中国历代书法理论研究丛书

洪　亮◎主编

清·宋曹《书法约言》

解析与图文互证

阚　萌　梁美源◎著

中国书店

图书在版编目（ＣＩＰ）数据

清宋曹《书法约言》解析与图文互证 / 洪亮主编；
阚萌, 梁美源著. -- 北京：中国书店, 2022.10

ISBN 978-7-5149-3076-4

Ⅰ.①清… Ⅱ.①洪… ②阚… ③梁… Ⅲ.①汉字 –
书法理论 – 中国 – 清代 Ⅳ.①J292.11

中国版本图书馆CIP数据核字（2022）第031674号

清·宋曹《书法约言》解析与图文互证

洪　亮　主编

阚　萌　梁美源　著

责任编辑：卢玉珊

封扉设计：陈骁勇

策　　划：北京艺美联艺术文化有限公司

出　　版：中国书店

社　　址：北京市西城区琉璃厂东街115号

邮　　编：100050

印　　刷：雅迪云印（天津）科技有限公司

开　　本：880毫米×1230毫米　1/32

版　　次：2024年1月第1版　2024年1月第1次印刷

印　　张：7.75

印　　数：1-5000

书　　号：ISBN 978-7-5149-3076-4

定　　价：40.00元

总　序

洪　亮

　　书法是从自然的书写状态中发展而来的一门艺术。文字的产生是人类进入文明社会的重要标志，写字是学习一切文化知识的基础。写字以记文为目的，但在写字的过程中产生并总结出来的笔势、笔意，乃至笔法、字法、章法和墨法等书法艺术语言和书写规律与法则，同时也培养了人们基本的美学素养。可以说，几千年来汉字的书写，滋养并积淀了汉文化美育之根基。先贤们的书法经验、观念与智慧汇聚成中国古代书法理论，对这些理论的研究是书法理论研究的基础，也是中国古代文艺理论研究的一个重要组成部分。

　　我一直有个愿望，就是对中国古代书论进行系统的学习与研究，以便能够为我们的书法实践提供更加丰富的理论依据。2011年底，我编著的《中国书法大师经典研究系列·邓石如》交由中国书店出版社出版，便应邀赴美国讲学。2012年4月底回国后，我潜心研究学术，将撰写的《大学书法教材系列》陆续整理出版。其间，得到了北京艺美联艺术文化有限公司曹彦伟先生的大力支持，并邀我主编《中国历代书法理论研究丛书》，我感到这是实现夙愿之良机。之后，我在搜集历代书论资料的过程中，发现对中国古代书论的研究一直伴随着书法艺术的发展进程，各种书法论文、专著等不乏真知灼见，同时也有各种书论注译本出版。我想，如果再主编一套注译本，虽能将古代书论做一次系统化研究与整理，但若没有新的文献资料充实，那就难出新意，选题也难免重复。考虑到古代书论中对书法大量的比喻性的描述，一直以来都是用文字阐释文字，难免让人费解，于是，经过长时间的反复思考，最终确定运用图文互证的新方法，即用图片配上深入

浅出的文字解析来进行全新的阐释。要完成这样一个浩大的书法理论基础研究工程，必须组织一批既有古文功底，又有书法功底的专家来共同实现。于是，我便筹备组建一支志同道合、能为书法事业贡献自己一份力量的中国当代研究型书法家团队。

应清华大学美术学院之邀，2013年5月我的工作室（清华班）开学，之后又成立了洪亮工作室书学研究会。我与工作室成员共同完成了《大学书法教材系列》配套的普及本书法教材《经典碑帖笔法临析大全》（30本），由安徽美术出版社出版。至此，我们研究型书法家团队初步形成。

经过几年的准备，我们进入了古代书论研究的实施阶段。首先是对古代书论的选择与研究范围的确定。中国古代书论散落在古代各种典籍中，数不胜数，而且内容极为繁杂，其中涵盖了书法史、书法教学、书法品评、书法技法、书法鉴赏、书法美学等内容。要进行书论研究，需要具备综合知识，包括古代汉语、古典文学、文字学、文献学、校勘学、版本学等，还要熟悉书法史、文学史、哲学史、社会发展史等。我们的研究工作是在前人研究的基础上进行，最后确定以上海书画出版社和华东师范大学古籍整理研究室选编校点的《历代书法论文选》（上海书画出版社，1979年10月第1版）为底本，从中选取汉代至清代近30位作者的书论，作为研究对象供工作室成员选择。本项研究主要围绕笔法、字法、章法和墨法等书法本体语言展开，有关书法教学、书法品评等书论不属于本项研究的范围，暂不展开。

与此同时，确定《中国历代书法理论研究丛书》的体例：一、书论原文。二、注释。三、译文。四、解析与图文互证。用具体图例来辅助说明古代书论中所出现的：（一）书家；（二）书作；（三）笔法、字法、章法、墨法等书法本体语言，对其具体形态进行图文互证并做深入浅出的解析。五、研究综述。前三部分，即原文、注释、译文，为古代书论研究之基础，第四部分解析与图文互证为研究之重点，第五部分研究综述是对研究进行回顾与总结。

我们在书论研究与成果报告撰写过程中先后举行了六次集中学习交流活动，并举办了两次"笔法研究"专题学术研讨会，大致经历了基础研究、重点突破和修改定稿三个阶段。

基础研究阶段。我们工作室书学研究会主办的"2015中国当代研究型书画家'笔法研究'专题学术研讨会"于2015年9月在杭州跨湖桥遗址博物馆举行，以此拉开了古代书论研究工作的序幕。工作室中二十多位成员参与了书论研究工作。这一阶段完成了选题的确定、开题，完成了对古代书论原文的注释、翻译，并选出了需要进行图文互证的内容。我们先后在杭州、兰溪和东阳三次进行集中学习、辅导和研讨。期间，我对书论研究篇目的选定，如何搜集、研读和应用资料，解析与图文互证的要求——做了讲解，并建起了我们工作室书论研究微信群。我把自己撰写的《唐·孙过庭〈书谱〉研究》注释、译文及有关的解析与图文互证的备选内容部分发至书论研究群，供团队成员参考。同时强调，我们的研究重点是解析与图文互证，不要面面俱到，凡所涉书论的作者生卒年月、籍贯、书论真伪、版本等问题，可在研究综述中加以阐述。

重点突破阶段。我们先后在安阳、枣庄进行了两次集中学习和研讨。期间，我做了实指性"衄挫"笔法和喻指性"屋漏痕"笔法的图文互证讲座，专题讲解书论研究中要注意的事项和研究综述撰写的要求，大家对前阶段撰写过程中出现的问题进行了深入交流与讨论。每位团队成员申报了初稿完成进度，部分成员将完成的初稿提交，大家互审提出修改意见。2016年8月至2017年2月我应邀赴美讲学期间，完成了《唐·孙过庭〈书谱〉研究》初稿，并提供部分内容供团队成员讨论。与此同时，大部分成员将初稿发至我的邮箱，我认真审读后提出修改意见反馈给大家进行修改。

修改定稿阶段。我们对书论研究稿进行了修改，并确定每本书论研究中的解析与图文互证之重点，力求做到深入浅出，使读者能够一看就懂，一学就会。为此，我们工作室书学研究会于2017年4月在

山东龙口主办了"2017中国当代研究型书法家'笔法研究'专题学术研讨会",来自全国各地的书法家、书法理论家和我们工作室历届成员会聚一堂,针对我们书论研究过程中的笔法、字法、章法及墨法等进行陈述与答辩研讨,并特邀刘鸿田先生示范经典笔法。研讨会对卧笔、印印泥、折钗股、锥画沙、攒捉笔法、墨法、字法排叠避就、悬针垂露笔法流变、横之发笔仰、筋之融结在纽(扭)转等书法语言进行了深入探讨,取得了丰硕的成果,为我们高质量地完成书论研究增加了底气。研讨会后,我们团队每位成员对自己的书论研究稿又做了修改并定稿。

回顾书论研究工作,我们坚持理论从实践中来又指导实践,并在实践中得到验证与发展的理念,深入古代书论中的书法本体语言研究,还原其笔法和书写过程,探索古人在书写过程中笔法与情感流露之关系,及其与审美追求、审美表达,以至审美境界之关联。在此过程中,我们在古代书论中挖掘出了一个个宝藏,获得了一次次惊喜。总的来说,我们的书论研究有如下特色:

第一,古代书论的注释与译文基础阶段的工作,可以参考的资料较多,但我们坚决要求每位作者必须自己查工具书,做好注释工作。基础扎实是我们高质量完成书论研究的保障。在引用前人成果时必须注明出处,前人注释有不同理解者,可在本段解析与图文互证部分加以辨析,也可以在研究综述中阐释。

第二,图文互证是我们这套书论研究的重点工作,也是我们对古代书论研究新方法的探索,这个"新"主要体现在以下两个方面:

一是观念突破。古代书论中如"观夫悬针垂露之异,奔雷坠石之奇,鸿飞兽骇之资,鸾舞蛇惊之态,绝岸颓峰之势,临危据槁之形"(孙过庭《书谱》)等,较多地以物象比喻的方式描述书法艺术中的各种笔法形态,给人以无穷的想象空间。但这样难免给读者对具体笔法形态的认识造成困难,从而掩盖了笔法形态的真实面貌。我们尝试将经典碑帖中的具体笔法形态与书论中的比喻性描述进行图文互证,

目的是寻找到真实的笔法形态。但是，用物象比喻笔法形态往往是泛指，给人们以巨大的想象空间，一旦以这种泛指的比喻性笔法意象形态匹配某种具体笔法意象形态之后，使本来泛指某一类笔法形态的描述文字，变成了特指某一种具体笔法意象的形态，反而造成了对想象空间的限制，不利于对书法艺术认识的拓展。但如果比喻性物象意象形态不能与某一种具体笔法意象形态进行图文互证的话，这种比喻性的笔法也就成了玄而又玄、虚无缥缈的空洞想象，而无法落实到具体的书法欣赏和创作中去。我们换个角度来思考这个问题，就是古代书法作品中的许多笔法形态是对世间万物之抽象描述，同样给我们以无穷的想象空间。这一观念的突破，为我们提供了解决这一难题的钥匙，也标志着对古代书论的理解与古代书法中笔法语言解读观念的双重突破，为古代书论指导当代书法创作开辟了新的路径。我们进行的图文互证工作尽管十分艰难，但也是一种有益的尝试与实验，希望起到"抛砖引玉"的作用，促进书法家和书法理论家们对用物象来比喻笔法与实指笔法形态的对应进行更深入的研究与探索，从而促进我们对经典碑帖笔法、字法、章法和墨法的理解，指导与推动当代书法艺术学术和创作的发展。

二是实验求证。对于古代书论中如"锥画沙""折钗股""屋漏痕""印印泥"等喻指类笔法的阐释，我们要求通过实验来图文互证。如"锥画沙"笔法，我们要求团队相关成员带着不同大小的锥子，或钢丝、竹筷、木棒等，到沙滩上书写楷、草、隶、篆、行多种字体，体验不同字体、不同速度、不同角度下各种"锥画沙"的不同感觉，充分体会"锥画沙"这种笔法在书写过程中的涩势行笔感受。同时，在传统经典碑帖中找出几位大家对"锥画沙"笔法应用之异同，从而得出任何一种自然形态对书法笔法的启示，在每一位书法家笔下都有着强烈的个性呈现。这就具有启发我们如何在传统经典书法中取法，如何在自然万物中取法来丰富自己书法创作的双重意义。研究古代书论，不是为研究而研究，而是为指导我们当代的书法学习与创作而研究。

第三，我们这套书论研究，要求每位研究者都要撰写研究综述，它主要包括两方面内容：一是梳理前人对我们的研究对象有哪些研究；二是阐述我们是怎样研究的，在研究过程中遇到了哪些困难，是怎样解决的。当然，还可以写以后会在哪些方面开展进一步研究。这样的研究综述便于读者对我们的研究工作有更多的了解，同时，也可能会激发更多的人对研究型学习书法的方法产生兴趣。

第四，研究团队。我们团队中有数十年从事书法学习、创作与研究的专家、学者，也有年轻有为的大学书法专业副教授，美术学博士、博士后，书法兰亭创作奖获得者等。在书论研究过程中，大家相互讨论，共同研究，相互促进，较好地提高了研究效率。虽然是在统一体例下研究古代书论，但每本专著又都保持自己的特色。

在《中国历代书法理论研究丛书》的撰写过程中，得到西泠印社执行社长刘江、副社长李刚田，中国艺术研究院篆刻院院长骆芃芃等老师的关心、指导和帮助。特别是李刚田老师在我们进行书论研究之初，就提出注释部分可以参照中华书局出版的陈鼓应著《老子注译及评介》一书，并提供了他的有关书法笔法研究方面的多篇论文和讲稿。鲍贤伦、邹方程、刘鸿田等先生分别为我们做专题讲座，还有曾应邀为我们工作室做过讲座的徐畅、魏哲、吴雪、兰干武、齐玉新等先生也提供了帮助和支持，在此表示衷心感谢！

《中国历代书法理论研究丛书》第一辑十本出版后，得到诸多专家、学者的好评，同时也向我提出不少宝贵意见和建议，这都有利于我们再版和第二辑出版时完善提高。由于水平有限，书论研究中难免有错谬之处，专家和读者们如有发现，请及时提出宝贵意见，并通过电子邮件告诉我，以便及时进行修正。不胜感谢！

<div align="right">2017年5月稿，2021年11月修改稿于北京
电子邮箱：cl-hong@163.com</div>

目　录

书法约言[1]

宋 曹

总论

学书之法，在乎一心，心能转腕，手能转笔[2]。大要执笔欲紧，运笔欲活[3]，手不主运而以腕运，腕虽主运而以心运。右军[4]曰："意在笔先。"[5]此法言也[6]。

【注释】

[1]《书法约言》是明末清初书法家宋曹的书论著作。《书法约言》1卷7篇，总论2篇，答客问书法1篇，论作字之始1篇，论楷书、行书、草书3篇。

宋曹：(1620—1701)，字彬臣，号射陵，又号射陵子、耕海潜夫等。明末清初书法家、诗人。盐城北宋庄（今江苏盐城郊区大纵湖乡）人，明崇祯时官中书，入清后，隐居不仕，工诗善书。著有《书法约言》《会秋堂诗文集》。

[2]心能转腕，手能转笔：心能驾驭腕的使转，手能控制笔的运转。

[3]大要：要旨，概要。欲：需要。

[4]右军：王羲之（303—361），字逸少，东晋书法家。原籍琅琊临沂（今属山东），居会稽山阴（今浙江绍兴）。官至右军将军、会稽内史，人称王右军。早年从卫夫人（卫铄）学习书法，博采众长，精研体势。一变汉魏朴质书风，创造妍美流便的今体。由于他书法艺术的卓越成就，中国书法史上将他推崇为"书圣"。王羲之法书刻本甚多，以《乐毅论》《兰亭序》《十七帖》等为著，存世摹本墨迹廓填本有《快雪时晴帖》《奉

橘帖》《丧乱帖》《孔侍中帖》，以及怀仁集王羲之书《圣教序》等。

[5]意在笔先：这里指在书写前对笔法、字法、章法等做到胸有成竹。

[6]法言：合乎礼法的言论。此处指写字时应遵循的书法规则。

【译文】

学习书法，在于如何用心，心能驾驭腕的使转，手能控制笔的运转。重要的是执笔要紧，运笔要灵活，手不要主使运转，而是以腕主使运转，腕虽然主使运转，其根本是以心在运转。王羲之说的"意在笔先"，的确是重要的法则。

【解析与图文互证】

《总论》开篇，宋曹明确指出学习书法时，心、手、腕三者的作用及之间的合力关系。下面逐一解析。

一、心

（一）心源

在书法学习中，我们如何用心来统领手与腕的合力关系，宋曹说："心能转腕，手能转笔"，"手不主运而以腕运，腕虽主运而以心运"，他言简意赅地道出心、手、腕三者微妙的主次关系。此论继承了黄庭坚《论书》："心能转腕，手能转笔，书字便如人意。"[1]清《石涛画语录》也有相关论述："画受墨，墨受笔，笔受腕，腕受心。"[2]可见，以心为本是所有艺术创作千古不变的本源。

我们来分析下，手部的运动主要由指、掌、腕来配合。然在书写时，笔管是由手指控制，手指主要由腕来驱使，而腕则直接受心的管辖，所以腕是主使，心是本体。

在中国书法理论中，对心手关系的论述不胜枚举，如东汉赵壹《非

1 《历代书法论文选》，上海书画出版社，1979年版，第354页。
2 〔清〕石涛：《石涛画语录》，江苏美术出版社，2007年版，第3页。

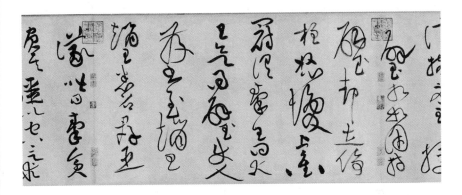

〔宋〕黄庭坚《廉颇蔺相如传》长卷（局部）

黄庭坚参禅妙悟，作草全在心悟，以意使笔，聚散收放自如又不失法度。

草书》直言："书之好丑，在心与手"[1]。唐孙过庭《书谱》云："心悟手从，言忘意得"[2]。类似表述心手关系的词汇还有很多，如"得心应手""心手双畅""笔随心行""心手相师"，反之"心手不齐""心不应手""心手相违""心昏手迷"等。心手关系对于习书者来说是一生的功课，因为都要经历从心手相违——心慕手追——笔随心行——心手双畅——心手相忘的漫长过程。若要到达心手双畅谈何容易，《书谱》又云："夫运用之方，虽由己出，规模所设，信属目前，差之一毫，失之千里，苟知其术，适可兼通。"[3]就是说书法的运笔及布局虽由自己所设定，但技法上即便相差一毫也会造成艺术水准的天壤之别，而只有领悟其中之奥秘，方能灵活以化用。

一般而言，心手关系多比喻技法的熟练程度，属于"术"的层面，而术的纯熟仅是艺术创作的前提基础。石涛曾用"呕血十斗，不如啮雪一团"的生动比喻来强调艺术创作入"道"的重要性。呕血十斗，是指

1　《历代书法论文选》，上海书画出版社，1979年版，第2页。
2　《历代书法论文选》，上海书画出版社，1979年版，第129页。
3　《历代书法论文选》，上海书画出版社，1979年版，第129页。

知识、技术的积累；啮雪一团，则是指开启"心源"之门，摒除杂念得到精神的超升。石涛认为心性造境，精神的层次决定笔墨的境界。"外师造化，中得心源"，简称"心源论"，是唐画家张璪提出的著名艺术创作理论，他同样认为艺术构思的飞跃只能在无机智的纯净心灵中出现，而在艺术创作中只有解除主体与客体的对镜关系，才能达到"造化"与"心源"的合一。

（二）意在笔先

"意在笔先"即是在书写前心中有"立意"。广义是指在落墨之前充分的思考和酝酿；狭义是指运笔时的心中之势。唐欧阳询对此作解："凡作字，一笔才落，便当思第二三笔如何救应，如何结裹，《书法》所谓意在笔先，文向思后是也。"[1]

"意在笔先，字居心后"传为王羲之经典名句，在其《书论》中他说："凡书贵乎沉静，令意在笔前，字居心后，未作之始，结思成矣。"[2]清朱和羹在《临池心解》中谈到自己学书体会："意在笔先，实非易事。穷微测奥，通乎神解，方到此高妙境地。夫逐字临摹，先定位置，次玩承接，循其伸缩攒捉，细心体认，笔不妄下，胸有成竹，所谓意在笔先也。"[3]

古代画论同样提出"意在笔先"的命题，其他艺术门类皆不如此。如唐王维《山水论》说："凡画山水，意在笔先。"[4]

清画家郑绩《梦幻居画学简明》云："作画须先立意，若先不能立意，而遽然下笔，则胸无主宰，手心相错，断无足取。夫意者，笔之意也。先立其意而后落笔，所谓意在笔先也。"[5]

可见这样的"立意"，在创作前是至关重要的。那具体包含哪些内容呢？

首先，我们应该着眼于作品的整体艺境进行构思和铺设。书法的艺

1 《历代书法论文选》，上海书画出版社，1979年版，第102页。
2 《历代书法论文选》，上海书画出版社，1979年版，第29页。
3 《历代书法论文选》，上海书画出版社，1979年版，第740页。
4 《古代山水画论备要》，人民美术出版社，2011年版，第208页。
5 〔清〕郑绩：《梦幻居画学简明》，浙江人民美术出版社，2017年版，第19页。

境主要包括"内容"和"形式"两个部分。内容，指情境，包括文词之境和自然物像之境，以及作品投射出的情感和人格的体现；形式，则指笔墨之境，包括笔法、字法、墨法、章法以及装裱等。书法作品中点画线条对空间的切割，要求字与字、行与行之间疏密得宜、计白当黑、平整均衡、欹正相生、参差错落、变化多姿都是构成书法作品整体形式的布局。

其次，萧散怀抱。在书论史中，第一个提出书法创作与作者情绪关系的是汉代蔡邕，其《笔论》云："书也，散也。欲书先散怀抱，任情恣性，然后书之。"[1]因为在书法创作中，除了诸多不可控的外在因素外，更多的是居统治地位的主观情思，也就是作者千变万化的思想感情。在今天，我们所处高速信息化又多元的时代，如何能够成为心灵的主人，时

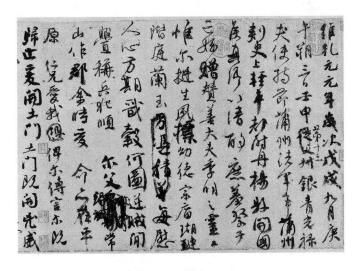

颜真卿《祭侄稿》（局部）

最接近"人心本田"，"书为心迹"的行草书巨卷，书无成法，篇不定格，章短跌宕，构造天成。

1 《历代书法论文选》，上海书画出版社，1979年版，第5页。

时把世界作为调心的道场，这是尤为重要的，可以说，也是字外功夫的内化与彰显。

在做到以上两点充分的准备后，落墨自会笔随心行、书尽意在。只是很多书家在不同程度上难以做到以上准备，这不仅因为"有为"的"意在笔先"需要深厚的积学之功，而"无为"的"意在笔后"，才是直接影响艺术境界的主决因素。从艺术创作的心态上讲，这种"无为"的状态即是归复于"心源"。

艺术的创造有两种心境，一是虚静，二是情动。在这两种心境下时常会出现"书初无意于佳乃佳尔"。回顾历史，优秀的经典作品往往来自没有刻意的准备，而恰是偶然欲书时情真意切的自然流露，况且对于真正的艺术家，在对笔墨运驾自如的基础上，更注重的是直抒胸臆和灵感的运用，所以许多高妙境界的作品便产生于没有准备的"意在笔后"。我们纵观经典之作有几幅是为书而书？王羲之《兰亭序》、苏轼《寒食帖》、颜真卿《祭侄稿》，被评为天下三大行书的名作为何都是"草稿"？难道颜真卿在沉痛彻骨、愤笔疾书前，还做相应完备的构思吗？这不由使人产生疑问，"意在笔前"的有意为之与"书初无意于佳乃佳尔"的不刻意为之，两种观点岂不是自相矛盾？对此，陈振濂先生在《书法美学教程》中给出解释："倘若将'意在笔先'的有意为之比之为重视手头功夫，那么，书法创作的'自言初不知'即无意为之，那是重视本心意趣的表现。其中的关系，就是'心'与'手'之间在创作过程中孰重孰轻的关系。毋庸置疑，从辩证的角度看，重意趣的无意为之与重功用的有意为之，是创作过程中不可或缺的两个方面。"[1]

诚然，学书需要有为，更需无为。对于"有为"的意在笔先，无疑是要千锤百炼，这正说明艺术创作的严谨性；而"无为"的意在笔后，则是艺术家们终身需要修炼的地方。

[1] 陈振濂：《书法美学教程》，中国美术学院出版社，1997年版，第80页。

二、手

手的工作，包含执笔与运笔。这一章我们只讲执笔。

执笔是学习书法的第一个要解决的问题，历代书论中众说纷纭、矛盾重重，实在令人疑惑。古人对于执笔非常重视，甚至珍为秘传。在宋曹所处的清代是执笔史上最为自由多样的一个时期，文献记载，清代戈守智在《汉溪书法通解》里提出了十二种执笔之法，分别是：

1．拨镫法；　　　2．拨镫枕腕法；

3．平覆法；　　　4．平覆枕腕法；

5．握管法；　　　6．单包法；

7．捻管法；　　　8．撮管法；

9．提斗法；　　　10．三指立异法；

11．两指立异法；　　12．握拳立异法。

如图，这十二种执笔法，在当时前六种执笔法使用者较多，后六种使用者较少。若抛开枕腕、悬腕之分，我们当下时代使用最多的也基本属于前六种，就是双钩（双包）法、单钩（单包）法和平覆法。（拨镫法、握管法都属于双钩法）

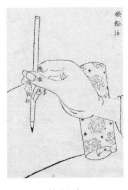

拨镫法　　　　　　拨镫枕腕法　　　　　　平覆法

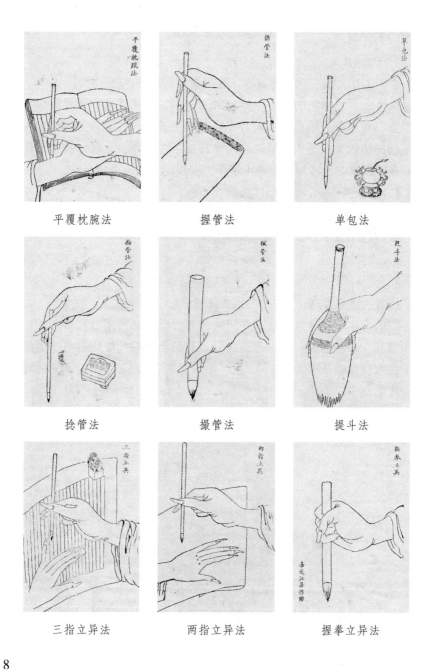

平覆枕腕法　　　　　握管法　　　　　单包法

捻管法　　　　　撮管法　　　　　提斗法

三指立异法　　　　两指立异法　　　　握拳立异法

8

当今最为流行、众所周知的就是拨镫法，由于用五指共执，也称"五指执笔法"，即擫、押、钩、格、抵五字法。据《宣和画谱》记载，此法源自二王，经唐代宰相陆希声之手流传至今，由于当代著名书法家沈尹默先生对"五指执笔法"极为推重而得到广泛普及。近三十年，随着国家对书法教学的重视，很多专业人士对继续推广五指执笔法的唯一性产生了质疑。那么，面对众多执笔法，究竟怎样的执笔法更具合理性呢？

（一）握笔力度

我们先结合宋曹主张的"执笔欲紧，运笔欲活"来分析，这是继承了南宋姜夔"大抵要执之欲紧，运之欲活，不可以指运笔，当以腕运笔"的思想。向上梳理这一思想的来源，应是唐代张怀瓘《书断》中记载的王献之在儿时学习书法的故事，父亲王羲之在小儿王献之写字时，从背后出其不意用力拔笔，没有拔掉，所以王羲之很开心，并认为此儿以后当复有大名。由于这个故事非常深入人心，明代解缙在《春雨杂谈》中将其夸大成"捏破笔，书破纸"，后又得以广传，实在误人不浅。清书法家梁巘在《执笔歌》中则更加夸张道："大指中指死力掐……抉破纸兮撮破管。"还有同时期王澍《论书剩语》说："指欲死，腕欲活"等，试想，这会是怎样的一个书写状态？

对于众多执笔法的存在，稍一分析也是合理的，现在一些书家时常把执笔法比喻成拿筷子，很有意思。我们在人多聚餐时可以观察一下，用筷子各有不同，但相同的是都稳妥妥的把饭菜夹入口中。无论怎么拿筷子，大家都不会"撮破管，死力掐"吧。唐虞世南说："用笔须手腕轻虚。"清包士臣解释说："握之太紧，力止在管而不注笔端，其书必抛筋露骨，枯而且弱。"[1]他们对于执笔力度问题看起来更为清醒些。宋曹在后文同时提到"把笔苦紧，于运腕不灵"，又否定了"紧"字。这就说明开篇所说的"执笔欲紧，运笔欲活"，更贴近握稳。这样，我们就可以

1 《历代书法论文选》，上海书画出版社，1979年版，第645页。

确定，握笔力度不可太紧，而是根据手指的生理特点配合握稳，使手在轻松自然的状态下书写更为合理。

（二）执笔方式

宋曹在后文有说："笔在指端，掌需容卵，要知把握，亦无定法。"又言："指用实而掌用虚。"他的观点是拿笔应该用手指第一个关节，并保持指实掌虚，至于什么握笔姿势则没有定法，这是非常精到且中肯的。苏东坡对于执笔法似乎更有见地："知书者不在笔牢""把笔无定法，要使虚而宽"。在书法理论史中，虽有不同的执笔法，但"指实掌虚"成为古今共识。同时可断定，历代各个时期皆存在多种执笔法。

古代执笔图

当代书法泰斗沙孟海先生认为，写字执笔方式，古今不能尽同，主要随坐具不同而移变，席地时代不可能有如今天竖脊端坐、笔管垂直的姿势。对于古人写字时所用的工具（笔、墨、纸、砚、坐具）及执笔法，今人已经做了大量的研究，晋唐以前人们多跪坐，一手握卷，一手执笔，通过大量留下的绘画雕刻作品，可以了解到古人执笔主要使用单钩法（单包法）和双钩法（双包法）两种。比如，在唐代由空海和尚传入日本的执笔法，也是此两种。如图：

10

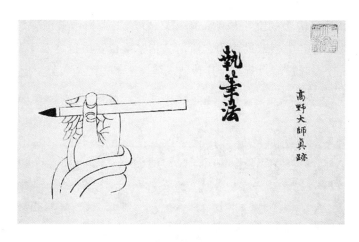

日本宽正时代《高野大师真迹书诀》

《高野大师真迹书诀》全名是《弘法大师真迹书诀执笔法使笔法》，记载了空海和尚所传的书法执笔法、使笔法和三种毛笔式样。

空海和尚（774—835），即高野大师，也称弘法大师，被誉为"日本的王羲之"，他曾经游学大唐，不仅从大唐取得佛法真经，同时研学书法，崇尚二王，对日本书坛影响极大。

单钩法（单包法）

空海对单钩法的文字说明，附录："置笔于大指中节前，居转动之际，以两小指齐中指兼助为力，所谓实指掌虚也。虽执之至牢，必须运之自在。今人好置笔当节，碍其转动，拳指塞掌，绝其力势，急之愈滞，缓之不使。"[1]

双钩法（双包法）

空海对双钩法的文字说明，附录："置笔于前意同，俗谓之包笔，笔偏压第四、五指也。欲令掔之不脱，明其执之至牢，但小指力微，不堪久任。凡为此执，其掌自虚，偶中其虚，粗亦轻快。即知其理，须诣其微，固不若单指力齐，可以长久，必用于单指，手有所便，则亦从其所便，取令流转矣。"[2]

通过空海对两种执笔法的文字说明，显而易见，空海和尚更推广单钩法。在日本，今天依然推广此两种执笔法。

《执笔的流变——中国历代执笔图片汇考》为当代书画家庄天明先生

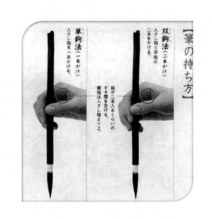

日本书法教材推广的执笔法

1 〔日〕弘法大师：《高野大师真迹书诀》，清时期刻本。
2 〔日〕弘法大师：《高野大师真迹书诀》，清时期刻本。

所著，书中搜集了自汉代到民国的执笔图片有上千幅，作者在引文中说："开始对五指执笔法产生怀疑，是1992年底得读沙孟海先生编著《中国书法史图录》后面的附文《古代书法执笔初探》之后，始知古代存有三指拈管的倾斜式（单钩法）的执笔法。自此便依样开始尝试三指执笔的方法。……于是弃用五指执笔而改为三指执笔，并越来越觉得后者优于前者。……现在流传的五指执笔法实在不比三指执笔法来得自然合理，何况执笔的窍门并不在死法上，而在活用上，总以方便自然，能够充分发挥毛笔的各种功能为是。"[1]

通过以上分析了解，对于书法教学只推广五指执笔法，是不具合理性的。关于如何才是正确的执笔，值得我们反复尝试、比较，择其善而从之。一般情况，坐姿书写用单钩、双钩法皆可，站立书写就推荐用单钩法。各种执笔法习久便成自然，大家结合实践各有感悟，希望书法爱好者在执笔上能有更加全面的认知。

那"执笔无定法"是怎样的无法呢？我们总结概括为：自然舒适的握稳毛笔，保持指实掌虚，可视为定法；根据书写的字体、大小、毛笔的粗细长短及桌椅的高矮，在不同程度上灵活调整执笔的姿势，可视为执笔的无法。

三、腕

掌握了正确的执笔法后，就是腕部的训练，只有使指力和腕力自如的通力合作，才能写出有气势和力度字来。宋曹并没有直接论述心与手的关系，而着重强调"以心运腕"，他认为腕的灵活程度直接决定书写质量。

（一）运腕

运腕是随运笔的提按、转折、轻重做出相应的上下、前后、左右等灵活运腕运动。宋代大理学家朱熹曾说："余少尝学书而病于腕弱，不能立笔，遂绝去不复为。"

1　庄天明：《执笔的流变——中国历代执笔图像汇考》，江苏凤凰教育出版社，2014年版，引语。

对于初学，若没有对运腕的正确认知，很容易以指运笔。针对这一弊病，古今书家多有强调，并把指与腕进行分工。

明徐渭《论执管法》中也明确表明"手不主运，运之在腕"，因为手指的力量有限，仅仅适合两厘米内的小字，就如硬笔书法，仅指运即可。原理很简单，字的大小直接决定运动幅度的大小，超过两厘米的字就要适当调动腕的运作，超过四厘米就要调动肘部的运作。针对运腕，我们比较熟悉的有三种方法：

1. 枕腕法

手腕微贴桌面，或用左手掌背垫在右腕下。运动轴心在腕上，运动幅度较小，腕力受到较大的限制，仅适用于写小字。

2. 提腕法

右臂肘部接触桌面，将腕部提起。运动的轴心移到肘上，运转的幅度较大，但运动仍受限制，只能适合写中字。

3. 悬腕法

也称悬肘法。即写字时，腕平肘悬，手臂完全离开桌面。因为运动的轴心转移到肩上，自然运动的幅度更大，腕力不受到任何限制，运动自如，适合写大字和行草书。（悬腕一般站立书写用，坐姿不建议悬腕，因手臂无法完全放松）

（二）腕的训练

现在多提倡直接学习悬腕法，原因在于悬腕是书法的基本功，能使腕部从桌面的牵掣中真正解放出来，这样书写，上下提按，纵横挥洒，无拘无束，运动自如。元陈绎曾《翰林要诀·执笔法》云："悬腕，悬着空中最有力。"[1] 虽然从悬腕入手较其他两种更难，但由难入易，恰是正宗的捷径。

对悬腕法的重视与推崇，莫过于清代书法家朱履贞，他在《书学捷要》中说："悬臂作书，实古人不易之常法。上古席地凭几，又何案之可

1　《历代书法论文选》，上海书画出版社，1979年版，第480页。

据？凡后世之以书法称者，未有不悬臂而能传世者。……但学书之际，必须提管悬臂，而行草、八分、大字、中字，断不可浅执，若背古法，终归俗品。"[1]朱履贞指出，悬腕本来就是古人不变的常法，由于古今坐具不同，今人去难就易选择据案浅执，是有背古法的，这样写不出真正高格的作品，并下论："凡后世之以书法称者，未有不悬臂而能传世者。"此论虽有些极端，但着实凸显了悬臂（悬腕）的重要性。

针对悬腕、运腕的练习，建议初学者可以从直线运腕训练开始。如图：直线运腕练习

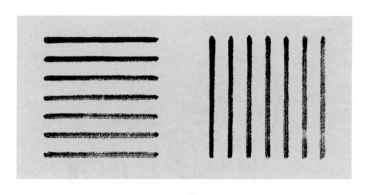

直线练习图

细节要求：1. 尽量等长、等宽、等距；

2. 墨色要有干湿、浓淡变化，体会笔与纸接触的摩擦感；

3. 横线练习左右运腕，竖线练习上下运腕（实际书写时是臂、腕、指通力合作），熟练后，可以提高行笔速度加强练习；

4. 站立，脚稳、身正、肩平，提起气，放松而不松懈。

1 《历代书法论文选》，上海书画出版社，1979年版，第606页。

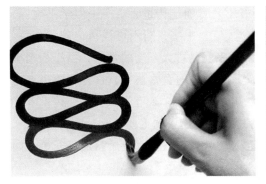
回环曲线练习

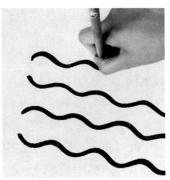
波浪线练习

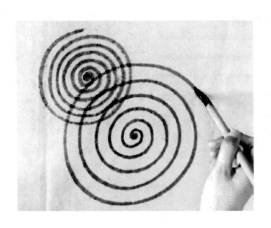
淡墨螺旋纹练习

　　唐代以前大字少，到晚唐时字形才逐渐变大，字大自然会用到腕，真正的指腕结合是从宋代开始，如米芾自称可八面出锋。明清受到宋的影响，自觉强化了用腕而弱化了用指，宋曹也不例外，呼吁腕当主运。当代有书家把运腕幅度大而且流畅的称之为运腕。通过宋曹留下的墨迹来看，多为行草书，他在《书法约言》中也仅对五体之中的"楷、行、草"三种进行了分篇阐述，显然他非常重视运腕。腕运固然重要，但运

指也不可忽视，由于书写习惯的不同，以及书体的不同，运笔自会各有差异，我们应多结合自身实践来细细体会。

古人下笔有由，从不虚发[1]；今人好溺偏固[2]，任笔为体[3]，恣意挥运[4]，以少知而自炫新奇[5]，以意足而不顾颠错[6]，究于古人妙境，茫无体认[7]，又安望其升晋魏之堂乎！

【注释】

[1]虚发：指无出处、无根据地写字。

[2]溺：沉湎，无节制。偏固：偏袒固执。

[3]任笔为体：随意地写字，自成一体。

[4]恣意：放纵，不加限制，任意。挥运：挥毫运笔。

[5]少知：稍知，略知。自炫：自我炫耀、吹嘘。

[6]意足：情趣满足。颠错：颠倒错乱。

[7]究：追究查问。茫：迷蒙不明，模糊不清。体认：体察、认识。

【译文】

古人写字每一笔总有来由，从不无根据的书写；今人偏袒固执，随意书写，以为自成一体。由于学识短浅，便自以为新奇而炫耀，只顾随性而不顾书写的颠倒错乱。对于古人书法的高妙境界，由于没有足够的鉴赏力，总是感到迷蒙不清，这样怎么可能达到晋魏书法的境界呢！

【解析与图文互证】

一、下笔有由、从不虚发

这一段宋曹呼吁学书当以古为师，取法乎上，以魏晋书法为典范。

他本人挚爱经典，学习二王伴随终生。"古人下笔有由，从不虚发"体现了他书写的严谨态度。同时他又直白披露不遵循法度"任笔为体"的不正统书风。对这种现象，宋黄庭坚曾感言："今人字自不按古体，惟务排叠字势，悉无所发，故学者如登天之难。"[1]

法度是一门艺术学科完善、成熟的标志，是前贤苦心探索的结晶。不以规矩，不成方圆。鲁迅说过："新的艺术，没有一种是无根无蒂，突然发生的，总承受着先前的遗产，有几位青年以为采用便是投降，那是他们将'采用'与'模仿'并为一谈了。"[2]不懂书法之法，刻意强调个人风格，仅注重表面形式，只会落为无源之水、无本之木的野狐禅，这样究其一生也不入门室。古往今来皆存在的这种不正统的"流行书风"，必定对书法艺术的认识是浅薄的，同样也是内在修养不足使然。

唐孙过庭《书谱》有云："一点成一字之规，一字乃终篇之准。"[3]

明董其昌《画禅室随笔》言："古人无一笔不怕千载后人指摘，故能成名。"[4]

清冯班《钝吟书要》云："欲得字字有法，笔笔用意。"[5]

清朱和羹《临池心解》云："盖笔笔不苟，久之方沉着有进境，倘不从难处配搭，那得深稳。"[6]

前贤们对遵循法则已经为后人做了最好的诠释，如此严谨的书写态度，是不是同样启发着我们对待生命的态度？朝着目标方向，踏踏实实、认真精进地走好人生每一步，活在当下，悟在当下，且行且珍惜，想必这样的生命作品，不负世间走一回！

二、为什么学书需"升晋魏之堂"？可从以下三个方面来宏观分析。

1 《历代书法论文选》，上海书画出版社，1979年版，第357页。
2 鲁迅：《鲁迅书信》第三册，人民文学出版社，2006年版，第70页。
3 《历代书法论文选》，上海书画出版社，1979年版，第130页。
4 《历代书法论文选》，上海书画出版社，1979年版，第544页。
5 《历代书法论文选》，上海书画出版社，1979年版，第550页。
6 《历代书法论文选》，上海书画出版社，1979年版，第732页。

（一）书法理论

魏晋时期书论思想直接继承了汉代，而汉代是书法艺术渐趋自觉，并逐步摆脱实用转向以审美价值为主的艺术，这时期被认为是书法理论史的源头。东汉集大成书法家蔡邕阐述了"书肇于自然"的思想，首次体现出对自然之"势"的美学追求。同时期也大量涌现了书势、书赋、书状来描绘赞赏书体的自然形态之美。这种以自然万物来比拟书法千姿百态的艺术美，便成了汉代书学的时代风尚。

到了魏晋，钟繇在汉代书论思想基础上，又提出"用笔者天也，流美者地也"的主张，同时他开创了楷书，流传至今并成为最常用的书体。行书虽创自汉末刘德升，而经过钟繇、胡昭等人的推广而大行于世，直至二王才真正推向巅峰。由于魏晋玄学的兴起，致西晋书论中出现了重"心"、重"意"的倾向，

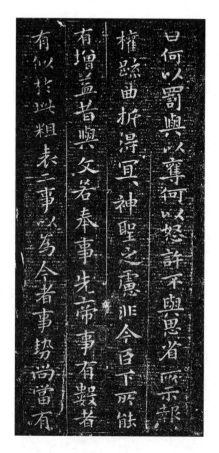

〔三国魏〕钟繇《宣示表》局部

这一思想又直接被东晋继承，所以在传王羲之书论中充分体现出"尚意重韵"的美学与哲学思想，并对后世产生深远影响。

（二）书写的突破

如果说汉代是书法趋入觉醒的时代，那魏晋书法则是真正的突破时代。这突破正是因为王羲之把行书推向了日臻完美的至高点。唐张怀瓘在《书断》中评论王羲之书法"备精诸体，自成一家法，千变万化，得之

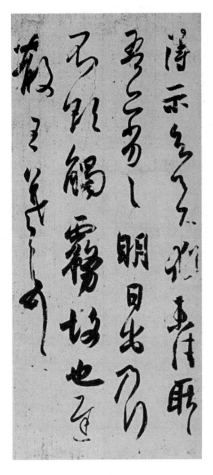

〔晋〕王羲之《得示帖》

神功，自非造化发灵，岂能登峰造极。"[1]那么，王羲之在书法历史的长河中，到底有怎样的突破与重大贡献呢？

1.从书法形式上分析，王羲之书法擅长空中取势，使其产生多变的技法之美，这是他能够突破汉代书法的重要原因。他用笔左右回旋、连绵一气，结体似奇反正、变化无穷，一切尽得自然之妙。魏晋书法正是从他这里把楷、行、草的用笔、结构、章法三者内在地统一起来，从而自觉取代了汉代质朴书风，流变为妍美的新体。正是王羲之这种形式上的突破而成就中国书法的巅峰。

2.从书法内容上分析，笔墨中流露的人格、风韵之美。所谓"书法惟风韵难及"，往往后人难以超越的便是这种"神韵境界"。魏晋文人极其重视自身修养，以及讲求风韵独标，各出其妙。王羲之出身于东晋名门望族，家学渊源，修养尤为深厚，他一生笃行道家无为之道，胸次高朗，并具有过人的艺术禀赋及刻苦钻研的精神，在这样的时代背景、家庭出身和个人天赋的条件下，其人其书必然简淡玄远、超然精致，从而能够进入意韵的至高境界。

1 《历代书法论文选》，上海书画出版社，1979年版，第180页。

（三）时代背景

在中国文化史上，曾出现过周秦诸子百家争鸣与魏晋玄学运动。魏晋玄学是形而上的本体论哲学，认为"神"是超越有限的"形"，是一种无限自由的境界。玄学思想关注人的内在精神，把人的才情、气质、风貌、能力、性格放在首要位置，并强调美不是外在华饰，而是内在真朴之美。自然、朴素、真实，就是魏晋时期的审美风尚。宗白华先生在《美学散步》一书中评价魏晋南北朝时期的艺术具有"简约玄澹，超然绝俗的哲学之美"，并言谈到"晋人的书法是这美的最具体的表现"。

佛教由两汉时期传入中国，在魏晋时期，"诸法性空"的佛法教理与魏晋玄学"以无为本"的思想融汇贯通，使佛法在这时期迅速传播。文化艺术受禅宗影响，润物细无声地从写实性中跳脱出来，着力于对空灵、超脱、幽远意境的追求。

不得不提的是，玄学运动在儒、释、道整合中形成了一种独特的美学精神。这种美学精神是魏晋书法走向巅峰的重要原因。这种被诗化的美学，可以由我们最为熟悉的"魏晋风度"中得以体现，"魏晋风度"一词出自鲁迅1927年在广州著名的演讲，那是复杂又悲壮的上流社会的人文现象，指魏晋时期名士们所追求精神自由、率直任诞的行为风格。他们思想非常活跃，饮酒清谈又颇喜雅集。那时门阀士族阶层生存处境非常险恶，但人格行为又极其自信。"中国独有的美术书法——这书法也是中国绘画艺术的灵魂——是从晋人的风韵中产生的。魏晋的玄学使晋人得到空前绝后的精神解放，晋人的书法是这自由的精神人格最具体最适当的艺术表现。这抽象的音乐似的艺术才能表达出晋人的空灵的玄学精神和个性主义的自我价值。"[1] 王谢世家、竹林七贤、陶渊明为玄学代表人物，他们所开端的"魏晋风度"作为一种精神人格体现，约定俗成地成为后人的审美理想，同时奠定了中国知识分子的人格基础，影响甚为深远。

1　白宗华：《美学散步》，上海人民出版社，1981年版，第213页。

"魏晋风度"的形成是个大问题，在中国历史上，魏晋南北朝长期战乱，生死离别的无常，人生短暂的感伤，让人们对人生价值重新定位和产生深度思考。尽管他们悲叹人生凄苦，但却没有陷入脆弱消极中，可贵的是他们努力开启智慧、超越自我来拓展生命的宽度。到了东晋，虽然使人们暂时摆脱了性命之忧的焦灼与恐惧，但他们的人生底色依旧是悲观的，所以，这时期儒、释、道思想的和谐融通，便构成了文人、艺术家的超然品格。此时文人、艺术家们多清谈高论，寄情山水，但在"游目驰怀""极视听之娱"后，终究还会不自觉地回归到感慨、悲叹生命的无常与易逝中来。

也许，正是这"千古同悲"的人生体验，才如此打动后人；也许，正是"被诗化的美学"构建了不可复制的"魏晋风度"；也许，正是"特殊的时代背景"赋予了超越个体生命的宇宙情怀；也许，正是那质朴的人类深情、无为的觉性，有为地成就了书法的巅峰。

凡运笔有起止，（一笔一字，俱有起止。）有缓急，（缓以会心[1]，急以取势[2]。）有映带[3]，（映带以连脉络。）有回环[4]，（即无往不收之意[5]。）有轻重，（凡转肩过渡用轻[6]，凡画捺蹲驻用重[7]。）有转折，（如用锋向左，必转锋向右，如书转肩，必内方外圆。书一捺必内直外方，须有转折之妙，方不板实。）有虚实，（如指用实而掌用虚，如肘用实而腕用虚，如小书用实处，而大书则用虚，更大则周身皆用虚。）有偏正[8]，（偶用偏锋亦以取势[9]，然正锋不可使其笔偏，方无王伯杂处之弊[10]。）有藏锋有露锋，（藏锋以包其气[11]，露锋以纵其神[12]。藏锋高于出锋，亦不得以模糊为藏锋，须有用笔，如太阿截铁之意方妙[13]。）即无笔时亦可空手作握笔法

22

书空[14]，演习久之自熟。虽行卧皆可以意为之[15]。

【注释】

[1]会心：领悟、领会。

[2]取势：取得好的笔势。

[3]映带：这里指笔势的照应关联、连带、牵丝。

[4]回环：来回往返，这里指笔画书写中的回锋笔势。

[5]无往不收：指运笔有去必有回，有往必有收。

[6]转肩：这里指转折的书写。

[7]蹲：用笔垂直方向的动作，如顿笔，但比顿稍轻。驻：稍停。蹲驻：这里指笔锋的铺按、顿挫。

[8]偏正：即偏锋和中锋。偏锋指书法以偏侧的笔锋取势，对"正锋"而言。中锋指用毛笔写字时，将笔的主锋保持在笔画正中，与"偏锋"相对。

[9]偏锋：运笔时笔的锋侧在点画的一边。

[10]王伯杂处：语出《孟子·滕文公下》："大则以王，小则以霸。"后世亦以"王伯"为"王霸"。王道与霸道交杂一起，形容杂乱无章、没有规范。

[11]气：气韵。

[12]纵：释放、发泄。神：神采。

[13]太阿：古宝剑名。相传为春秋时欧冶子、干将所铸。该剑锋利无比，削铁如泥。《文选·李斯〈上书秦始皇〉》："垂明月之珠，服太阿之剑。"唐卢照邻《五悲》："何异夫操太阿以烹小鲜。"明沈采《千金记·会宴》："太阿初出匣，光射斗牛寒。"

[14]书空：用手指在空中虚划字形。

[15]以意为之：只凭自己的主观想法去做。

凡运笔就有"起止"，每一笔每一字，都有起止。运笔有"缓急"，写得舒缓可以领会笔法，写得急促可以取得笔势。运笔时有"映带"，使得整体脉络气息通畅。运笔有"回环"，就是无往不收之意。运笔有"轻重"，就是转折过渡时要轻，捺画蹲驻时要重。运笔有"转折"，就如用锋向左，必须转锋向右，写转折时，要内方外圆。写捺画时，要内直外方，巧用转折笔法的奥妙，才不会写得呆板平实。运笔有"虚实"，如手指用实，手掌用虚，如肘部用实而腕部用虚，如写小字，力出实处，而写大字，则力从虚处来，更大的字则全身都用虚。运笔有"偏正"，偶尔用偏锋可取得笔势效果，但用中锋时不可以使笔偏侧，这样才不会出现杂乱无章、没有规范的毛病。运笔要有"藏锋和露锋"，藏锋可以裹藏气韵，露锋可以纵取神采。藏锋要多于露锋，不可有含糊不清的藏锋，尤要用笔到位，干净利落，就像用太阿宝剑斩断铁条那样才妙。即使没有笔，平常也可以空手作握笔状在空中划字练习，练久了自会熟练，在行住坐卧时也可以用意念练习。

【解析与图文互证】

这一段文字，宋曹集中阐述了笔法的运用。明清时期，就书法的技法理论而言，迎来了一个由道而器，从玄虚走向明晰的新阶段。紧扣上文"古人下笔有由，从不虚发"的观点，接着指出书写时关于"起止""缓急""映带""回环""轻重""转折""虚实""偏正""藏露"九种重要的笔法。下面我们以王献之行草书《地黄汤帖》为主，来统一解析。

一、起止

书法是一个有生命、有血有肉，牵一发而动全身的整体。点画是汉字结构的最小的单元，若点画不明晰，就无法真正表达出书法的内在节奏与神采。笔画中的起止，其实就是不断循环蓄势发力的过程，就如同

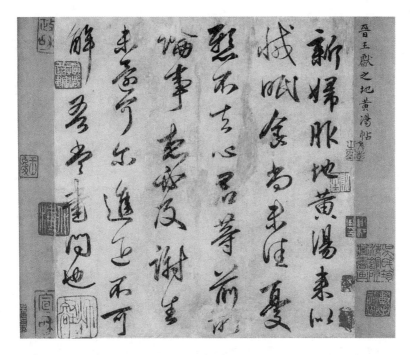

〔晋〕王献之《地黄汤帖》唐摹本

全篇书风柔韧兼备，沉着轩昂，一气呵成。

呼吸般交替，若笔笔呼吸通畅，字便有了生命而鲜活起来，同时书写者的生命能量、情感、学养等，都会充溢在笔墨中。一笔一世界，一字一菩提，正如是也。

我们来看《地黄汤帖》中的每一个字，起止分明，脉络清晰，笔笔精到，无懈可击。如此精到用笔，并非刻意而为，而是王献之笔法娴熟至极使然。一个完整的笔画除了"起、止"，还包含中间的"行"，简称"起、行、收"，任何笔画都需要这三个步骤。请参照本段第四节"回环"笔法中对"起笔、行笔、收笔"的解析。

起笔，有两种笔法，顺锋起笔和逆锋起笔，也叫露锋起笔和藏锋起

笔。行草书多用露锋起笔，显得轻灵、简便；藏锋起笔，较为浑厚，力度感更强。收笔，多为露锋收笔。露锋收笔，神情外露，以纵其神给人以生动之感，如"尚"字。

〔晋〕王献之《地黄汤帖》选字"尚"

在起笔、收笔的笔法中，还有"方笔""圆笔"之说。方笔，是逆锋起笔、侧锋切下，写出方整有棱角的点画，给人以险劲之感，如图"悬"字第一笔起笔处为方起笔；圆笔，是逆锋起笔、裹锋转笔的笔法，给人以含蓄秀劲之感。如图"来"字中的"竖勾"，顺接上笔逆锋转入形成较圆润的点画。

〔晋〕王献之《地黄汤帖》选字"悬""来"

二、缓急

在书论中，除了缓、急表示行笔速度，还有"徐、迟、速、滞、驻"等，这些变量的速度，在一定时空范围内，始终伴随在笔画、单字、组合字及整幅作品中。书法由于在创作过程中运笔用力的大小及速度的快慢不同，而产生了轻重、粗细、长短、干湿、浓淡等不同形态规律性的交替变化，使书法的点画线条产生了如同音乐的节律。一般而言，静态的书体节奏感较弱，多为篆书、隶书、楷书；而动态的书体节奏感较强，多为行书、草书。

下面我们以《地黄汤帖》中单字、组合字及行列来分别感受缓急变化。

先看单字"忧"，起笔侧锋铺毫相对较缓，连续两个转折后，行笔至中间笔画（标识笔画部分），急势向左下行，接着转锋急势向右上行，然后顿笔调峰钩回。中间这一笔在整个字中速度最急，这笔完成后放缓完成下半部分，最后反捺收势。"忧"字可以概况出用缓——急——缓的节奏完成。

再看组合字"想必及"，这三字一笔完成，笔画之间的牵丝连带可以清晰看到脉络走向，并感受到书写时的空中之势，在整幅作品中这组字为急势。三字比较，首字"想"较缓，"必及"两字急。书法有一法，若想点画劲健，则需高速起笔，加速疾行。

〔晋〕王献之《地黄汤帖》
选字"忧"

〔晋〕王献之《地黄汤帖》
选字"想必及"

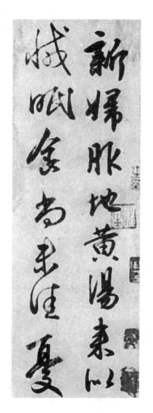

最后来看《地黄汤帖》前两列字的缓急比较，开头"新妇"两字以行楷落笔，速度较慢，写得凝重端稳，"服"字以后，渐渐放开，到第二行用笔已经非常洒脱，笔画连绵宛曲，提按自然，轻重变化，充满韵律感。《地黄汤帖》首行"新妇服地黄汤"六字为行楷，体势较工整丰腴，第二行起则纵放自如，直到任情而书，不拘一格，我们可以观整幅作品来细品之。

三、映带

"映带"也叫"引带""引牵"或"牵丝"，是书法笔画之间或字与字之间，往来呼应而出现的可见形迹，行书和草书中表现较多。映带也是运笔提按中的时空之影，使整幅作品血脉通畅，气贯神溢。

笔画之间映带，例如"心""食""来"。

〔晋〕王献之《地黄汤帖》
选字"新妇……"

〔晋〕王献之《地黄汤帖》选字"心""食""来"

字与字之间映带，例如："未佳""进退""未还何"。

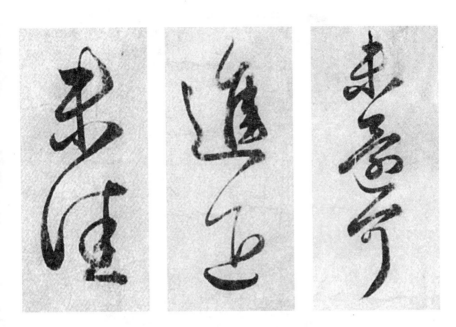

〔晋〕王献之《地黄汤帖》选字"未佳""进退""未还何"

四、回环

回环，指循环往复、环绕。在书法中的"回环"，为无往不收之意，即是强调运笔时笔画有去必有回，有往必有收，与笔法中的"起止"相近。因为任何完整的笔画都要有三个步骤：起笔、行笔与收笔。

我们通过"点"与"横"两个笔画的书写脉络走向图，来感受笔画中的"起、行、收"。

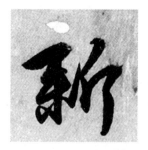

〔晋〕王献之《地黄汤帖》选字"新",笔画"侧点"

例"新"字中的"点画",其书写笔法顺序为:

1. 起笔:顺势入纸
2. 行笔:自左向右铺毫行笔
3. 收笔:向左提笔收势

〔晋〕王献之《地黄汤帖》选字"可",笔画"长横"

再如"可"字中的"长横",其书写笔法顺序为:

1. 起笔:顺势入纸
2. 行笔:调成中锋斜向右上行笔
3. 收笔:略驻锋,回锋收笔

每一个笔画中除了起止、回环,同时也包含缓急、轻重、转折、虚实、偏正、藏露等笔法。

五、轻重

　　用笔的轻重是上下运动的提按动作决定的。力的大小使笔锋着纸的部位同时发生粗细、轻重、肥瘦的变化。提按的动作就是笔锋在纸面上束起和铺开的过程。如图，用一分笔写出较细的笔画为轻笔；用三分笔写出较粗重的笔画就是重笔。

　　宋曹指出的"凡转肩过渡用轻"，既是转的笔法，转在行草书中是性情的流露，才华的展示，更是行草书的生命。

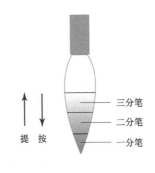

三分笔
二分笔
一分笔

提　按

用笔轻重示意图

转肩轻

转肩轻
捺蹲重

〔晋〕王献之《地黄汤帖》选字"尚""及"

　　朱和羹《临池心解》语："转折须暗过，方知折钗股之妙。""暗过"就是指"凡转肩过渡用轻"，转时要有微妙的提笔动作。我们来看《地黄汤帖》中的"尚"和"及"字的转肩处，行笔稳健、圆转运行，刚柔内外，给人以含蓄又极富有弹性的蓬勃之感。其中细微的提按动作是直接决定线质的主要因素。只有提按力度恰到好处，才能产生理想的艺术效果。否则，提按过度便会出现类似"钉头""鼠尾"等败笔。另外，除了笔画中的轻重关系，在书法作品的章法布局中尤其注重提按轻重的变化，以及浓淡、枯润、疏密、大小等丰富的变化。

六、转折

转折是书法理论中重要的一对范畴，是书写中的难点，所以也是衡量书写水平的一个重要标准。转折，包含转笔与折笔，转笔为圆、折笔为方。转笔是边转边行，给人以圆润遒劲、自然流畅之感；折笔泛指侧锋切下来改变笔锋方向，给人以方整峻峭之感。转与折，是书法中的两大基本笔法，其他笔法都是在此基础上生发出来的。

宋曹对转折笔法提出了"如用锋向左，必转锋向右，如书转肩，必内方外圆。书一捺必内直外方，须有转折之妙，方不板实"。此处我们作为笔法中的重点来解析。

（一）如用锋向左，必转锋向右

"用锋向左，必转锋向右"，首先，包含"欲左先右"的发力技巧，

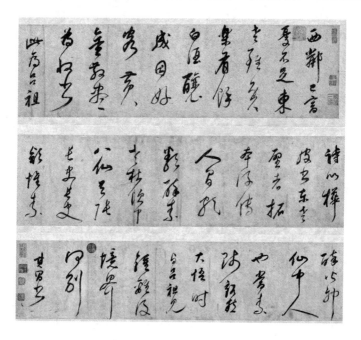

〔明〕董其昌《吕仙诗卷》

32

用来取得笔势。这是物理学上力的作用力与反作用力原理。譬如要跳起来，就先下蹲借力，要吹气，就先倒吸一口气，这种法则在书法中无处不在。其次，包含书写时巧妙的调锋改变方向，保持中锋行笔的笔法，就像游动的鱼转弯时，鱼尾方向也自然随之改变。

除此之外，还蕴含一种"转左侧右"的重要笔法。"转左侧右"是由明董其昌提出，他曾说："予学书三十年，悟得书法，而不能实证者，在自起自倒、自收自束处耳。过此关，即右军父子亦无奈何也。转左侧右，乃右军父子字势，所谓迹似奇而反正者，世人不能解也。"[1]董其昌用三十年颖悟到二王的字势皆源于"转左侧右"，这到底是怎样的笔法呢？

如图所示，我们用"转左侧右"的笔法在纸面上画一个"反S"线，笔锋随着书写不断调整方向时，笔杆也随之发生倾斜并来回摆动，在同时间下，俯视看笔杆顶部在空中划出的则是一个"正S"的轨迹，这个行笔动作只能由腕来完成（严格说两厘米内小字用指，大字则用腕）。我们可以拿一支笔来比划，比较用腕与不用腕的区别，会发现，不用腕部用肘部平移书写"反S"，那笔杆顶部同样划出的也是"反S"。这样一对比，便揭开了空中取势的面纱。这也正是宋曹在《书法约言》中多次强调用腕的原因所在。"转左侧右"的"道"非常简单而自然，只是很少有人去觉察。

"转左侧右"使笔锋在笔势的作用下产生丰富笔法变化，"左与右"指笔势的方向，"转与侧"则涉及笔锋的变化。两者使其在点画内部"变起伏于锋梢"，又不脱离笔画之根本。二王书法结字自然奇纵，笔势往往相互勾联，如

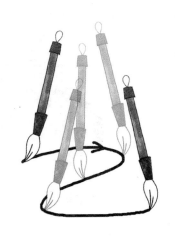

转左侧右行笔示意图

1 《历代书法论文选》，上海书画出版社，1979年版，第541页。

环无端，就运用了笔杆摆动、中侧锋相互转换的"转左侧右"，这种笔法就如董其昌所悟的"在自起自倒、自收自束处耳"，此悟着实精妙！

（二）如书转肩，必内方外圆

宋姜夔《续书谱·方圆》云："方圆者，真草之体用。真贵方，草贵圆。方者参之以圆，圆者参之以方，斯为妙矣。然而方圆、曲直，不可显露，直须涵泳一出于自然。"[1]

明项穆《书法雅言》同样指出："真以方正为体，圆奇为用。草以圆奇为体，方正为用"；"圆而且方，方而复圆，正能含奇，奇不失正，会于中和，斯为美善。"[2]又云："圆为规以象天，方为矩以象地。方圆互用，犹阴阳互藏。所以用笔笔贵圆，字形贵方，既曰规矩，又曰之至。是圆乃神圆，不可滞也；方乃通方，不可执也。此由自悟，岂能使知哉？"[3]

由此可知，各种书体都离不开转与折的配合，方圆互用、阴阳互藏，乃天地之道。尤其行草书，如《地黄汤帖》中"黄""吾"字的转肩处。要达到外方内圆，外圆内方，转中带折，折中带转，如此方得转折之真谛而生方圆之美，同时也体现"转肩要轻"的笔法。

〔晋〕王献之《地黄汤帖》选字"黄""吾"

（三）书一捺必内直外方，须有转折之妙，方不板实

1 《历代书法论文选》，上海书画出版社，1979年版，第391页。
2 《历代书法论文选》，上海书画出版社，1979年版，第526页。
3 《历代书法论文选》，上海书画出版社，1979年版，第522页。

转肩讲究内方外圆，捺画则讲究内直外方。捺画分"正捺"与"反捺"。草书多用反捺，极少出现正捺，这是由于行笔多纵势的原因。我们选王羲之行书《兰亭序》中"夫"字和"足"字来赏析。"夫"字中的"正捺"是上直下方，"足"字中的"反捺"为上方下直，以笔画弧度为标准都属于内直外方。两个捺同以露锋收笔，精微之处，使其神采奕奕。

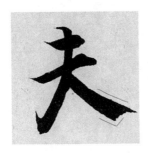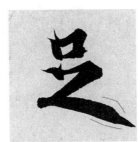

〔晋〕王羲之《兰亭序》选字"夫""足"

折的笔法变化丰富，当代书家赵培峰先生在《行草书转折研究》中归纳出十种折笔法，使人耳目一新。我们引用其中七种比较常见的典型折笔法，结合《兰亭序》中的字一并解析。

（一）直折就是直接折笔，一笔完成，齐整如同刀切，没有过多的动作。注意写折笔的时候，毛笔要暗中往上提。例"崇"字、"况"字。

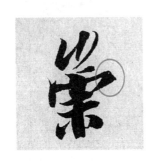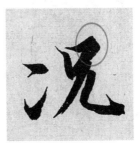

〔晋〕王羲之《兰亭序》选字"崇""况"

（二）压折就是加压折笔，压折也是直接折写，一笔完成，没有过多的动作。但与直折不同之处在于，在折笔处有个小突起，这是由于毛笔在书写时加压所致。例"知"字、"趣"字。

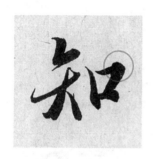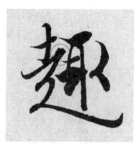

〔晋〕王羲之《兰亭序》选字"知""趣"

（三）翻折的笔法是在折笔处毛笔向上翻转后折笔写出，它与压折的区别在于它上面的突起是圆转的，而压折的突起则是方头的。例"为"字、"取"字。

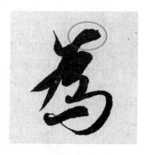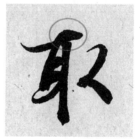

〔晋〕王羲之《兰亭序》选字"为""取"

（四）回凹折就是在进行折笔书写时，毛笔先按原路往回行笔，然后向下折笔写出。凹，就是折笔处的下方有个凹陷处。翻折与回凹折的相似处在于它们都有凹陷处，但翻折上方有圆的突起，而回凹折则没有。例"不"字、"叙"字。

〔晋〕王羲之《兰亭序》选字"不""叙"

（五）边走边压折是指毛笔行至折笔处，边运笔边往右下加压，然后折笔写出。该折笔的右上方常常出现圆转的轮廓。例"由"字、"悲"字。

〔晋〕王羲之《兰亭序》选字"由""悲"

（六）搭折是行笔至折笔处，毛笔提至线条的一角，然后向下加压折笔写出。突出的特点是两根线条搭接在一起，连接处有个V字型的凹陷。例"事"字、"带"字。

〔晋〕王羲之《兰亭序》选字"事""带"

（七）另起笔折是行笔至折笔处，提笔离纸，然后重新落笔折笔写出。例"老"字、"云"字。

〔晋〕王羲之《兰亭序》选字"老""云"

转折对行草书至关重要。惟有关注细节，把握转折的辩证法则，千锤百炼，书道方能终臻妙境。

七、虚实

"虚实"的阴阳对偶范畴，起源于老子哲学，而后蔓延到美学领域，对中国古典美学产生很大影响，成了艺术鉴赏及评论的重要标准。《老子·第十一章》："三十幅共一毂，当其无，有车之用。埏埴以为器，当其无，有器之用。凿户牖以为室，当其无，有室之用。故有之以为利，

无之以为用。"老子认为，天地万物是"无"和"有"、"虚"与"实"相生相发的关系，这是追溯宇宙本原的智慧，强调万物"有"的实用，皆来源于"无"所发挥的作用。

太极阴阳图

落实到书法艺术中则表现为执笔、运笔、字法、章法等各个方面。关于执笔、运笔中的虚实关系，宋曹说："如指用实而掌用虚，如肘用实而腕用虚，如小书用实处，而大书则用虚，更大则周身皆用虚。"这句话乍听起来有点玄乎，其实是说运笔时与身体发力的关系，这种关系是根据所写字形的大小，从运指、运腕、运肘、运臂和运腰而逐渐展开。这里蕴含层层递进的虚实关系，是用相应的"虚"发出相应"实"的笔力，是体力带动转化为笔力。

体力转化为笔力，清程瑶田《书势》说最是具体："书成于笔，笔运于指，指运于腕，腕运于肘，肘运于肩。肩也、肘也、腕也、指也，皆运于右体者也，而右体则运于左体。左右体者，体之运于上者也，而上体则运于下体。下体者，两足也；两足着地，拇踵下钩，如履之有齿以刻于地者，然此之谓下体之实地。下体实矣，而后能运上体之虚。"[1]这段话论述了书法就是一项全身运动，如同打太极拳一样周身一体。卫夫人和王羲之说的"点、画、波、撇、屈曲须尽一身之力而送之"就是这个意思。书法只有善用"虚"，才能生出"内力"，如此方能入木三分，力透纸背。立志学书者不可不察。

关于字法、章法中的虚实关系，一般来说，字距疏松的地方、笔画轻或笔画细的地方、用墨淡或用墨枯的地方，容易令人产生"虚"的感觉；相反，字距紧密的地方、笔画重或笔画粗的地方、用墨浓或用墨润的地方，容易令人产生"实"的感觉。若没有虚实的对立，就会让人感

1 〔清〕程瑶田：《程瑶田全集》，黄山书社，2008年版，第265页。

到乏味，提不起神来。请参考后文第二篇《又》中对虚实（疏密、主宾、肥瘦）关系的图文互证。

八、偏正

明代以前的书论中没有"中锋"一词，而多用"正锋""直锋"。这里的偏正，指中锋与侧锋。

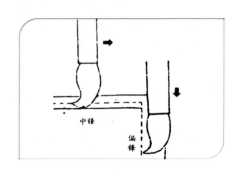

中锋，即行笔时笔锋在笔画中间，是书法的根本笔法。中锋笔画给人以饱满立体、浑厚圆润之感。

中锋、侧锋图示

侧锋，行笔时笔锋在点画的一侧，因此也叫偏锋。侧锋给人以险绝俊美之感。

"正以立骨、偏以取态"，中锋用笔，除小篆全用中锋，其他书体几乎都离不开侧锋。在书法创作中侧锋用笔随处可见，仔细分析笔画中往往中侧锋不断转换并用。

〔晋〕王献之《地黄汤帖》选字"未"，中侧锋转换

我们以《地黄汤帖》中的"未"字为例，感受中侧锋的转换。如图"未"字中所标出的三处区域，是笔锋大约所在位置，为侧锋行笔；其他

40

未标出地方默认为中锋行笔。"未"字第一笔短横侧锋直入（因为没有调锋动作，所以锋在笔画最上部行），到折处（直折）一笔完成，向右下行，边行边提笔，笔锋自然调为中锋，行笔至最后两笔时，由于发生行笔角度、行笔速度、施力方向的变化，而使笔锋在笔画上部，这样用侧锋完成的笔画，出神而妍美。再如帖中"尔""必""不""前"等都以相似笔法完成。

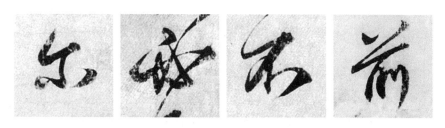

〔晋〕王献之《地黄汤帖》选字"尔""必""不""前"

〔明〕文徵明行草手卷局部

〔清〕八大山人草书立轴

侧锋使用的多少会直接影响作品的风格气息，善用侧锋的书法家很多，行草书不用偏锋的也有，但极少。我们以文徵明行草书与八大山人草书作品做一下比较。

文徵明行书法度严谨，剑走偏锋，意态生动，温润秀劲，带有浓浓的书卷气息。

八大山人以篆书的圆润线条施于草书，自然起截，了无藏头护尾之态，以一种高超的手法把书法的落、起、走、住、叠、围、回，藏蕴其中而不着痕迹。藏巧于拙，笔涩生朴，此中真义必临习日久才能有所悟。

九、藏锋、露锋

藏锋为书家最为重视的技法之一，董其昌在《画禅室随笔》中说："书法虽贵藏锋，然不得以模糊为藏锋，须有用笔如太阿剚截之意，盖以劲利取势，以虚和取韵。"[1] 宋曹继承了董其昌的观点，强调藏锋不得模糊或拖泥带水，要像古时名为太阿的利剑一般斩钉截铁、干净利落、精准到位。藏锋秘诀既在此。由于藏锋在书写时动作极其细微，若犹豫缓慢必造成不好的效果，技法纯熟的书家几乎看不到藏锋的动作，而能自然精妙融入其他笔法中。

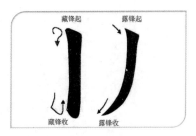

"藏锋高于出锋"，这里的"高"指"多"，意思是藏锋应多于露锋，古今以来都延续传王羲之《书论》的观点："每书欲十迟五急，十曲五直，十藏五出，十起五伏，方可谓书。"[2]

藏锋与露锋分别包含"藏锋起笔、藏锋收笔"和"露锋起笔、露锋收笔"。请参照在"起止"笔法中对藏锋、露锋的图文解析。

藏锋、露锋图示

1 《历代书法论文选》，上海书画出版社，1979年版，第547页。
2 《历代书法论文选》，上海书画出版社，1979年版，第29页。

（一）藏锋起笔：逆向轻轻用力，再返回运行，欲左先右，欲上先下，因为藏锋起笔就是在落向纸的瞬间，笔尖留下的踪迹隐藏在点画内侧。

（二）藏锋收笔：在点画即将收结时，可以稍作停顿，而后将笔提起，或者也可以向运行相反方向稍稍回笔再抽笔。藏锋收笔较为浑厚，力度感更强。

（三）露锋起笔：笔锋外露在点画外面的起笔方法，露锋起笔往往以侧锋为主，这种起笔灵活而飘逸，写楷、行、草皆可使用。行草书的起笔大都是采用"露锋"起笔。

（四）露锋收笔：笔锋表露在外的收笔一般叫出锋或露锋收笔，这样的笔画以纵其神，给人以轻灵、生动之感。

我们通过作品来对比赏析。

〔唐〕颜真卿楷书《东方朔画赞》
（局部）藏锋为主

〔宋〕赵佶楷书
露锋为主

〔清〕吴昌硕篆书临《散氏盘》
藏锋为主

〔唐〕贺知章草书《孝经》局部
露锋为主

笔法小结

关于笔法，概言之，就是要学会"用锋"。从运动学的视角观察，书法是笔锋的三维空间运动在二维纸面上留下的轨迹。因为毛笔的笔头为锥体，软且富有弹性，所以在行笔的过程中会产生各种各样的变化。这样就有了起止、缓急、映带、回环、轻重、转折、虚实、偏正、藏露等

丰富的笔法，若在笔法上不明晰，只会令人生惑。通过逐一的解析，可以增强我们对笔法的理解力、洞察力与感知力，同时提高书写力及品鉴力。

对笔法的全面把握，是比较漫长的过程，需要学中悟，悟中学，不断循环往复。我们一定要明白的是，大道至简，所有的法皆是助缘，不要神秘化，要思辨、要转化，并在尊重自己感觉的基础上合理利用，不要让笔法成为学书的桎梏。在学习书法这条路上，虽说我们已经拥有众多前贤指导和无限的学习资源，但也要擦亮眼睛，点亮心灯，善巧选择，化为己用，只有掌握正确的方法再勤加练习，才能更快地步入书法的殿堂。

紧接下文，宋曹便提出了善巧的书法学习方法。

自此用力到沉著痛快处[1]，方能取古人之神，若一味仿摹古法[2]，又觉刻划太甚[3]，必须脱去摹拟蹊径，自出机轴[4]，渐老渐熟，乃造平淡[5]，遂使古法优游笔端[6]，然后传神。传神者，必以形[7]，形与心手相凑而忘神之所托也。

【注释】

[1]沉著痛快：坚劲而流利，遒劲而酣畅。形容诗文、书法遒劲流利。

[2]仿摹：照着样子去做。古法：古代法度规范。

[3]刻划：雕刻，刻印。这里指刻意模仿古人的书写方式。

[4]机轴：胸怀，构思。自出机轴：比喻在文章或艺术上能创造出一种新的风格和体裁。同"自出机杼"。

[5]平淡：特指诗文、书画作品风格自然，无雕琢痕迹。

[6]优游：从容洒脱。

[7]必以形：以，指动作行为的凭借或前提。必以形，必然凭借外形。

【译文】

只有努力达到沉着而流畅时，才能取得古人的神韵，如果只一味地模仿古法，难免刻划太过，必须摆脱掉这种门路，才能创造出自己的风格，直至渐渐地使其成熟，达到自然无雕琢，这时古人的法度才能化为己用，如此便可出神。传其神，必然依附于外形，外形与心手相合相忘，则犹如神助，神韵自生。

【解析与图文互证】

一、善巧的学书方法

学习书法贵在坚持、参悟、化用。

宋曹上文有言："无笔时亦可空手作握笔法书空，演习久之自熟。虽行卧皆可以意为之。"他建议书法学习要融入到生活的行、住、坐、卧中来，即使没有笔同样可以空手练字。这种用"意"来练习的方法，可以把零碎的时间充分利用。

宋陈槱《负暄野录》中说："学时不在旋看字本，逐画临仿，但贵行、住、坐、卧常谛玩，经目著心，久之自然有悟入处。信意运笔，不觉得其精微，斯为善学。"[1]古代书论中常有描绘痴迷学书的状态，如居则画地、卧则画席、如厕忘返、退笔成冢、木石尽墨等。相传钟繇夜晚做梦时都在写字，以手指为笔，被子为纸，时间久了，被子都划破了。怀素在寺院的墙壁上、衣服上、器皿上、芭蕉叶上练习，还制作了一块漆盘来练习书法。岳飞年少时家境贫寒，把沙子带回家，以沙习字。吴昌硕早年因无力购买纸笔，每天清晨和耕余时间，总在檐前砖石上用秃笔蘸水练字，从不间断。这样勤学苦练、刻苦钻研的故事举不胜举。前贤们如此"用意"，不由使人感叹天下无难事，只怕有心人。

对于大多数学习书法的朋友来说，一般会认为笔墨临习才是真正的

1 《历代书法论文选》，上海书画出版社，1979年版，第379页。

练习，这种实操性的千锤百炼固然必不可少，可惜生命有限，学海无涯，若少了善学、巧学，又怎么能够在有限的生命里达到更高的境界呢？所谓字外功夫，也包含古人这种匠心般的"用心、用情、用意"。

二、渐老渐熟，乃造平淡

"渐老渐熟，乃造平淡"被认为是书法风格的最高审美理想。人贵本色，书亦贵乎本色，几分功力，几分真情，都自然流露于笔端，无刻意而为，无机智之状，这样方可达到平淡天真的意境。如《二十四诗品》云："落花无言，人淡如菊。"在中国艺术中"落花无言"就是至高境界。

苏洵论文说："风行水上涣，此亦天下之至文也。"意思是作诗文应该像风吹过水面形成的波纹一般自然，字字出自真心，如此便是诗文的最高境界了。

老子云："上德不德，是以有德"，是说最上等的德行是自然的成为生命的本能，无需遵循什么规范，为善不觉是善，为善不为人知，只是纯真的心本然的流露，让人感觉朴素又温暖，就是德的最高境界。这也正是老子说的"圣人终不为大，故能成其大"。

《菜根谭》同样说："神奇卓异非至人，至人只是常。"看起来非同凡响、道貌岸然的人，不是真正的觉者，真正的觉者看起来就是极为平常的人。禅宗六祖慧能明心见性后，依旧每天在厨房舂米，不着一点开悟的痕迹。修行到最后，就是能够始终与环境相融，和光同尘，无论环境的好与坏、黑与白，都能做到无分无别，知其白守其黑，"事来心使见，事去心随空"，心中明了，湛然清澈。

书法艺术亦如是，大味必淡，书不觉大乃为大。这离不开千年来佛、道中崇自然、尚放达、主平淡的思想影响。尤其禅宗脱离宗教名相，突破传统藩篱，把信仰与生活完全统一起来后，对中国文化的形态、思维方式、审美情趣、艺术作品创作等无不产生巨大的影响。禅宗不立文字、即心即佛、不着一相的思想，主张破除一切主观意念的执着

妄想来获得大自由、大自在,这种自由自在就是我们常说的"平常心"。所以在历史上以禅喻书、以书喻禅的很多,唐以后,文人墨客时常把参禅与书法相提并论,认为澄澈空灵的"平常心"是艺术创作充分抒发自我、达到万象化一、物我混同、自然天成的前提条件。如怀素创作狂草时进入物我两忘的癫狂状态,这种状态使他的艺术个性与境界得以最大程度的展现出来,我们所说的"神助之力"便是心灵的自由所展现出的高度内涵。

〔唐〕怀素《自叙帖》局部

怀素本是一个叛逆者,在盛唐走向晚唐的时代,唐朝书法氛围崇尚法度,王羲之书法在初唐受到唐太宗的追捧,时人更是趋之若鹜,怀素并不在意当代的艺术潮流。他更多地在"一笔书"的领域探索。李白《草书歌行》:少年上人号怀素,草书天下称独步。墨池飞出北溟鱼,笔锋杀尽中山兔。吾师醉后倚绳床,须臾扫尽数千张。飘风骤雨惊飒飒,落花飞雪何茫茫。起来向壁不停手,一行数字大如斗。怳怳如闻神鬼惊,时时只见龙蛇走。左盘右蹙如惊电,状同楚汉相攻战。

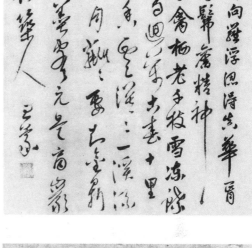

〔元〕王蒙《梦梅花诗卷》

元代王蒙《梦梅花诗卷》是一件能反映王蒙书法风格的作品。此为王蒙与杨维桢、张光弼、刘时可等名士聚会时的即兴唱和之作。是卷散逸简淡，绝去华采，所谓真率处见真精神，是一幅不可多得的佳作。

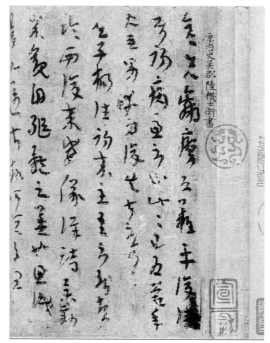

〔晋〕陆机《平复帖》

《平复帖》是晋代文学家、书法家陆机创作的草隶书法作品，牙色麻纸本墨迹。它是作者用秃笔写于麻纸之上，其笔意婉转，风格平淡质朴。《平复帖》的书写年代距今已有1700余年，是现存年代最早并真实可信的西晋名家法帖，在中国书法史上占有重要地位。

三、传神者，必以形

古今对于神采的论述非常之多，"形神兼备"是一幅好的作品必须具备的条件。宋曹所言"传神者，必以形"即是强调形是神赖以存在的前提和基础。因为形为神之基，神为形之聚，无形自然无神，有形，神自在其中。

在书法作品中，"形质"是指点画线条外在的形状及整体的形式之美。"神采"则是通过作品透出的内在精神、格调、气质和风采。书法中神采的获得，一方面依赖于创作技巧的精熟，另一方面，则需要创作者思想感情的投入。或虚静，达到心态恬淡、物我两忘的境界；或情动，至真至诚，这样自然能够融入自己的修养和审美趣味，写出传神作品。

王僧虔在《笔意赞》开篇提出的"书道之妙，神采为上，形质次之，兼之者方可绍于古人"的著名理论，成为历代书法美学对神采与形质研究的基础。到了唐代张怀瓘则更进一步突出神采为上，说"深识书者，惟观神采，不见字形"，可见"神采"是决定书法的品次高低的关键。

〔南朝齐〕王僧虔《笔意赞》

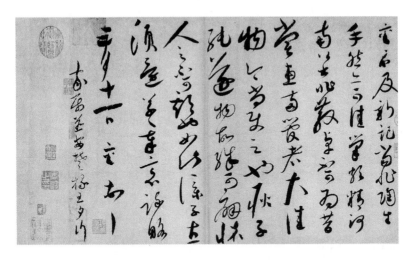

〔宋〕蔡襄草书翰札《陶生帖》

　　此帖开端部分起笔谨严，字字分明，中断部分继而波澜迭起，笔势更为顺畅。在爽意自如之处，字与字连绵不断，点与画的动荡愈发流露出书家的情性之美。整体一气呵成，随心所至。

〔元〕杨维桢《竹西草堂志》局部

　　《竹西草堂志》主要抒发对隐逸之士的推崇。其书清虚灵动，隽永潇洒，形神兼备。无意作古，而又新意迭出，百态横生。又临深渊，乱石崩云，跌宕奇绝，其间刚柔、轻重、隐显、激越、跳动、旋回，极尽变化之能事。

51

今人患在空竭心力[1]，总不能离本来面目[2]，以言乎神，乌可得乎[3]？古有云：书法之要，妙在能合[4]，神在能离[5]。所谓离者，务须倍加工力，自然妙生。既脱于腕，仍养于心，方无右军习气[6]。（笔笔摹拟不能脱化[7]，即谓右军习气。）

【注释】

[1]空竭：空尽、竭尽。

[2]本来面目：原为佛家语，指人的本性。后多比喻事物原来的模样。

[3]乌：何，哪里。

[4]合：相融，一致。

[5]离：区别，跳出。

[6]右军习气：右军，指王羲之。右军习气，指后人学习王羲之的书法没有学好所具有的习气。

[7]脱化：脱离化用。

【译文】

今人的问题在于竭尽心力，还是不能突破原有的习气，说到神韵，哪里有呢？古人说过：书法的要点，妙在能融合古人的法度，神在能脱离古人法度的约束。若要脱离古法，必须倍加工力，先入古再出新，才会产生美妙的境界。当手腕工夫达到运用自如时，仍然需要不断提高胸次学养、升华心灵修为，如此才能蜕化摹拟王羲之的习气。（笔笔模仿泥古不化，就是所谓的右军习气。）

【解析与图文互证】

承上一段书法形与神关系，宋曹接着说"书法之要，妙在能合，神在能离。所谓离者，务须倍加工力，自然妙生"，这阐述了书法临摹与创作的"离合"关系，也是入古与出新的问题。"合"是离的前提，"离"必须"倍加工力"，只有"离"才能"自然妙生"。"合"是继承，是手

段，"离"是出新，是目的。"合"是深扎入古的临帖功夫，努力接触体悟古人的笔意、古人的境界，做到"察之者尚精，拟之者贵似"，这时的"合"，没有我，只有古人。当代书家白蕉说："临帖很类乎一个演员，光是扮相是不够的。一定要能够进入剧中人的内心世界，然后能够演活角色，成为好戏。"[1] 这一比喻非常恰当，启发我们在临摹时，不仅要写得像，同时要注意吸收形中之"神"。

书法的学习，长期不间断的临摹求"合"，都是为了"离"后求变得其真我。对于出古求变，董其昌在《画禅师随笔》中形容甚为深刻，有醍醐灌顶之感，他说："盖书家妙在能合，神在能离，所欲离者，非欧、虞、褚、薛诸名家伎俩，直欲脱去右军老子习

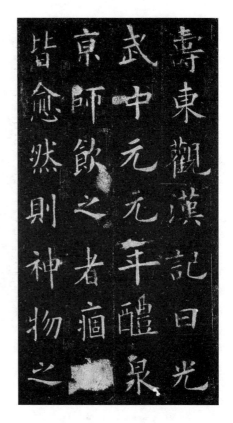

〔唐〕欧阳询《九成宫醴泉铭》局部

气，所以难耳。那吒拆骨还父，拆肉还母，若别无骨肉，说甚虚空粉碎，始露全身。"[2] 他直言"神在能离"不仅要脱离初唐四家欧阳询、虞世南、褚遂良、薛稷的技法，更要直下脱离反复摹拟王羲之而不能转化的习气。又以"那吒拆骨还父，拆肉还母"来形容从古人学来之法全部归还古人，那么，还能剩下什么？自家面目又将何在？这种"笔笔摹拟不能脱化"何时终了？

1　白蕉：《白蕉书法十讲》，上海人民美术出版社，2019年版，第134页。
2　《历代书法论文选》，上海书画出版社，1979年版，第547页。

53

〔唐〕褚遂良《雁塔圣教序》局部

　　褚遂良五十八岁时所书，字体清丽刚劲，笔法娴熟老成，是褚遂良的代表作品。

　　《周易·系辞下》有云："穷则变，变则通，通则久。""变通"就是事物发展的内在规律。书法的出古求变、继承与创新，自古就是热门论点。实践证明，若要"脱去摹拟，自出机轴"达到"通会之际，人书俱老"，不仅要经历几十载博采众长的千锤百炼，更需具备变通化用的超强颖悟能力。在书法修行的过程中，师古不泥、自成一家，可以说是每一位书家的终极追求，这条路被历史上无数成功的书家以身试法而证实，几乎没有第二条路可走。

　　书法是具有鲜明的时代性与强烈创造性的一门艺术，翻看中国书法史就是一部创造史。见地高明的书家无不注重创新而耻于书奴，因为创新是艺术经久不衰之根本。唐代释亚栖《论书》："凡书通即变。王变白云体，欧变右军体，柳变欧阳体，永禅师、褚遂良、颜真卿、李邕、虞世南等，并得其书中法，后皆自变其体，以传后世，俱得垂名。若执法不变，纵能入石三分，亦被号为书奴，终非自立之体。是书家之大要。"[1]

　　古今书坛中能把二王书法模仿到以假乱真程度的真是不少，但最终

1　《历代书法论文选》，上海书画出版社，1979年版，第297—298页。

能够破茧成蝶的永远寥若晨星，正如禅宗的不破不立，求道者如毛，悟道者如角，这皆是自然规律，不足为奇，因为拥有卓越创造力、丰厚学养、目击道存的书家，永远只是极少一部分人。比如，王羲之突破了钟、张和卫夫人，王献之突破了父亲王羲之，颜真卿、米芾突破了二王，王铎突破了米芾。

〔唐〕虞世南楷书《陕本虞永兴孔子庙堂碑》局部　〔唐〕薛稷《涅槃经帖》局部

鲁公所谓趣长笔短[1]，常使意势有馀，字外之奇，言不能尽。故学子敬者，画虎也。学元常者，画龙也[2]。余谓学右军者，因无画之迹[3]，亦无画之名矣。

【注释】

　　[1]鲁公：颜真卿（709—785），字清臣，京兆万年（今陕西西安）人，祖籍琅琊临沂（今山东临沂）。曾任监察御史、殿中侍御史、平原太守、宪部尚书、御史大夫，封鲁郡公，故书史亦称颜鲁公。其楷书人称"颜体"，与柳公权并称"颜柳"，有"颜筋柳骨"之誉。其行草有墨迹《竹山堂联句诗帖》《自书告身帖》《祭侄文稿》《刘中使帖》《湖州帖》传世，碑刻有《多宝塔碑》《东方朔画赞碑》《麻姑仙坛记》《元结碑》《李玄靖碑》《颜勤礼碑》《颜氏家庙碑》等传世。刻帖有《争座位帖》等。后人集有《颜鲁公文集》。颜体书对后世书法艺术的发展产生了深远影响。

　　趣长笔短：颜真卿在其书法评书《述张长史笔法十二意》中提出的书法美学观点。"趣长笔短，虽点画不足，常使意气余。""趣长笔短"，指书法家在有限的笔墨中表现出更多的情趣。"趣长笔短"最早出处是李嗣真的《书后品》对王羲之飞白书的描述："又如松岩点黛，蓊郁而起朝云；飞泉漱玉，洒散而成暮雨。既离方以遁圆，亦非丝而异帛，趣长笔短，差难缕陈。"

　　[2]故学子敬者，画虎也。学元常者，画龙也：此句出自南朝梁萧衍《观钟繇书法十二意》："学子敬者如画虎也，学元常者如画龙也。"意思是与古人大相径庭，并未学到其根本。

　　子敬：王献之（344—386），字子敬，小字官奴，官至中书令，世称"王大令"。王羲之的第七个儿子。父子二人被世人并称为"二王"。

　　元常：钟繇（151—230），字元常。颍川长社（今河南许昌长葛）人。三国时期曹魏著名书法家、政治家。是楷书（小楷）的创始人，被后世尊为"楷书鼻祖"。他与东晋书法家王羲之并称为"钟王"。南朝庾肩吾将钟繇的书法列为"上品之上"，唐张怀瓘在《书断》中则评其书法为

"神品"。钟繇传世作品有《宣示表》《贺捷表》《荐季直表》等刻本。

[3]因：依托，凭借。迹：痕迹。

【译文】

颜真卿说过在有限的笔墨中表现出更多的情趣，常常使得笔意笔势有余味，字外之奇，说也说不完。因此学王献之书法的人如同画虎，学钟繇书法的人如同画龙。我说学王羲之书法的人，因无笔画痕迹可以依托，也没有什么名称了。

【解析与图文互证】

字外之奇　言不能尽

中国艺术向来追求言不能尽之处。如诗歌，一首好诗，诗人意在言外，会心的读者读出诗外之境，不由发出赞叹，他人若问赞在何处？又答妙不可言。这不可言，就是诗有尽而意无穷之妙！

邱振中先生说："审美感受的陈述是一件非常困难的事情，对任何个人、任何艺术领域来说，都是个艰难把握的过程。问题不在于哪一领域有过一个非个性化的、概述的阶段，而在于人们为不断改变对个性陈述的深度，愿意付出多大的努力。"[1]这个问题真的非常艰难，即便我们对书法的审美感受进行"个性陈述的深度"不断探索，会发现障碍这种陈述的重要原因在于生命的复杂个性很难得到高度统一。我们尝试加以说明。

首先，我们需要了解什么是审美？审美无处不在，存在于生活、生命的各个层面。审美的意义就是通过从客体中发现美来不断扩展、提高自己的审美情趣、从而超越自己的局限性来升华生命。审美的客体对象一般包含自然建筑、绘画、音乐、书法、舞蹈、服饰、饮食、装饰等。在审美现象学中，有关审美的词汇很多，如审美经验、审美感知、审美想象、审美

1　邱振中：《书法的形态与阐述》，中国人民大学出版社，2005年版，第288页。

〔唐〕孙过庭《书谱》局部

理想、审美情趣等，但这总归都是一种审美体验，而体验又是产生在独立的个体世界之中，因为人只有通过感官体验才能真切的置身于生命之流中，并与外在世界得以沟通交流。这个过程就是由主体与客体的对镜关系转换为主客交融关系。至于融到什么程度，就因人而异了。正是由于个体审美世界的差异而使个体超越感难以陈述，因此人们时常会感觉言有尽而意无穷，又时常说："只可意会不可言传"。

那么，在书法艺术中"字外之奇，言不能尽"的审美体验，应包含哪些审美内涵呢？

当然，结合前后文，宋曹说"鲁公所谓趣长笔短，常使意势有馀，字外之奇，言不能尽"仅表达他书法美学的观点。我们下面围绕审美内涵展开简析。

其一，由书法的形式美而展开的想象。我们一般观赏一幅书法作品，首先会被有规律又富有无穷变化的线条而吸引，对于专业者来说，大多会从书法的四要素（笔法、字法、章法和墨法）来进行品评。然而，古老的书法艺术是从象形表意走向抽象化的漫长过程，所以其中蕴藏着丰富的审美内涵。汉代蔡邕首先对书法提出"纵横有象"的意象美特征，就是用抽象的线条演绎出自然物象之理，表现出自然中灵动的生命运动形象的意味。所以，书法的意象性是其重要的审美特性之一。比如，卫夫人"横如千里阵云，隐隐然其实有形；点如高峰坠石，磕磕然实如崩

也……"，再到唐代孙过庭"复有龙蛇云露之流，龟鹤花英之类""重若崩云、轻如蝉翼……"等物象的形容，都体现出意中有法，法中有意，将自然万象中的力美、势美、韵律美、均衡美、协调美等熔铸成书法的形质之美。有了这些认知基础，作为观赏者就可以通过作品中具有力量感、节奏感和立体感的静态线条，还原为对动态自然景象的无限联想，并结合自己的生活阅历、学问修养、美学理想、哲学观点来品味鉴赏。然而，这一层次的审美想象仅属于较为表象的审美活动。

其二，对作品的神采、意境展开的联想。中国艺术向来以追求神采、气韵为上，而这也正是难以言说之处。因为任何一件书法作品都是特定历史文化背景下的产物，因此想要更加准确地把握作品的精神内涵，就需要了解作品的创作背景、独特的文化气息，以及创作者的生平经历、人格修养、审美情趣、创作心境、创作动机等，如此方能更好在审美活动中领会作品的情调意境。这是书法审美活动中的难点，但又是审美体验得以意味无穷的前因。有趣的是同一个人在不同时空中品鉴同一幅作品会有截然不同的审美体验。这就像日本茶道文化中有一讲究，每一次茶会都认为是人生唯一与最后一次的茶会，即便与最熟悉的朋友一起。从理论上讲确实如此，因为时空的唯一性，诸多条件的不确定性，当然这与禅宗活在当下的思想不无关系。书法同样如此，无论对同一幅作品欣赏几次，

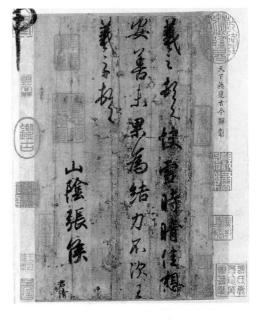

〔晋〕王羲之《快雪时晴帖》局部

都不可能有完全相同的感受，譬如，乾隆皇帝在只有28字的《快雪时晴帖》中，前后题跋居然七十多次，字数多达上万，可想而知，他从青年到老年期间，在不同的心态、不同的鉴赏力下，对同一幅作品所投射出多么丰富变化的心灵世界。

唐张怀瓘曾感言："观彼遗踪，悉其微旨，虽寂寥千载，若面奉徽音。其趣之幽深，情之比兴，可以默识，不可言宣。"[1]他真是把品鉴书法的美妙说到了极处。所以，笔者认为书法的审美理想与意义是以笔墨为媒介，并最终脱离笔墨而超越时空，是心灵与心灵的交融、神会、感动和升华。这一层的审美体验为深层次的审美活动。

其三，书法的文辞内容带给观赏者的感受，也会有"言不能尽"之感。当然，也会因为学养、见地等因素的不同，而造成个体综合性的差异，由此，便会出现仁者见仁智者见智了。

常言"笔性墨情，皆以其人之性情为本"，那么，明代徐渭打破书法传统的勇气，是不是来自非一般苦难中的不平之气？清代傅山的创作风格洒脱不羁、肆意妄为，是不是与其遗民的心理有一定的关系？旷世奇才李叔同半生风流、半生清修，笔下不落一丝尘埃，是不是一个觉醒的生命？而这些笔墨之外，独一无二的灵魂轨迹，又如何能够言尽。

若不懂苏东坡，观其书不见得讨喜；若听不见梵高最后的枪声，再强烈的笔触、明亮的色彩，也不一定能震撼心灵；若不知杜甫与家人告别，只身救国，供职又出贬……也很难读出"感时花溅泪，恨别鸟惊心""飘飘何所似，天地一沙鸥"。这些伟大又朴素的生命，正是用不为世人所知、不为世人所理解的人生苦难、精神剧痛，超然忘我的将人性中的真善美化入笔墨之中、化入色彩之中、化入诗词之中。正像他们一样，古今无数的生命用各自的方式殊途同归地汇成了璀璨奔涌的生命之河，在娑婆世界中川流不息，永恒地滋养着、照耀着、振奋着、安抚着后世人们的灵魂。

1 《历代书法论文选》，上海书画出版社，1979年版，第212页。

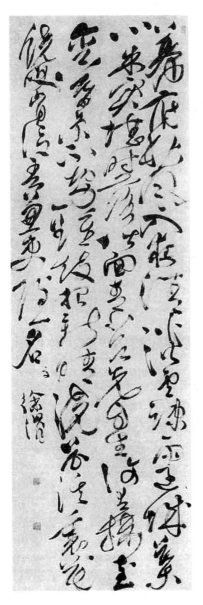

〔明〕徐渭草书　　　　〔清〕傅山草书

具頭陀行

得堅固身

大方廣佛華嚴經偈集句

閩倫法師供養　沙門一音

弘一法师楷书

又

初作字，不必多费楮墨[1]。取古拓善本细玩而熟观之[2]，既复[3]，背帖而索之。学而思，思而学，心中若有成局，然后举笔而追之，似乎了了于心，不能了了于手，再学再思，再思再校，始得其二三，既得其四五，自此纵书以扩其量。

【注释】

[1]楮：落叶乔木，叶似桑，树皮是制造桑皮纸和宣纸的原料。古时亦作纸的代称。

[2]细玩：细细体味。熟观：注目观察。

[3]既复：已经反复。

【译文】

刚开始习字时，不必多费纸墨。先选取优质的碑帖仔细观察并细细体味，如此反复，再通过背帖而索取营养。边学边思，思了再学，直到心中有了成局，然后可动笔追随，这时写起来似乎心中清楚，但手上却不能完全表达准确，这就需要再学再思，反复与碑帖校对，若开始时得碑帖二三分，这时便能得四五分，从此就可以扩大视野多读多练了。

【解析与图文互证】

《又》为《书法约言》第二篇，为第一篇《总序》的补充，在这一段中，宋曹针对初学者论述了书法学习的方法和要点，见地精到且实用。包含选帖、读帖、背帖与临习步骤，我们展开做补充说明。

一、如何选帖

初学书法的朋友，在选择自己喜欢的碑帖基础上，应选古不选今，并尽量取法乎上，先一门深入。有基础的朋友，根据自己情况，在不同阶段选择所需补充的技法和营养的碑帖。学习书法主要因人而异，其实没有绝对的标准，标准仅作为参照，为减少不必要的弯路。

二、怎么读帖

读帖包含记忆式读帖、欣赏式读帖与解析式读帖。三者往往相互联系。

（一）记忆式读帖，记忆的目的是为了更好地临帖和背帖，需要反复多次地揣摩范本的点画、结字、章法、意韵等，这是掌握和运用的基础。

（二）欣赏式读帖，是用欣赏的眼光反复读帖，培养提升我们的审美意趣与审美眼光。通过长期有意识的培养，可以逐步领会不同作品中的气息、格调和意境。同时，可以通过了解碑帖背后的历史、人文，来品味作品中的生命艺术价值。

（三）解析式读帖，对于初学者，笔法的解析可以深入了解字帖，这看起来最费力气，却是进步最快的方法。由浅入深吃透一本字帖，从外在形式到内在意境作全面了解，以后再学其他碑帖，会非常轻松并能尽快吸收营养。

三、怎么临习

学习书法一般用临与摹两种方法，我们只有通过对古帖的不断临摹才能学到相应的技法。

临，包含对临和背临两种。对临，是背帖的前提，是参照字帖练习，是最为常用的学习法；背临，能够检验掌握的程度，是在有把握的基础上脱离参照字帖来练习和巩固的方法。

摹，包含影印摹、单钩摹、双钩摹三种。在洪亮先生主编的《经典

碑帖笔法临析大全》系列丛书中，针对初学书法者，就以这三种摹法作为入门学习的方法。我们从中取"轩"字来举例说明[1]。

1. 影印摹是将半透明的熟宣蒙在字上，按字影摹写。

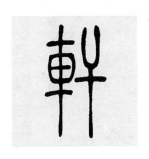

〔清〕《吴让之与朱元思书帖》选字"轩"

2. 单钩摹也是将半透明的熟宣蒙在字上，只是把笔画中的笔法单钩出来，体会书写中行笔的路线及动作变化。

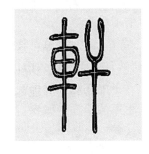

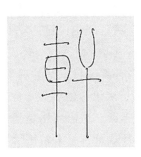

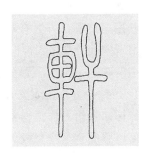

宣纸蒙在字上　单钩摹　　　　单钩摹效果　　　　　双钩摹效果

3. 双钩摹不同于单钩摹的地方，是将字的外轮廓钩摹出来，成了空心字，这样的练习优点是可以更好掌握字体结构，体会到不易觉察的细节变化，之后还可以再填墨练习。

1　洪亮主编，梁美源著：《经典碑帖笔法临析大全·清吴让之与朱元思书帖》，安徽美术出版社，2017年版，第11、12页。

4. 如图，现在还可以在拷贝板上影印摹写，或在水写布上双钩摹的字中用清水填写。

在拷贝板上影印摹写

在水写布双钩摹中填写

读帖和临摹，在书法学习中几乎伴随终生。但若不得法，只会徒费时光。赵孟頫在《兰亭序跋》中告诉后人："学书在玩味古人法帖，悉知其用笔之意，方为有益。"黄庭坚也说过："古人学书不尽临摹，张古人书于壁间，观之入神，则下笔时随人意。"[1]还说自己在五十岁时"忽得草书三昧"，那正是黄庭坚对怀素《自叙帖》观摩钻研数日后而恍然大悟，并道："今方悟古人沉着痛快之语，但难为知音尔。""草书三昧"意思就像禅宗顿悟一样悟得草书真谛。这悟当然是基于他丰厚的学养，但我们可以感受到黄庭坚极为重视观览古帖来领悟学习，这真不愧是学习书法的上策。

宋曹提出读帖熟观后要能背帖，并强调"思而学，学而思，再思再学，再思再校"，是强调学书要避免一味机械的练习，在练习中要不断思考与比较，善于发现自己所欠缺之处，并有针对性地改进。他的"观""背""思""校"既简单又高效，是悟通书法的重要方法和途径。

1 《历代书法论文选》，上海书画出版社，1979年版，第355页。

读帖贵在观之入神，并能细细揣摩，体会古人笔意；临摹贵在得其神韵还不失其形。无论读帖、临摹，唯有用心不杂、静观默悟，方能参透前人笔意，下笔如意，竿头日进。

总在执笔有法，运笔得宜[1]。真书握法，近笔头一寸。行书宽纵[2]，执宜稍远，可离二寸。草书流逸[3]，执宜更远，可离三寸。笔在指端，掌虚容卵[4]，要知把握，亦无定法。熟则巧生，又须拙多于巧，而后真巧生焉。但忌实掌，掌实则不能转动自由，务求笔力从腕中来。笔头令刚劲，手腕令轻便，点画波掠腾跃顿挫[5]，无往不宜。若掌实不得自由，乃成棱角，纵佳亦是露锋，笔机死矣[6]。腕竖则锋正，正则四面锋全[7]。常想笔锋在画中，则左右逢源[8]，静燥俱称[9]。学字既成，犹养于心，令无俗气，而藏锋渐熟。藏锋之法，全在握笔勿深，深者，掌实之谓也。譬之足踏马镫[10]，浅则易于出入，执笔亦如之。

【注释】

[1]得宜：适宜。

[2]宽纵：宽阔不约束。

[3]流逸：流畅飘逸。

[4]掌虚容卵：手掌内的空间可以容下一枚鸡蛋。

[5]波：捺的波折。掠：长撇。

[6]该段文字出自唐张怀瓘《六体书论》："笔在指端，则掌虚运动，适意腾跃顿挫，生气在焉；笔居半则掌实，如枢不转，掣岂自由，转运旋回，乃成棱角。笔既死矣，宁望字之生动。"笔机：创作灵感，文思。

[7]腕竖则锋正，正则四面锋全：此句出自唐李世民《笔法诀》："大

抵腕竖则锋正。锋正则四面势全。次实指，指实则节力均平。次虚掌，掌虚则运用便易。"锋全：锋毫齐全。

[8]逢源：此处形容行笔顺畅。

[9]静燥：平静和焦躁，文中指行笔速度。俱称：全都适宜。

[10]马镫：挂在马鞍两边的脚踏。

【译文】

总体来说关键要执笔有法，运笔才能得到好的发挥。楷书的握笔方法，在靠近笔头一寸的位置。行书宽阔放纵，执笔位置需稍远一些，可离笔头二寸。草书流畅飘逸，执笔位置则需更远，可离笔头三寸。笔在手指前端，手掌内的空间可以容下一枚鸡蛋，要了解笔的把握，并没有固定的握法。熟能生巧，又须朴拙多于巧，才能真的生巧。但执笔忌实掌，掌实则不能转动自由，务必求笔力从手腕中来。笔头使起来要挺拔有力，手腕使起来要轻便灵活，这样点画捺撇活跃而有节奏感，并无所不宜。如果掌心握实，手便无法自由灵活运动，这样写出的笔画就容易形成棱角，即便写的不错，也都是笔锋外露，这样用笔就用死了。执笔时手腕竖起则笔锋自正，笔正则四面锋毫齐全。应常想着笔锋在笔画中间，这样行笔则左右顺畅，无论快慢全都适宜。书写熟练后，尤其要注重提升内在修养，字方能祛除俗气，并使藏锋的笔法逐渐熟练。藏锋的笔法，要点在于握笔不能过深，深是指掌实。就像脚踏马镫，踏得浅才便于出入，执笔的方法也是一样的。

【解析与图文互证】

在《书法约言》中，这一段宋曹集中阐述执笔的重要性，主要还是围绕"指实掌虚""运腕"而论，对此，我们在首章已作较详细的解析。他还认为"藏锋"全在握笔勿深，深既"掌实"，"掌实"则手生硬，书写起来便多"露锋"。还生动的以"足踏马镫"来比喻执笔应浅，非常耐人寻味。

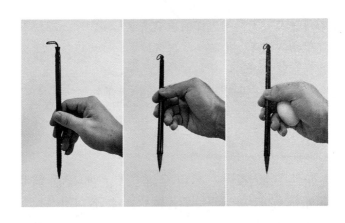

执笔示意图

　　笔在指端，掌虚容卵，执笔时手掌是空的，大概可以容纳一枚鸡蛋。

　　"足踏马镫，浅则易于出入，执笔亦如之。"执笔就好像骑师脚踏马镫。观察骑师的脚，只有前脚掌踏在马镫上面。执笔写字恰似骑师脚踏马镫，手指第一节靠近指尖部分执笔。

　　有经验的书家在书写时为保持中锋运笔，往往要做调锋的动作。执笔"深"笔管转动不宜，执笔"浅"，笔管转动就灵活。

足踏马镫

　　另外，"腕竖则锋正"，我们认为不能成立，腕竖即指掌竖，这是为保持笔杆垂直、笔锋正立。虽然现在还有很多书家依然强调执笔法时腕要竖起来，但若腕竖的角度比较大，书写就受到很大的约束。况锋正并不依赖掌竖，掌竖仅限于枕腕法、提腕法，

而且角度不可过大。无论用怎样的执笔法或写多大字，即便不掌竖，我们只要改变手指的角度，把腕、掌自然放平一样可以保持锋正。悬腕和站姿书写就更无需掌竖了。

在这里，保持锋正可使四面锋全，应是宋曹本意。

楷法如快马斫阵[1]，不可令滞行[2]，如坐卧行立，各极其致。草如惊蛇入草，飞鸟出林[3]，来不可止，去不可遏。先作者为主，后作者为宾[4]，必须主宾相顾，起伏相承[5]，疏取风神[6]，密取苍老[7]。真以转而后遒，草以折而后劲[8]。

【注释】

[1]快马斫（zhuó）阵：飞奔的骏马冲锋陷阵，此处形容楷书笔法迅疾且顿挫有力。斫，此处指袭击。

[2]滞行：缓慢行进。

[3]草如惊蛇入草，飞鸟出林：此句出自唐陆羽《释怀素与颜真卿论草书》："素曰：'吾观夏云多奇峰，辄常师之，其痛快处如飞鸟出林，惊蛇入草。又遇坼壁之路，一一自然。'"比喻草书高速的用笔和直行无碍的势态。

[4]先作者为主，后作者为宾：此句出自唐蔡希综《法书论》："先作者主也，后为者客也。"说明书法创作的要注意主次分明，互相照应，气息贯畅又富有变化。

[5]相承：先后继承。

[6]风神：风采，神态，神韵。

[7]苍老：指笔力、风格雄健而老练。

[8]真以转而后遒，草以折而后劲：此句出自宋姜夔《续书谱》："真多用折，草多用转。折欲少驻，驻则有力；转不欲滞，滞则不遒。然而

真以转而后遒，草以折而后劲，不可不知也。"[1]说明楷书通过使转而遒劲，草书通过转折而有力。

【译文】

楷书的笔法要有飞奔的骏马冲锋陷阵之势，不可犹豫迟缓行进，又如人坐卧行立，能各尽其态。草书就像受惊的蛇窜入草丛，像飞鸟突然从树林中飞出，来时无法阻止，去时无法抑制。先写的笔画为主，后写的笔画为宾，必须做到主宾互相照应，起伏先后继承，稀疏之处要写出风采与神韵，浓密之处笔力要沉着雄健。楷书因使转而遒劲，草书因转折而有力。

【解析与图文互证】

一、快马斫阵

飞奔的马

快马斫阵，指飞奔的马匹冲锋陷阵的气势，用来形容沉着痛快的笔势及笔画的顿挫、转折的意态，顿挫有力是楷书要展示的视觉感受。如"心"字中三个不同形态的点画，在入纸之前都有蓄势发力的动作，就像卫夫人形容"点，如高空坠石"，这与"快马斫阵"同是指沉着痛快的迅疾笔势与笔画的意态。其他笔画亦如是。

1 《历代书法论文选》，上海书画出版社，1979年版，第385页。

〔明〕贾郁楷书
"心"

〔唐〕褚遂良楷书
"以"

〔宋〕赵佶楷书
"皆"

〔宋〕张即之楷书
"之"

宋曹对楷书有其独到见解。"楷法如快马斫阵，不可令滞行，如坐卧行立，各极其致。"这些文辞一般常用来形容草书，他用来形容楷书，这在历代书论中是罕见的。他一语带过，不仅强调了楷书要有速度，而且注重字的形态变化，似乎有意针对呆滞刻板的楷风。我们常说，好的楷书应有行书的意味，宋曹也正是如此主张，这一思想主要来自孙过庭《书谱》："草不兼真，殆于专谨；真不通草，殊非翰札。"[1]意思是写草书不兼有真书的笔意，容易失去规范法度；写真书不旁通草意，那就难以称为佳品。在后文《论楷书》一篇中有更加细致的相关论述。

二、惊蛇入草

惊蛇入草，时常用来形容草书，受了惊吓的蛇动作灵敏而迅捷，动感十足，草书中这种意象动态与之十分相似。黄庭坚《论书》曰："怀素飞鸟出林，惊蛇入草，索靖银钩虿尾，同是一笔书。"[2]

我们选取怀素《四十二章经》局部与真实的自然物象进行对比感受。

1 《历代书法论文选》，上海书画出版社，1979年版，第126页。
2 《历代书法论文选》，上海书画出版社，1979年版，第356页。

自然中盘曲的蛇　　　　　　　〔唐〕怀素《四十二章经》局部

三、飞鸟出林

　　鸟禽突然起飞如箭一般穿出树林，同样是用来比喻草书疾速的笔势，及笔画给人感观上产生的形象意态。我们选取怀素《自序帖》局部与自然物象对比体会。

自然中的飞鸟　　　　　　　　〔唐〕怀素《四十二章经》局部

四、先作者为主，后作者为宾，主宾相顾，起伏相承

清朱和羹在《临池心解》中说道："作字如应对宾客。一堂之上，宾客满座，左右照应，宾不觉其寂，主不失之懈。作书不能笔笔周到，笔笔有起讫、顿挫、颟顸（mān hān）、滑过，如对宾客之失其照顾也。"[1]意思是书法的每一笔、每个字都要如宾客关系一般，先写的一笔要照顾到下一笔，先写的一字应照顾到下一字，下一字又照顾到再下一字，笔笔相互照应，字字起伏相承，使其整篇气脉通畅。另外，主宾关系还经常指每个字中的主笔和余笔的关系。如刘熙载《艺概》云："画山者必有主峰，为诸峰所拱向；作字者必有主笔，为余笔所拱向。主笔有差，余笔皆败，故善书者必争此一笔。"[2]如图《怀仁集王羲之书圣教序》中"诚"字、"云"字。

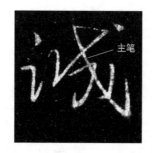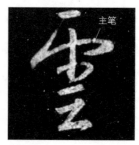

〔唐〕《怀仁集王羲之书圣教序》选字"诚""云"

同理，在一幅作品中通过字的大小、粗细、干湿、浓淡，也可分出主宾关系，如图董其昌《书画合册》中"古木悠悠"四字的主宾关系。

1 《历代书法论文选》，上海书画出版社，1979年版，第742页。
2 《历代书法论文选》，上海书画出版社，1979年版，第711页。

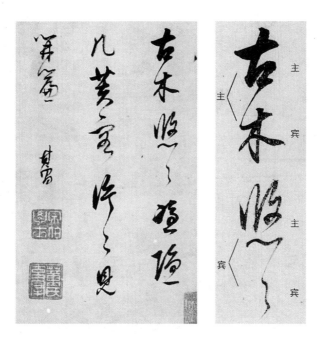

〔明〕董其昌《书画合册》局部字、字组的主宾关系

五、疏取风神，密取苍老

"疏取风神，密取苍老"，我们以唐杨凝式《韭花帖》为例，解析单字的疏密关系和字与字之间的疏密关系。

《韭花帖》中"实"字为上疏下密，"兴"字为上密下疏，上下的紧密与疏散对比非常强烈，可谓"疏可走马，密不透风"。杨凝式又极其讲究字内的空间布白，能把多种矛盾统一于一体，而又没有丝毫牵强感，字态奇趣盎然，自然天成。

我们再看字与字之间的紧密与疏散对比。"韭花"两字为上下疏密对比，上面"韭"字密，下面"花"字疏；"其秋"两字为左右疏密对比，左边"其"字密，右边"秋"字疏。疏密对比明显又十分自然，密处结

〔五代〕杨凝式行楷《韭花帖》

《韭花帖》有"五代兰亭"的美誉,该帖闲适、潇洒的体貌给欣赏者带来的感动。在笔法和意境上都追摹《兰亭序》的遗踪,用笔精致含婉,平和中又寄以异态,行笔乍行乍楷,纤丝连带自然生动,全然有二王风度。

〔五代〕杨凝式《韭花帖》选字"实""兴"

76

〔五代〕杨凝式《韭花帖》选字"韭""花""其""秋"

字收敛，力含其内，疏处结字宽阔，以纵其神。《韭花帖》宽疏、散朗的布白是最为夺人眼球的特征，字与字之间，行与行之间，都留有大片的空白，衬托的书迹更加空灵秀美、风神简静、淡雅平和。这无不使人感叹杨凝式前无古人的章法布白水平。

　　用骨为体[1]，以主其内，而法取乎严肃；用肉为用，以彰其外[2]，而法取乎轻健[3]。使骨肉停匀，气脉贯通，疏处平处用满，密处险处用提。满取肥，提取瘦。太瘦则形枯，太肥则质浊[4]。筋骨不立，脂肉何附；形质不健，神彩何来？肉多而骨微者谓之墨猪[5]，骨多而肉微者谓之枯藤。

【注释】

　　[1]体：本体，根本，内在的本质。

　　[2]用：是"体"的外在表现、表象。彰：揭示，表露，昭示。

　　[3]轻健：轻捷圆健。

　　[4]太瘦则形枯，太肥则质浊：此句出自宋姜夔《续书谱》："用笔不欲太肥，肥则形浊；又不欲太瘦，瘦则形枯。"

　　[5]墨猪：比喻字体笔画丰肥、臃肿而缺乏筋骨。卫夫人《笔阵图》："多骨微肉者谓之筋书，多肉微骨者谓之墨猪。"

【译文】

用骨为体，骨是内部的主体间架，取法要严谨合乎法度；用肉为用，以彰显字的外形，取法要轻捷圆健。骨和肉的比例要匀称，使其气脉贯通，疏朗平整的地方要写得饱满，紧密险要的地方要用提笔。用肥笔可得饱满，用提笔可得瘦劲。太瘦了就显得枯槁干瘪，太肥了又感觉浑浊臃肿。不打好筋骨的基础，脂肉又依附在哪里呢？字的基本形态不好，又何来神彩飞扬呢？笔画丰满、臃肿而乏筋骨称为墨猪，反之，筋骨多而少肉就称为枯藤。

【解析与图文互证】

承接上文主宾关系，宋曹接着讲到字的"肥瘦"关系。从卫夫人在《笔阵图》提出书法的骨肉肥瘦之论后，后人便不厌其烦地谈论书法的骨肉问题，相关论述也纷陈杂出。其中比较有影响力的有：

孙过庭《书谱》："假令众妙攸归，务存骨气；骨既存矣，而遒润加之。"[1]

欧阳询《传授诀》："最不可忙，忙则失势；次不可缓，缓则骨痴；又不可瘦，瘦当行枯；复不可肥，肥即质浊。"[2]

黄庭坚《论书》："肥字须要有骨，瘦字需要有肉。"[3]

苏东坡《论书》："书必有神、气、骨、肉、血，五者缺一，不为成书也。"[4]

姜夔《续书谱》："用笔不欲太肥，肥则行浊，又不欲太瘦，瘦则形枯。"[5]

项穆《书法雅言》："犹世人之论相者，不肥不瘦，不长不短，为端美也，此中行之书也……瘦不露骨，肥不露肉，乃为尚也。"[6]

1 《历代书法论文选》，上海书画出版社，1979年版，第130页。
2 《历代书法论文选》，上海书画出版社，1979年版，第105页。
3 《历代书法论文选》，上海书画出版社，1979年版，第355页。
4 《历代书法论文选》，上海书画出版社，1979年版，第313页。
5 《历代书法论文选》，上海书画出版社，1979年版，第386页。
6 《历代书法论文选》，上海书画出版社，1979年版，第516页。

在《书法约言》一书中，宋曹则认为骨与肉是体与用的关系，骨为内在根本，肉为外在表现，两者又互相依存。同时他认为学书应先立筋骨，需先取骨骼体势，做到用笔刚韧，运转有力，在这基础之上方可获得风采神韵。反之，若筋骨不立，而先求外在形式，便是舍本求末。自古以来，有相同论点不在少数，如孙过庭、徐浩、赵孟坚、解缙等。

其次，宋曹接着提出"疏处平处用满，密处险处用提。满取肥，提取瘦。"此观点是延展了元陈绎曾《翰林要诀》："疏处捺满，密处提，捺满即肥，提飞则瘦。"[1]陈绎曾是针对笔画"捺"在空间疏密中的肥瘦运用规律做出的总结，这非常容易理解。而宋曹则由"捺"画的肥瘦运用扩大到结字及章法布局的运用，这有失严谨的逻辑性并偏离实际规律。从理论上来讲，此理说的通，但我们在实际鉴赏或书写时，则会发现几乎不能成立。

我们先分析陈绎曾提出的"捺"画在空间疏密关系中的肥瘦运用规律有没有合理性？他为何只提到"捺"画呢？这需要先了解"捺"的特征，"捺"画书写向右下方伸展，位置大多在一个字的右下位置。这一特征决定了"捺"画会改变行列中右侧的空间关系。我们以行书《兰亭序》为例，并结合字法及章法来解析。在字法中，"捺"画一般会根据结体需要而选择是"肥"还是"瘦"，这个选择是基于结字之"各尽其态"的规则之上，但同时又必须照顾到章法的空间需要。在章法关系中，我们一贯的书写习惯是从右向左，随着书写的相续，上一列字自然会形成对第二列字右侧的空间限制，而左侧相对右侧除了纸张尽头，永远都是平处，疏处。在写"捺"画时必然要顾及到与右侧的空间关系。例如："足"字的捺画选择用"满""肥"，有大力伸向"俯、察"二字之势。这一重笔"捺"与周围的"捺"形成巨大对比，如"之""大""察""怀""夫""人"多字中的捺画，虽然这些字中的每一"捺"各有不同，但内在都有着微妙的互相照应关系。"夫""人"二字的捺画为避免与"足"字重叠，用

1 《历代书法论文选》，上海书画出版社，1979年版，第438页。

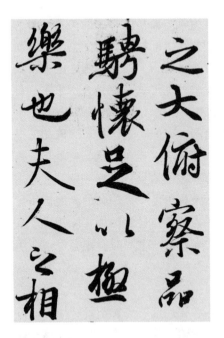

〔晋〕王羲之《兰亭序》局部

了"提""瘦"的笔法，但这并非空间"密"，而是王羲之巧用心思以营造虚实、轻重的关系。这一点就说明"疏处捺满，密处提"不能完全成立。

再看"夫""人"二字的捺又有意区别，写到下面的"之"时，由于"夫""人"捺画的伸展而自然选择了"收缩"的笔法，这连续三个捺画，几乎没有考虑空间的"疏密"，更多的是求笔法的变化。《兰亭序》中笔画之间、字与字之间、行列之间的无穷变化，除了肥瘦、疏密，还有方圆、正斜、轻重、缓急、顾盼、向背、偃仰、起伏等，这些通过王羲之有意无意的安排，全然显露出他卓绝的统领布置能力。

通过以上对"捺"画的解析，陈绎曾所说的"疏处捺满，密处提"不可一味的遵循，因为"捺"的"肥瘦"，并不仅仅由"疏密"的因素而决定。往往高水准的书法变化无端，有时反而会"疏处瘦，密处肥"，这主要取决于作者对作品整体布局的把握能力。由此，宋曹抛开"捺"画所言"疏处平处用满，密处险处用提"来一概而论，则更有失书法创作的严谨性与逻辑性。

最后，对于书法的骨肉肥瘦，论述虽然众多，无非就是指笔画的轻重、粗细与枯润。试想，书家们若都折中写成不肥不瘦，书法史上不知要错过多少精彩。难到过肥过瘦、过粗过细，就不是好书法吗？显然不能一杆子打死，因为肥瘦粗细与书法的好坏没有直接关系。我们用这句"肉多而骨微者谓之墨猪，骨多而肉微者谓之枯藤"来进行逆向思维，就

是黄庭坚所说"肥字须要有骨，瘦字需要有肉"。这样更容易理解"墨猪"与"枯藤"是指线条质量的不足。但这个标准还是不够清晰，笔者认为虞世南与朱履贞对肥瘦的形容最为合理，让人豁然开朗，虞世南在《笔髓论》中虽未提肥瘦二字，但言"粗而能锐，细而能壮"[1]来达其意。朱履贞在《书学捷要》中说："夫书贵肥，其实沈厚非肥也，故肥而无骨者，为墨猪，为肉鸭。书贵瘦硬，其实清挺非瘦硬，故瘦而不润者，为枯骨，为断柴。"[2]他清晰地表明，笔画粗不是肥，所谓肥是指没有力量的粗笔画，笔画细不是瘦，所谓瘦是指干枯不润泽的细笔画。我们若以这样的标准来品评书法，将不会仅受到表面骨肉肥瘦的影响。

下面我们来赏析古代经典碑帖中的"骨肉肥瘦"。

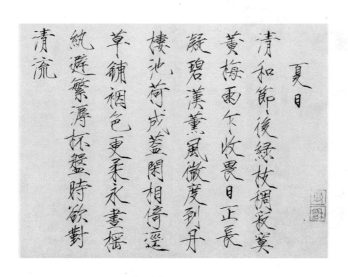

〔宋〕赵佶《夏日诗帖》

宋徽宗的"瘦金体"，在书法史上极具个性，是典型的"筋骨"为主的书体。运笔灵动快捷，笔迹瘦劲，至瘦而不失其肉，大字尤可见风姿绰约处。

1 《历代书法论文选》，上海书画出版社，1979年版，第111页。
2 《历代书法论文选》，上海书画出版社，1979年版，第603页。

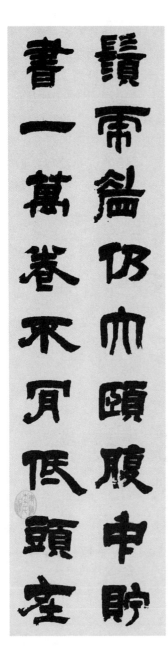

〔清〕邓石如隶书

邓石如是清代书坛集大成者。他的隶书"肉而劲力"，具有苍劲浑厚、紧密坚实的独特风格。笔画精确紧密的结构，互相映发，意趣盎然，不仅写出了汉隶的古拙气势，且被评为两千年之后再兴汉隶绝学的第一流书法家。邓石如的隶书功力深厚，在包世臣《国朝书品》中是被唯一列入"和平简静，道丽天成"的"神品"的一家。

〔清〕金农《隶书四言茶赞轴》

金农对笔墨有超于常人的领悟能力，特别是横向笔画，书写时笔毫铺开，写出粗重笔画，与纵向细瘦笔画形成强烈对比，笔法有楷有隶，墨色有干有湿。金农在笔法创新上取得了很大的成就。

〔宋〕张即之楷书《度人经帖》

张即之用笔平正秀劲，结字紧峭，潇散自适，个人风格鲜明。一、二、三分笔均有用到，点画在"骨"与"肉"间熟练转换。他极富开创精神，为改变南宋书法衰落之风，穷尽其毕生之力，有"宋书殿军"之美誉，天下购藏者慕其书名，对其作品非常珍视。

除了笔画中的骨肉肥瘦关系，在书法作品章法布局中尤其注重肥瘦、轻重等变化，也可以理解为上文提到的主宾关系。我们选一幅主宾关系分明、肥瘦来回转换、轻重对比强烈的杨维桢草书为例来解析。

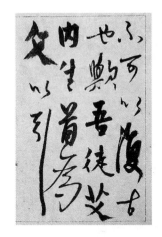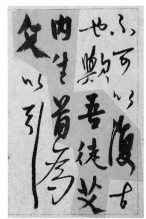

〔元〕杨维桢草书《题钱谱册》局部

　　左图为原作，右图标识区域笔画较粗重，为肥，其他未标识区域笔画较细，为瘦，这是以整体布局来划分的肥瘦关系。我们再来看邻字之间的肥瘦关系，如图"父以""欬吾""以复"，骨肉肥瘦对比强烈，瘦处尽显风神，肥处沉着稳健，与平中奇偶的结体相得益彰。此书下笔老辣，书风狂怪清劲，结字奇倔，作品在提按、肥瘦、主宾、疏密、干湿、燥润等方面变化多端，为杨维桢晚年草书之精品。

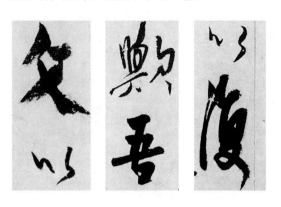

〔元〕杨维桢草书《题钱谱册》选字"父以""欬吾""以复"

85

书必先生而后熟[1]，既熟而后生[2]。先生者学力未到，心手相违；后生者不落蹊径[3]，变化无端[4]。

【注释】

[1]先生：开始时的生疏感。

[2]后生：熟后的创新意味。

[3]蹊径：小路。

[4]无端：没有尽头。

【译文】

作书必定经过先生疏而后熟练，既熟练而后创新的过程。先生疏是因为学习的功力尚未达到，所以心手相违；熟悉后到创新阶段自然不落蹊径，变化无穷。

【解析与图文互证】

生—熟—生，虽有些老生常谈，但这是书法创作规律的至理总结。唐以前，常以"熟"赞美书家，唐以后对"熟"就有所戒备，直到晚明时期，由董其昌首次提出"字须熟后生"的立论，对后世产生了广泛而深远的影响。董其昌认为"熟"就会落入"俗"，一旦熟极便会抑制创造力。后人认为董其昌提出这一立论是针对赵孟頫、文徵明书法之"熟"而进行的批判，当然也有学者认为是体现董其昌的艺术精神追求，认为"熟"是从古人书法中得到"他神"，"生"是超越古人得到"我神"。对此，我们不再展开赘述。

从生到熟，是学书者师法古人的必由之路，只有"入之深"方能"出之彻"，别无二法，无需多言。而熟后生的"生"，意蕴颇丰，大概包含了三层意思：

其一，类似于入古后的"出新"、离合中的"离"，有创新与突破的意味。可以理解为在"熟"的基础上，有意识的"离"古，来充分发挥

自己的艺术创作力，目的为"出新"。从这一层面讲，"熟"与"生"，就成为艺术创作中互相超越、互相转换的一对范畴。

其二，"熟后生"的理论与"大成若缺、大巧若拙"的道家思想相契合。所以"求缺""求拙"就成了中国美学的重要命题。而在中国艺术理论中，往往又认为艺术表现过熟就会有甜腻之感，并生谄媚之态。刘熙载《艺概》言："书家同一尚熟，而熟有精粗深浅之别，惟能用生为熟，熟乃可贵。自世以轻俗滑易当之，而真熟亡矣。"[1]他指出只有带有"生"的"熟"才为真熟。这里的"生"便成了"缺"和"拙"的另一种表达与追求。

道家"大成若缺、大巧若拙"的哲学思想深入人心，被历代所推崇，认为是人生修为、智慧的表现，这直接影响着中国人的处世之道。曾国藩把自己一间书房命名为"求缺（阙）斋"，意思是做人不要追求圆满，要留有一点缺憾。在佛经中称人类生活的世界为娑婆世界，娑婆世界既是不完美的世界。电视剧《西游记》在最后一集中道破："天地不本全，万事皆有缺"的世间真相，在师徒四人取得真经回途中，经历了最后一难"通天河遇鼋（yuán）湿经书"，被水浸透的经书在石头上晾晒后，有一页被粘在石头上而破损，唐僧见此深感遗憾，悟空见此马上开解道："师父，不妨事，天地本不全，经文残缺也应不全之理，非人力所能为也。"其实，经书破损不全，并不会影响真理的表达；天地不全，也不会影响人证悟圆满的境界，正所谓不完美可以成就完美。而完美与不完美，从究竟意义上讲都无有分别，都只是一种内在感受而已。

其三，"熟后生"含有"淡"的精神气质，如繁华落尽的率真，追求平淡自然的艺术化境。中国儒释道思想的交汇，以儒家为本体、以释道为性情，成为中国艺术的主线。中和平淡的境界便成了艺术家们追求的最高审美理想。董其昌正是在儒释道思想的潮流下倡导书法审美应以追求"淡"为核心，并在此基础上提出了"字须熟后生"的立论。

1 《历代书法论文选》，上海书画出版社，1979年版，第714页。

然笔意贵淡不贵艳[1]，贵畅不贵紧[2]，贵涵泳不贵显露[3]，贵自然不贵作意[4]。盖形圆则润，势疾则涩。不宜太紧而取劲，不宜太险而取峻[5]。迟则生妍而姿态毋媚，速则生骨而筋络勿牵。能速而速，故以取神；应迟不迟，反觉失势[6]。无论藏锋出锋，都要章法安好[7]，不可亏其点画而使气势支离[8]。

【注释】

[1]淡：素、净、雅。艳：浓郁、艳丽。

[2]畅：舒畅，通畅。紧：紧缩，紧迫。

[3]涵泳：沉潜品味内涵、内蕴。

[4]作意：造作而为。

[5]取峻：寻求刚劲挺拔。

[6]迟则生妍而姿态毋媚，速则生骨而筋络勿牵。能速而速，故以取神；应迟不迟，反觉失势：此句出自宋姜夔《续书谱》："迟以取妍，速以取劲。必先能速，然后为迟。若速不能速而专事迟，则无神气；若专务速，又多失势。"

[7]安好：安置完好。

[8]支离：不连贯、残缺不全。

【译文】

然而笔意贵在淡雅而不艳丽，贵在通畅而不紧缩，贵在含蓄而不显露，贵在自然而不造作。外形圆就显得丰润，笔势快就显得劲涩。不要太紧迫而求遒劲，不要太险绝而求挺拔。笔迟能生妍美，但姿态不要妩媚，笔快能生骨力，但筋络不要牵连。该写快时能写快，可得神采；该写慢时若不能写慢，反会举止失措。无论藏锋或出锋，都要章法安好，不可使点画有所欠缺而使气势支离。

【解析与图文互证】

宋曹对书法创作提出"贵淡不贵艳，贵畅不贵紧，贵涵泳不贵显露，贵自然不贵作意"，集中体现了他的审美理想，这"四贵四不贵"与清傅山提出的"四宁四毋（宁丑毋媚、宁拙毋巧、宁支离毋轻滑、宁直率毋安排）"有少许相似，都蕴含着对"真、朴、自然"的审美追求。另外，此段触及到汉字的结构安排和章法布白的变化规律，以及用不同的艺术处理方式来把握动态平衡，这都体现了宋曹辩证的美学思想。

夫欲书先须凝神静思，怀抱萧散，陶性写情，预想字形偃仰平直，然后书之。若迫于事，拘于时，屈于势，虽钟、王不能佳也[1]。凡书成宜自观其体势[2]，果能出入古法，再加体会，自然妙生。但拘于小节，畏惧生疑，迷于笔先，惑于腕下，不成书矣。今人作书，如新妇梳妆，极意点缀，终无烈妇态也[3]，何今之不逮古欤[4]？

【注释】

[1]夫欲书先须凝神静思，怀抱萧散，陶性写情，预想字形偃仰平直，然后书之。若迫于事，拘于时，屈于势，虽钟、王不能佳也：该段文字出处有二，一是传汉蔡邕《笔论》："欲书先散怀抱，任情恣性，然后书之，若迫于事，虽中山兔毫，不能佳也。"二是传晋王羲之《〈笔势论十二章〉并序》"夫欲学书之法，先乾研墨，凝神静虑，预想字形大小、偃仰、平直、振动，则筋脉相连，意在笔前，然后作字。"

萧散：自然，不拘束。偃：俯，倒伏。迫：逼迫，强迫。拘：拘束。时：时势，时局。屈：屈服，折节。势：权势，权力。

[2]体势：形体结构、气势风格。

[3]今人作书，如新妇梳妆，极意点缀，终无烈妇态也：此句出自宋

黄庭坚《论书》："近世少年作字，如新妇子妆梳，百种点缀，终无烈妇态也。"

极意：尽意，尽心。点缀：加以妆饰，打扮。烈妇：古指重义守节的妇女。

[4]不逮：比不上，不及。

【译文】

想动笔写字时，必须先集中精神冷静思考，心情舒散，陶冶性情书写情怀，预先心中设想字形的偃仰平直，然后再动笔书写。如果迫于事务，拘束于时局，或屈于权势，就是钟繇、王羲之也不可能写出好的作品。凡是书写完成后，应自己观察字的形体结构与气息势态，如果与古人的法度相符，再加以体会，自然会妙趣横生。但要是拘泥于小节，畏惧生疑，迷惑于笔前，疑惑于腕下，那是写不好的。今人写字，就好像新娘梳妆打扮，用尽心思衬托装饰，而失去重义守节的妇女质朴形态，所以，今人如何比得上古人呢？

【解析与图文互证】

此段论述了书法的创作条件，这涉及到艺术创作的普遍规律，即主客观的交融与统一，也就是书写者的身心状态与客观环境的融洽关系。古今书家都非常重视书法创作前的身心状态，尤其讲究凝神静思、怀抱萧散，并做到胸有成竹，意在笔先。大凡习书者应该都有这样的体验，若迫于事务被动而书，则很难写出理想的作品，对此，孙过庭提出"五乖五合"的理论最具影响，其内容为：

神怡务闲，一合也；

感惠徇知，二合也；

时合气润，三合也；

纸墨相发，四合也；

偶然欲书，五和也。

心遽体留，一乖也；

意违势屈，二乖也；

风燥日炎，三乖也；

纸墨不称，四乖也，

情怠手阑，五乖也。

接着孙过庭又精辟地总结"得时不如得器，得器不如得志"来突出艺术创作主观能动性的重要性。

我们有所体会，如果孙过庭说的五合条件都具备的话，定能出现得意之作，但五合具备是非常难得的。譬如，在现实生活中，往往书家们少不了面对"应酬"之作，对此古往今来都未停息过怨言牢骚，最为犀利直呼心声的便是清代傅山，他说自己常被"俗物面逼"当场挥毫。"俗物"是指富商或附庸风雅之人。"傅山曾说，他在写应酬作品时，由于有'俗物面逼'，'先有忿懥于中'，所以写出的字'一无可观'，甚至把自己的一些应酬作品明明白白地称为'死字'，还说道：'凡字画、诗文，皆天机浩气所发。一犯酬措请祝，编派催勤，机气远矣。无机无气，死字、死画、死诗文也。徒苦人耳。'"[1] 让傅山深恶痛绝的"俗物面逼"即是孙过庭说的五乖之一"意违势屈"。傅山深知其理，但又无可奈何，只好发发牢骚。

对应酬之作，董其昌则更显高明，虽也少不了厌恶之情，但他可贵处是能警戒自己，端正心态，谨慎对待，他说："作书不能不拣择，或闲窗游戏，都有着精神处。惟应酬作答，皆率易苟完，此最是病。今后遇笔研，便当起矜庄想。古人无一笔不怕千载后人指摘，故能成名。"[2] 傅山恰少了董其昌这般警醒，而使大量应酬之作流传后世，所以逃脱不了后人对其作品的尖刻指摘。若他也能在应酬前端正心态、谨慎对待，去除"分别心"，相信定能减少遗憾而创作出更多精品。但，这又何其之难！

1　白谦慎：《傅山的世界》，三联书店，2015年版，第275页。

2　《历代书法论文选》，上海书画出版社，1979年版，第544页。

人生在世，处处选择，孰对孰错？何去何从？也许傅山也努力过，试图认真对待"应酬之作"，但最终他没能超越自己的性格，在经过了笔墨下无数次的内心挣扎后，他选择了"不怕千载后人指摘"，坦率用"一无可观的死字"来真诚的回应附庸风雅的人们。相比后人指摘，他好像更惧失了真心而陷入自欺欺人的境地。

继承了董其昌作字心态的清代周星莲这样论道："字学，以用敬为第一义。凡遇笔砚，辄起矜庄，则精神自然振作，落笔便有主宰，何患书道不成。泛泛涂抹，无有是处。"[1]此话应当更具有"修身"的教育意义。时刻训练自己，只要提笔，马上"敬"字当头，日久成习惯，习惯成自然，自然便没了勉强。无论我们怎么对待"应酬之作"，不由使人感叹，我们的世界就是心灵的外显，物随心转，境由心造。

1 《历代书法论文选》，上海书画出版社，1979年版，第722页。

答客问书法

客谓射陵子曰[1]："作书之法有所谓执，可得闻乎？[2]"射陵子曰："非深浅得宜、长短咸适之谓乎。"[3]

曰："其次谓使[4]，可得闻乎？"曰："非纵横不乱、牵掣不拘之谓乎。"[5]

曰："次谓转[6]，可得闻乎？"曰："非钩镮不乖、盘纡相属之谓乎。"[7]

曰："次谓用，可得闻乎？"曰："非一点分向背，一画辨起伏之谓乎。"[8]

【注释】

[1]谓：对，与。射陵子：宋曹的号。

[2]执：执笔之执。

[3]非……之谓乎：难道不是……的说法吗？深浅：手指第一关节前来执笔为浅执，超过第一关节执笔为深执。长短：手握笔杆位置的高低。咸：全，都。

[4]使：使用，驱使。此处指运笔法。

[5]纵横：纵，为竖画；横，为横画。牵掣（chè）：牵，拉、引、连；掣，拽、拉、抽。牵掣指为横竖笔画中的牵连。

[6]转：转笔，圆转。

[7]钩：弯曲，曲折。镮（huán）：通"环"，圆形有孔可以贯穿的东西。此处指环状笔画的书写。钩镮：钩与镮，转笔的两种动作。乖：违背、不和谐。

[8]向背：书法术语，指笔画的相向和相背。相向就是面对面，相背就是背靠背。

【译文】

宾客对宋曹说道："作书之法什么叫作执，你听说过么？"宋曹说："难道不是执笔深浅适当、长短合适吗？"

客人说："其次是使，你可听说过么？"宋曹说："难道不是上下左右运笔不凌乱、能够收放自如而不受拘束么？"

客人说："依次是转，你可听说过么？"宋曹说："难道不是转折没有不和谐的地方、笔势回环的气脉连接自然么？"

客人说："依次是用，你可听说过么？"宋曹说："难道不是一个点有向背之分，一个笔画有起伏之状么？"

【解析与图文互证】

此段是书法约言第三篇"答客问书法"，与其他篇章文体不同，直引书论经典语句，并采用问答方式来解疑答惑，别出心裁，言简达旨。

"执、使、转、用"是孙过庭在《书谱》中高度概括的书法技法要领，其内容主要包含执笔与运笔。孙过庭认为，学习书法只要了悟精通这四个字，就不会有什么迷惑了。其原文这样说："今撰执、使、转、用之由，以祛未悟。执，谓深浅长短之类是也；使，谓纵横牵掣之类是也；转，谓钩环盘纡之类是也；用，谓点画向背之类是也。"[1]这一理论对后世影响非常大，并成了书法专业术语，被历代书家所引用。下面我们逐一解析。

一、执

执，就是执笔。第一章已经做了比较详尽的图文解析，这里不再重复。此处谈到执笔的深浅与长短，我们稍加补充以简述。

浅执笔，是用手指第一关节到指端的位置来执笔；深执笔，则指超过第一关节的执笔。《书法约言》在第二篇中论述道："足踏马镫，浅则

1 《历代书法论文选》，上海书画出版社，1979年版，第128页。

易于出入，执笔亦如之。"宋曹巧用"足踏马镫"来做比喻，论证了浅执更便于灵活运笔。同时，古今有不少书家习惯把执笔的长短表达成深浅，如唐卢携《临池诀》中言："把笔浅深，在去纸远近，远则浮泛虚薄，近则揾锋体重。"[1]这是非常容易理解的。执笔的长短，是指手握笔杆位置的高低，或手到纸面的距离。宋曹在第一篇中道："真书握法，近笔头一寸。行书宽纵，执宜稍远，可离二寸。草书流逸，执宜更远，可离三寸。"不同书体执笔高低的不同，一寸真、二寸行、三寸草已成为执笔约定俗成的参照。

二、使

使，在笔法中，若概念不清，很容易让人迷惑，其实也是很简单的问题。《说文解字》中解："使，令也。"先从字面意义上理解，便有用笔、运笔之意。在书法理论中，孙过庭对其解为："使，谓纵横牵掣之类是也。"这里的"纵横"是指竖笔与横笔，"牵掣"则指横竖笔画的直线牵连，合起来就是指运笔时所有的直线运动。反之，所有的曲线运动就是"转"。

在书写时由横竖牵连所形成的复合笔画，一般多为方笔，也可以理解为折笔。对于折笔，可参考第一章中七种折笔的解析与图文互证。下面我们结合下图四个"后"字来体会什么是"使"，什么是"转"。第一个字为米芾所书，可以看出所有笔画全用"纵横牵掣"（使）的笔法完成，全是方折（直线运动），没有圆转；第二个字为王羲之所书，左边一笔竖提，虽稍有些弧度，但也为"使"，右边上部分同样用"使"的笔法，只有最后一笔用到"转"；再看第三个字"后"字，为乾隆所书，左边的竖提用"使"，右边则用"转"一笔完成；第四个字为怀素所书，整个字全用"转"来完成。

1 《历代书法论文选》，上海书画出版社，1979年版，第295页。

〔宋〕米芾《致希声　〔晋〕王羲之《孔　〔清〕弘历《草书　〔唐〕怀素《自叙
牍并诗》选字"后"　侍中帖》选字"后"　千字文》选字"后"　　帖》选字"后"

　　理解了"使转"的笔法，就可以感受到"使转"丰富的变化。严格地说，书法线条中是没有绝对的直线，大多数笔画是使中有转，转中有使。这也许就是"使转"二字作为书法专业术语没有分开的原因。

　　另外，结合宋曹所延伸"纵横不乱、牵掣不拘"来理解，同时含有收放之意，纵横为放，牵掣为收，行笔时要能放得开但不凌乱，笔画能收得住但不拘束，"使"其达到收放自如的娴熟境界。

三、转

　　上面我们已经说过，"使"与"转"常常合成"使转"一词来用。通过对"使"的解析可以了解"使"是指直线运动，而"转"则指曲线运动，这样一来，有曲有直的"使转"动作，几乎可以完成所有的笔画形态。

　　此外，还有两种说法，其一，是说"使"为方的转折，"转"为圆的转折，其二，"使转"为转折的统称。这些说法因每个人表达习惯的不同而会有所差异。孙过庭在《书谱》中对"转"的明确规定是："转，谓钩环盘纡之类是也。"就是说转笔包含"钩、环、盘、纡"四种形态的笔法。我们就以此为准，结合图例来逐一解析。

　　（一）钩

　　钩型笔画的"转"在书法中非常多，尤其在篆书与行草书中，如图，李阳冰铁线篆《谦卦碑》中"行"字，就是由四个钩的形态组成，四笔之间都是相背关系，非常有意思；再看孙过庭《书谱》中"己"字，直

接用两个"钩型转"来完成，"横钩转"与"竖钩转"紧密相接相扣，像浮在水面的天鹅，引人遐想；怀素《自叙帖》中的"则"字中有三个"钩型转"，形态各异，遥相呼应，非常精彩，第一笔为一"竖勾转"，藏锋入露锋出，第二笔转之前，先用了一个超过360度"盘"的笔法，后转势向右下方用一个有力的"使"完成"则"字的"撇"画，紧接切转笔锋完成第二个"横钩转"，这个钩是一个角度比较大的转，几乎至360度，接这一笔势，迅疾完成"则"字最后一笔"横钩转"，露锋入露锋出，似一个飞旋在空中的7形回旋飞镖，使整个字动态十足、气贯充盈、力含在内。

钩，半圆　　　〔唐〕李阳冰《谦　〔唐〕孙过庭《书　〔唐〕怀素《自叙
　　　　　　　卦碑》选字"行"　谱》选字"已"　帖》选字"则"

（二）环

环，指圆形有孔可以贯穿的东西。在书法笔画的形态中，我们把360度或约360度的转称作环。环同样多出现在篆书中，在行草书中偶有出现，但不多。如图，李阳冰《谦卦碑》中"邑"字中的"口"，就用一个非常规则的"环型转"来书写，完全360度，这样全角度的"环"，在五体中也只有篆书才有，甲骨文也仅在个别字中会出现。而在行草书中，则不会出现全角度的"环"，只能说比较接近，如图，怀素《自叙帖》中"国"字第二笔、孙过庭《书谱》中"明"字第二笔，都可以划分为"环型转"。

环，整圆　　　〔唐〕李阳冰《谦　　〔唐〕怀素《自叙　　〔唐〕孙过庭《书
　　　　　　　卦碑》选字"邑"　　帖》选字"国"　　谱》选字"明"

（三）盘

盘作为"转"笔法中的一种，有其独特魅力，可以在二维线条中产生三维空间的效果。应该说在360度以上都可以叫盘，其基本形态可以分单向的回旋与双向的回旋两种，单向回旋的盘又可以分为顺时针回旋与逆时针回旋。在书写中，由于手部生理结构的因素与笔画从左向右书写的特点，"盘"的形态一般多为顺时针回旋。如图，怀素《自叙帖》中"辩"字，同舞者手中的丝带一般，在三维空间中回旋流动。而双向的回旋，顾名思义，就是一个线条中包含顺逆两个方向"盘"的笔法。如图，怀素所书"电"字，犹如飞龙在天，栩栩如生，穿梭在云层之中。

盘，单向的回旋　　〔唐〕怀素《自叙　　盘，双向的回旋　〔唐〕怀素《自叙
　　　　　　　帖》选字"之辩"　　　　　　　帖》选字"电"

（四）纡

纡与盘的意思非常相近，都有回旋、迂回之意，不同的是"纡"的线条来回摆动而不相交，如蜿蜒江河、水面霓虹，曲径通幽、惊蛇入草；还如山之岚、水中波、乐之韵、诗之境。

且看，下图怀素《自叙帖》之"声"最后一笔，是山路、是小溪，是天边的流云；且听，那无声"声"有声，似琴弦上的余音回绕，又似流淌心事的咏叹调。再看"灵"，就像一位温婉曼妙的天女，乘风而去，飞向云天，飞向那飘渺之仙境，还不时回首，轻柔的撒向人间朵朵花鬘。张旭那"登天"的云梯，如此纯粹，向上，向上，向前，向前，请不要放弃，每一步都有着无限的可能，每一步都将看到更美的风景……

蜿蜒江河　　　　　　　　　　　水面霓虹

〔唐〕怀素《自叙帖》　　〔唐〕怀素《自叙帖》　　〔唐〕张旭《古诗四
　　选字"声"　　　　　　　选字"灵"　　　　　帖》选字"登天"

这样的曲线，古人早已感受到言不能尽，甚至总结为"世间无物非草书"。这几个字确实有点语破天机的味道，因它融入一切，处处遍是，无有穷尽。

这样的曲线，是海浪安抚着沙滩那最后一道白线，温柔、细腻又转瞬即逝；是香炉上一缕升腾的烟线，幽幽、袅袅又不着痕迹；是戏曲中抛出去的白色水袖，惊心、空灵又那般多情；是学步的婴孩不断跌倒，又不断爬起的本能；是舞者脚下的痕，是观众眼中的醉，是掠过耳畔的徐徐清风，是涌向胸中的阵阵感动，是眼眶中打转的泪珠，是载满人生的回忆，是体内起伏的脉搏，是流动不息的生命，是真空生妙有，是妙有生出无限的自由。

天地山川，云露草木，类物象形，意巧滋生。这就是书法中一根曲线的魔力，它索万物之元气，涵日月之精华，是八卦图中黑白相接的那条S线，是龙的图腾，是震动的正弦波，是宇宙运行之大道。它根植于几千年古老文化的灵光显现，定格了千年古德当下的生命信息，流淌着书写者的汩汩心声，这心声能破时空之碍与后人神会，使人遁入一个纯粹又崭新的世界。在这里，处处感动，处处通灵，处处妙悟。

四、用

"用，点画向背是谓也。""点画向背"是字体结构的一大特点，所谓"向"，就相当于两人面向的点画姿态，像一个小括号"()"，"背"，则与"向"的姿态刚好相反，相当于符号")("。孙过庭用"向背"来概括表示点画造型与字体结构处理的各种技法。

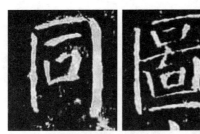

〔唐〕颜真卿《勤礼碑》选字"同""图"　　　　　相向

〔唐〕欧阳询《九成宫醴泉铭碑》选字"同""图"　　相背

　　张怀瓘《论用笔十法》第一法就是向背取势:"偃仰向背:谓两字并为一字,须求点画上下偃仰离合之势。"[1]他所指的是偏旁、点画的分合关系,相向取势与相背取势。欧阳询《三十六法》:"向背:字有相向者,有相背着,各有体势,不可差错。相向如'非''卯''好''知''和'之类是也;相背者如'北''兆''肥''根'之类是也。"[2]欧阳询所指向背应按照字的各自体势与规律来安排布置。如图,欧阳询《皇甫君碑》"和"字,左右两边结构的笔画都向中间聚集,这就是相向取势;"北"字,则反之,左右两边结构的笔画向外展开,就属于相背取势,上下结构的字同理。需要注意的是,书写相向的字应"聚而不挤",书写相背的字应"背而不散"。

1　《历代书法论文选》,上海书画出版社,1979年版,第216页。
2　《历代书法论文选》,上海书画出版社,1979年版,第100页。

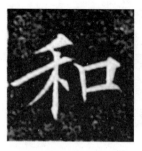

〔唐〕欧阳询《皇甫君碑》　　〔唐〕欧阳询《皇甫君碑》
　选字"和"（相向）　　　　选字"北"（相背）

当代书家孙晓云女士在《书法有法》"向背出形势"一篇中则这样认为："笔法的核心不外乎就是左右来回转笔，'向''背'就是左右一个来回，一个还原。"[1]又说："左右来回转笔的'自然'确立了'阴阳'，'阴阳'就是指'向背'，'向背'出'形势'，书法中所论的'势'，毋庸置疑，应如是也。"[2]她这番体悟很好地诠释了蔡邕名言："书肇于自然，自然既立，阴阳生焉，阴阳既生，形势出矣。"[3]诚然，这是对'用'的高度概括。宋曹对"用"也同样悟到："非一点分向背，一画辨起伏之谓乎。"他表明了笔笔皆有向背关系，笔笔都蕴含着来回起伏取势的自然之道。

曰："又有淹留劲疾之法，可得闻乎？"曰："非能速不速，是谓淹留；能留不留，方能劲疾之谓乎？"[1]

曰："不可使状如算子，大小齐平一等，可得闻乎？"[2]曰："非分布不可排偶，体势不可倒置，各尽其字之真态之谓乎。"

1　孙晓云：《书法有法》，江苏凤凰美术出版社，2010年版，第90页。
2　孙晓云：《书法有法》，江苏凤凰美术出版社，2010年版，第90—91页。
3　《历代书法论文选》，上海书画出版社，1979年版，第6页。

【注释】

[1]淹留：逗留；羁留。书法中指逆势发力、沉实迟缓的笔法。劲疾：迅捷而有力。该段文字出自唐孙过庭《书谱》："至有未悟淹留，偏追劲疾；不能迅速，翻效迟重。夫劲速者，超逸之机；迟留者，赏会之致。将反其速，行臻会美之方；专溺于迟，终爽绝伦之妙。能速不速，所谓淹留；因迟就迟，讵名赏会！"[1]

[2]算子：古代筹码、算筹。一等：相同，无变化。

【译文】

客人说："又有淹留劲疾之法，你可听说过么？"宋曹说："难道不是能写快时不快，就是淹留；能写慢时不慢，就是劲疾么？"

客人说："不可以使形状如同算筹，大小齐平划一，你可听说过么？"宋曹说："难道不是分布不可排列均匀对称，形体结构不可颠倒过来，要使每个字皆展现出各自的本色之美么？"

【解析与图文互证】

一、淹留与劲疾

淹留与劲疾，好像是说行笔速度的问题，其实不然，除了行笔的快慢，还包含行笔时力量与笔势的控制。淹留，指行笔过程中要留得住。落笔沉劲，行笔含蓄而又使笔毫与纸面得到充分磨擦。劲疾，不是一味的快，而当以沉劲之笔送出。淹留劲疾当恰意而行，过与不及皆是病。

周星莲《临池管见》："剽急不留，病在滑。"[2]

庾肩吾《书论》："将欲放而更流。"[3]

1 《历代书法论文选》，上海书画出版社，1979年版，第130页。
2 《历代书法论文选》，上海书画出版社，1979年版，第727页。
3 《历代书法论文选》，上海书画出版社，1979年版，第87页。

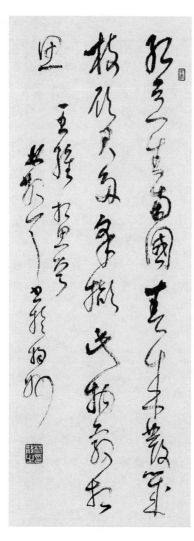

林散之草书

张怀瓘《玉堂禁经》:"不欲速,速则失势;不欲迟,迟则缓怯。"[1]

包世臣《艺舟双楫》:"行处皆留,留处皆行。凡横、直平过之处,行处也;古人必逐步顿挫,不使率然径去,是行处皆留也。转折挑剔之处,留处也;古人必提锋暗转,不肯挨笔使墨旁出,是留处皆行也。"[2]

林散之对"淹留"就悟到深处,他主张线条不看两头看中间,线条如屋漏痕,要笔笔涩、笔笔留。他具有深厚的楷隶功夫,到60岁才开始写草,由于一直在草书中努力实践淹留的理念,使他的作品力量凝蓄、刚柔并济而独具魅力。曾自作诗:"谁人书法悟真源,点点斑斑屋漏痕。我于此中有领会,每从深处觅灵魂。"[3]

二、状如算子

算子,古代用的算筹,多用竹子制成。在书法中常用"状如算子"来形容字的大小等同,行列整齐。这起源于王羲之《题卫夫人笔阵图后》:"若平直相似,状如算子,上下方整,前后齐平,便不是书,但得其点画

1 《历代书法论文选》,上海书画出版社,1979年版,第224页。
2 《历代书法论文选》,上海书画出版社,1979年版,第646页。
3 林散之:《林散之笔谈书法》,古吴轩出版社,1994年版,第85页。

耳。"[1]

从书法五体上讲，篆、隶、楷、行、草因为呈现出不同的形态而审美原则和审美内涵不同。书法五体皆追求节奏变化，相较行草书，篆、隶、楷节奏变化小，具有约定俗成的整齐统一。虽然篆、隶、楷追求整齐统一，但同样应避免状如算子、大小等同、墨色一致。行草书因为具有丰富的笔法、字法、章法、墨法的变化而被公认为是最能表现出

书法艺术的本质特征，也是最接近人的自然生命状态的书体。

其实，状如算子也是一种美，整齐、对称、均衡、划一的美。从书法审美层次中讲，刚开始都会被算子般的整齐而吸引，随着审美鉴赏力的不断提升，会逐渐欣赏书法中章法的变化、笔法的丰富之美，直到最后，达到审美的最高境界，便不在乎章法、笔法，惟观其神、其气、其韵了。

二十一世纪的智能科技，早就可以用电脑打出古今书法家的各种书体，甚至近些年出现机器拿着毛笔蘸墨写字，逼真程度叹为观止，但总归机器与人有本质的区别。我们以电脑"启功体"与启功真迹为例，比较机器与人的区别。如图，同样为楷书，电脑体"状如算子"，而真迹讲求大小、粗细、浓淡、干湿的变化，气息连贯又和谐统一。

1 《历代书法论文选》，上海书画出版社，1979年版，第27页。

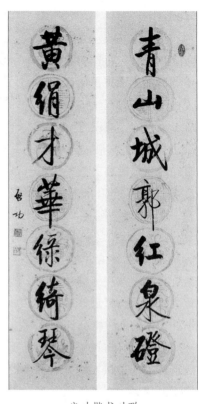

电脑"启功体"印刷在宣纸上的经文　　　　启功楷书对联

　　曰:"又有体用兼收[1]、脱化无我[2],可得闻乎?"曰:"非要领了然,意先笔后,导之如注,顿之若山,电激龙飞之势,云崩兽骇之奇无所不至之谓乎?"

　　曰:"又有蹇钝滑突之弊,可得闻乎?"曰:"非以狐疑而故作淹留,以狼藉故称疏脱之谓乎?"[3]

106

【注释】

[1]体用兼收：体就是本体、根本，用就是体的外在功用、表现。这里指书写者与笔墨相融相合、心手双畅的书写状态。

[2]脱化无我：没有自我，忘我。

[3]这段文字出自唐孙过庭《书谱》："质直者则径侹不遒，刚很者又倔强无润，矜敛者弊于拘束，脱易者失于规矩，温柔者伤于软缓，躁勇者过于剽迫，狐疑者溺于滞涩，迟重者终于蹇钝，轻琐者染于俗吏。"[1]蹇钝：迟钝；滞涩。滑突：光圆滑溜的样子。狐疑：怀疑，犹豫。狼藉：纵横散乱。疏脱：放达，不受拘束。

【译文】

客人说："又有书写时与笔墨相融相合，进入忘我的状态，你可听说过么？"宋曹说："能够要领了然于胸，意先笔后，行笔时如泉水般自然涌动、连绵起伏，停顿时又像大山一样安稳，时有闪电、飞龙一般的气势，时有密云崩塌、野兽惊窜般的奇绝，这些无所不至，难道不是这样吗？"

客人说："又有笔画滞涩和光滑的弊病，你可听说过么？"宋曹说："难道不是因犹豫不决而故作迟缓，因纵横散乱而故称洒脱放达么？"

【解析与图文互证】

一、体用兼收，脱化无我

"体用兼收，脱化无我"，即心手合一，物我两忘的书写境界。忘我才能达到真正的有我，这即是无意于表现的真我表现。

体用兼收，自要领了然，意先笔后，脱化无我，自导之如注，顿之若山……孙过庭言此种境界："同自然之妙有，非力运之能成。"大书家

1 《历代书法论文选》，上海书画出版社，1979年版，第130页。

所造之境，必合乎自然，无所不至，千变万化。这说明一个艺术家水准越高，其创作力越强，同时越能深刻表现出真挚的情感和灵魂的深度。黑格尔说过："艺术的真正职责就在于帮助人认识到心灵的最高旨趣。"这不正如佛法中的千经万论，只为众生破迷开悟，明心见性，见到自己的真心吗？

二、导之如注、顿之若山

导之如注，形容行笔如山间溪流一般，自然涌动，不激不厉，连绵起伏；顿之若山，顿笔就像山一样坚毅、安稳。这是运笔时的动静结合。在太极拳《十三势行功心解》中有相通的运身法："静如山岳，动若江河。"静若山岳，言其沉稳不浮，动若江河，言其周流不息。虽一个运笔，一个运身，其根本都在运心。

山间溪流、屹立高山　　　　〔唐〕孙过庭《书谱》"若"
　　　　　　　　　　　　　　导之如注，"崩"顿之若山

三、电激龙飞

我们试以闪电、飞龙的图片和下面例字对比联想：

闪电

〔宋〕蔡襄《陶生帖》
选字"遂"

〔元〕赵孟頫《秋兴赋》
选字"光"

飞龙

〔元〕赵孟頫《秋兴赋》
选字"客"

〔唐〕怀素《自叙帖》
选字"云"

四、云崩兽骇

暴风雨来临之时，乌云盖顶，黑压压一片仿佛就要崩塌下来；动物受了惊吓拼命逃窜，迅速敏捷如飞，我们结合下图加以体会。

暴风雨来临时乌云盖顶

〔宋〕米芾《逃暑帖》选字"热"

〔唐〕智永《楷书千字文》选字"黎"

受到惊吓逃窜的动物

〔晋〕王献之《东山松帖》选字"乏"

〔宋〕米芾《蜀素帖》选字"兴"

　　曰："如巨石当路、枯槎架险，可得闻乎？"曰："非妍姿不足，体质犹存，有意刚方而终为强项之谓乎。"[1]

　　曰："如秋蛇缠物、春林落蕊，可得闻乎？"曰："非骨气相离，专事柔媚，存心纤缓而终为俗胎之谓乎。"[2]

[1]这段文字出自唐孙过庭《书谱》："如其骨力偏多，遒丽盖少，则若枯槎架险，巨石当路，虽妍媚云阙，而体质存焉。"[1]

当：通"挡"。枯槎：老树的枝杈。架险：架在险要处。

妍姿：美好的姿容。刚方：刚直方正。

强项：不肯低头。东汉洛阳令董宣，杀了湖阳公主的恶奴，光武帝命董宣向公主低头谢罪，董宣坚决不肯低头，光武帝称之为"强项令"。后用"强项"形容刚强不屈。

[2]这段文字出自唐孙过庭《书谱》："若遒丽居优，骨气将劣，譬夫芳林落蕊，空照灼而无依；兰沼漂萍，徒青翠而奚托。"[2]

【译文】

客人说："如同巨大的石头挡在路上、老树的枝杈架在险要的地方，你可听说过么？"宋曹说："难道不是缺少妍美，体质虽还存在，但有意刚直方正而成为强横么？"

客人说："如同秋天的蛇缠住东西、春天树林中飘落的花蕊，你可听说过么？"宋曹说："难道不是骨力与气息相背离，专偏向于柔和妩媚，有意于迂回缓慢而变得庸俗不堪么？"

【解析与图文互证】

这一段文字指出了书法学习过程中的一些弊病现象，"巨石当路、枯槎架险"，形容一味追求线条的方刚硬直；"秋蛇缠物、春林落蕊"则反之，形容线条软弱无力、毫无生气。在品鉴书法上，因个人的审美倾向不同，很难有统一的标准，这就需要在法度之内掌握好一个度，才能展现自身风格而又不会过于偏颇。

有一非常有趣的书法典故，被宋代曾敏行记录在《独醒杂志》中：

1 《历代书法论文选》，上海书画出版社，1979年版，第130页。
2 《历代书法论文选》，上海书画出版社，1979年版，第130页。

"东坡尝与山谷论书，东坡曰：'鲁直近字虽清劲，而笔势有时太瘦，几如树梢挂蛇。'山谷曰：'公之字固不敢轻议，然间觉褊浅，亦甚似石压蛤蟆。'二公大笑，以为深中其病。"[1]这段经典故事被载入宋史，还是有相当的可信度，这不由使人生出画面感，风流才子们的谈笑风生，相互调侃又开怀大笑的场景，是何等豁达潇洒。

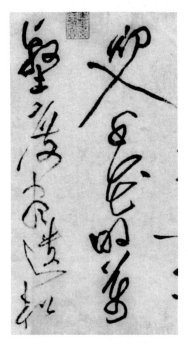
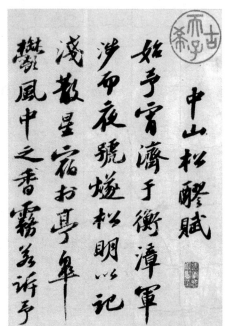

〔宋〕黄庭坚草书局部　　　〔宋〕苏东坡行书《中山松醪赋》局部

无论"树梢挂蛇"，还是"石压蛤蟆"，抛开笔法，不可否认的是黄庭坚与苏东坡的豁达率意就在这字里行间，黄庭坚在《论书》中这样评自己的书法："幼安弟喜作草，求法于老夫。老夫之书，本无法也，但观

1　〔宋〕蔡絛、曾敏行：《铁围山丛谈 独醒杂志》，上海古籍出版社，2012年版，第108页。

世间万缘，如蚊蚋聚散，未尝一事横与胸中，故不择笔墨，遇纸则书，纸尽则已，亦不计较工拙与人之品藻讥弹。"¹原来，这个可爱怪诞的黄老头早已活的通透，参透禅机，放弃法度，任他人讥弹而心无挂碍，一切随缘、逍遥又自在。

北宋文人多喜参禅，黄庭坚尤甚。他自称"是僧有发，似俗无空，作梦中梦，见身外身"。他以禅论书，且在自己的书法实践中多跟佛教内容有关。我国从初唐开始，禅宗的"不立一法"，便对艺术"格法""破法"的思想产生直接的影响。这也同时成为了中国艺术终极的追求，根除潜在的价值标准，拂去对创造力产生障碍的心灵灰尘，法即不悟，悟则无法，大乘经典就在努力引导人们从习惯认知中走出，从欲望世界中走出，还原本自具足的智慧，开启本有的光明真心。这一点，黄庭坚做到了，他一任自然，不执着点画，尽得天然之妙，他所言的无法之法，尽在笔墨之中。

曰："又有脱易不收[1]，轻锁任意[2]，全无纪律，随手弊生，可得闻乎？"曰："非失于规矩，流于酬应[3]，挠于世务[4]，染于俗吏之谓乎[5]。"

曰："善哉言乎，愿请其详。"[6]

曰："书法之要，先别乎古今。今不逮古者，古人用质而今人用妍，古人务虚而今人务满。质所以违时，妍所以趋俗。[7]虚所以专精，满所以自画也[8]。

【注释】

[1]脱易：轻慢草率不讲规则。脱，轻率。不收：不受控制。

1 《历代书法论文选》，上海书画出版社，1979年版，第356页。

[2]轻锁：轻浮而繁琐。锁，通"琐"。任意：任随其意，不受约束。

[3]酬应：应酬，交际往来。

[4]挠：搅扰。世务：尘世间的事务、世情。

[5]俗吏：才智凡庸的官吏。

[6]善哉言乎，愿请其详：说得好呀！请您再讲得详细一些。

[7]这段文字出自唐孙过庭《书谱》："评者云：'彼之四贤，古今特绝；而今不逮古，古质而今妍。'夫质以代兴，妍因俗易。虽书契之作，适以记言；而淳醨一迁，质文三变，驰骛沿革，物理常然。贵能古不乖时，今不同弊，所谓'文质彬彬，然后君子'。何必易雕宫于穴处，反玉辂于椎轮者乎！"[1]质：朴实、朴素。违时：违背时代的趋势。妍：妍媚。务虚：此处指贪求少，重涵养，追求专一。务满：此处指贪求多，繁琐无章。趋俗：迎合世俗。

[8]自画：没有规则，任意乱写，反而限制了自己。

【译文】

客人说："又有草率不受约束，轻浮繁琐而任意，随意乱写、毫无法度的毛病，你可听说过？"宋曹说："难道不是失于规矩，流于应酬，被世务所扰，常与才智平庸的官吏来往而导致的吗？"

客人说："说得好呀！请您再讲得详细一些。"

宋曹说："书法的要点，首先有古今之别。今人书法比不上古人，古人讲究质朴而今人追求妍媚，古人务虚求少而今人务实求多。因为违背时代趋势，所以显出质朴，因为迎合时代，所以显出妍媚。虚养身心、追求专一方可精通，反之贪心求多，只会繁杂无章而如自画。

【解析与图文互证】

通过宏观书法史的发展大势来感受，"古质今妍"是发展的内在规律。

1 《历代书法论文选》，上海书画出版社，1979年版，第124页。

古代书论中，最早对其阐述的是南朝虞龢，他说："夫古质而今妍，数之常也，爱妍而薄质，人之情也。钟、张方之二王，可谓古矣，岂得无妍质之殊？且二王暮年皆胜与少，父子之间又为今古，子敬穷其妍妙，固其宜也。"[1]他的反问非常好，钟、王现在都为古质，难道他们就没有古质与今妍的区别吗？而且王羲之、王献之父子晚年时期都比青年时期写得好，那么父子之间，父为古，子为今，王献之比其父的书法更加妍美，这不是很自然的现象吗？虞龢对二王的这样的评价，反映了当时人们趋妍的审美追求，同时体现了他对书法发展的规律有比较清晰的认识。

对二王的评价一直是热点，争议不断。张怀瓘认为王羲之比钟繇，锋芒峻势要多，所以不如钟繇，王献之比其父，锋芒峻势更多，所以评钟繇第一，王羲之第二，王献之第三。张怀瓘对"质与妍"这样论述："古质今文，世贱质而贵文，文则易俗，合于情深，识者必考之古，乃先其质而后其文。质者如经，文者如纬，如钟、张为枝干，二王为华叶，美则美矣……"[2]他把两者先比同"经纬"，缺一不可。又把钟繇、张芝比作"质"，为枝干，二王比作"妍"，为树叶，显然以"质"为本。又作一比喻："如学文章，只读今人篇什，不涉经籍，岂成伟器。"[3]这里的"文"同"妍"，通过这个比喻我们可以理解为"质"是根源，是继承，是艺术生命的源头，"妍"是发展、是创新，是跟随时代的风尚。笔者认为张怀瓘对"质与妍"论点还是非常精到的，不过多少还是流露出"厚古薄今"的意味。

那么，针对"质与妍"，我们今人该如果把握其中的尺度呢？唐李华《二字诀》云："大抵字不可拙，不可巧，不可今，不可古，华质相伴可也。钟、王之法悉而备矣。"[4]李华取其中道，看起来也最为中肯，认为钟繇、王羲之的字都属于"华质相伴"。

在李华之前，由孙过庭提出"质以代兴，妍因俗易"著名理论，影

1 《历代书法论文选》，上海书画出版社，1979年版，第50页。
2 《历代书法论文选》，上海书画出版社，1979年版，第214页。
3 《历代书法论文选》，上海书画出版社，1979年版，第214页。
4 《历代书法论文选》，上海书画出版社，1979年版，第282页。

响深远。孙过庭与南朝虞龢见解略同，他们都认为质与妍的更换变迁，合乎历史沿革之常理，因而不必厚古薄今，尚质非妍。

　　然《书法约言》通篇，宋曹多处流露出"厚古薄今"的观点，其实，任何时期的书坛"厚古薄今"的书家大有人在，当然存在的原因也是复杂的。因为在人类历史中不乏形式多样的复古、尚古思潮，中国人好像对尚古更有特殊的情怀。这有点偏于史学、美学、心理学的范畴，我们只需回归到书法本体上来讲，尚古是好事，但笔者提倡同时试着跳出时代差异的分别心来看待"古质"与"今妍"的问题，若能摆脱复杂的时代因素的干扰，觉知力一定会更加清晰、可靠。

　　予弱冠知书，留心越四纪。枕畔与行麓中，尝置诸帖，时时摹仿，倍加思忆，寒暑不移，风雨无间。虽穷愁患难，莫不与诸帖俱。复尝慨汉、晋以逮有唐，诸先正已远[1]，无从起而质问。间有所会，或亦茫然。所谓功力智巧，凛然不敢自许[2]。

【注释】

　　[1]先正：前代的贤人。
　　[2]凛然：严肃，令人敬畏的样子。

【译文】

　　我二十岁时有了对书法的体悟，并关注学习超过四纪之久。枕头边常放置各种字帖，以便于时时摹仿，即使行走在山脚下，也会用心思考并记忆，寒暑不移，风雨无间，从未间断。即便到了穷愁患难之时，也没有与这些字帖分离过。时常感慨汉、晋时期已经远离了唐代，而汉晋的先贤们离我们岂不是更加遥远了，遗憾已无从向他们请教询问了。几

十年来时常有所领悟，但也时常伴随迷惑。至于自己的书法水平，有多少功力智巧，岂敢自许呀！

【解析与图文互证】

这一段宋曹简述了自己的学书历程及状况。弱冠，指二十岁，《礼记·曲礼》："二十曰弱冠。"纪，古代以十二年为一纪。可以推断出《书法约言》大概在他五十多岁成书。

通过《宋射陵（宋曹）年谱》可以了解宋曹的书法源于家学，在他童蒙时期就开始随父学习书法，二十岁时有了对书法的认知和体悟，二十五岁时书法已名闻乡里。其父宋茂勋书法水平在当时也是高过时辈，备受喜爱。他对宋曹的教育非常严厉，通过一事可以窥见，有一次，因幼年的宋曹辍课，他竟用锥刺手掌来酷罚宋曹。此事，宋曹在五十岁时回忆起依旧刻骨铭心，并感怀父亲之训："一日，吾父出，抵暮临归，不肖辍课，吾父即引案上锥刺不孝左掌，颖透不恤，且云：'左掌不作字，故当刺也。'是时不孝尚未成童也。迄今四十余年，贱书虽未造古人之奥，然于晋唐诸家亦已窥见一斑矣。不孝老矣，然犹究心于诸家书法，亦犹丹家所谓勿忘勿住，绵绵若存之义也。总皆吾父刺掌之训有以致此。"[1]学书之路就是这样，背后不知要经历多少艰辛，但同时收获的欣慰快乐也是无限的。宋曹的一句"不孝老矣"，不禁让人为之动容，这四个字，充满着对父亲的深深怀念，饱含着对生命的无尽哀叹，"然于晋唐诸家亦已窥见一斑"，不正是他在艰辛中寻见的光明吗？

生命在于不断前行与突破，与其说为了把字写好，不如说是为得到心灵的绽放。等到绽放的那一刻，便会恍然大悟，所有的艰辛都是值得的，即便此时垂垂老矣。这就如同花开，花儿从一颗种子发芽，到阳光雨露滋养，同时经历风吹雨打，终得绽放。

1 刘东芹：《宋曹书法研究》，硕士论文，第15页。引自周梦庄《宋射陵年谱》（未刊本）康熙七年条。

大约闻之古人云：'运用之方，虽由己出，而规矩所在，必从古人。学规矩则老不如少，思运用则少不如老。'老不如少者，期其可勉；少不如老者，愈老愈精。[1] 又要于竿头进步[2]，时得取势取致之妙[3]。非劲利不能取势[4]，非使转不能取致[5]。若果于险绝处复归平正[6]，虽平正时亦能包险绝之趣，而势与致两得之矣。故志学之士[7]，必须到愁惨处[8]，方能心悟腕从，言忘意得[9]，功效兼优，性情归一[10]，而后成书。"客退而书诸绅[11]。

【注释】

[1]这段文字出自唐孙过庭《书谱》："若思通楷则，少不如老；学成规矩，老不如少。思则老而愈妙，学乃少而可勉。"[1]

[2]竿头进步：百尺竿头，更进一步之意。

[3]取势：寻求势态、气势。取致：寻求字体结构上的精致、情趣。

[4]劲利：形容劲健又快速。

[5]使转：指行笔的转与折。

[6]若果：如果。险绝处复归平正：语出唐孙过庭《书谱》："至如初学分布，但求平正；既知平正，务追险绝；既能险绝，复归平正。"[2]

[7]志学：专心求学。

[8]愁惨：这里指学习书法痴心如醉的状态。

[9]言忘意得：超越言语的领会。

[10]性情归一：禀性与气质、思想与感情的统一。

[11]客退：客离去。诸：于。绅：古代士大夫束腰的大带子，引申为束绅的人。

1 《历代书法论文选》，上海书画出版社，1979年版，第129页。
2 《历代书法论文选》，上海书画出版社，1979年版，第129页。

【译文】

大约听古人这样说:'书法的运用方法,虽然由自己掌控,而规矩法度所在,必须依从古人。学习规矩法度老年人不如青年人,思考运用则青年人不如老年人。'老年人不如青年人的地方,是青年人有更多的时日可继续努力;青年人不如老年人的地方,是年纪越大越能得其精妙。又要于百尺竿头,更进一步,要更多的取得字势和字态的妙处。唯有通过劲健的笔力方可求得字势,唯有通过运笔的转折呼应求得精致的字态。如果在险绝的地方复归到平正,虽然平正,但同时含有险绝的趣味,这样字势与字态便同时兼备了。所以专心求学书法的人,必须到痴心如醉的境地,才能心有所悟手腕依从、超越言语领会其意,这时书法的功力与艺术效果皆至,禀性与气质两者合一,如此,方可成就书法。"客人退其后,主人即书赠之。

【解析与图文互证】

一、书法的老与少、资与学的差异

书法学习在年龄上的老与少,主要指技法、审美、思辨、修养等方面的差别,但同时也用老少来形容书法风格。明项穆在《书法雅言·老少》中提出老中有少,少中有老,融会贯通为上乘之作。云:"书有老少,区别深浅,势虽异形,理则同体。所谓老者,结构精密,体裁高古,岩岫耸峰,旌旗列阵是也。所谓少者,气体充和,标格雅秀,百般滋味,千种风流是也。老而不少,虽古拙峻伟,而鲜丰茂秀丽之容。少而不老,虽婉畅纤妍,而乏沈重典实之意。二者混为一致,相待而成者也。"[1]

学习书法,除了老少之别,更重要的是每个人在天资禀赋及后天学力方面的差异。就此,项穆在《资学篇》提出:"资贵聪颖,学尚浩渊。

1 《历代书法论文选》,上海书画出版社,1979年版,第528页。

资过乎学，每失癫狂；学过乎资，犹存规矩。资不可少，学乃居先。"[1]他认为学习书法天资必不可少，而后天的学力更加重要。有意思的是，项穆紧接在《附评篇》，对汉代到明代有影响力的书法家进行了"资与学"的打分，譬如他认为，张芝学十资七，钟繇反之资十学七，赵孟頫学八资四，蔡襄学六资七，米芾则任用天资而学力未到等。生在收藏世家的项穆，确实具有过人的评鉴力。这样的评测比较，虽多是项穆本人的主观判断，但无疑很好地论证了"资"与"学"之间的关系。

天资是先天的，不可人为，学力是后天的，可以通过努力来弥补。我们在本书第一篇中，列举了诸多古今书家刻苦学书的例子，要知道，他们努力的背后，其动机莫过于来自巨大兴趣的推动。米芾《海岳名言》云："一日不书便觉思涩，想古人未尝片时废书也……学书须得趣，他好俱忘，乃入妙；别为一好萦之，便不工也。"[2]米芾感叹古人从未间断习字，同时摒除所有其他爱好，专心致志才能渐入佳境。欧阳修《试笔·学书为乐》开篇道："苏子美尝言：明窗净几，笔砚纸墨，皆极精良，亦自是人生一乐。然能得此乐者甚稀，其不为外物移其好者，又特稀也。"[3]此话极是，能够挚爱书法终生而不被他物所转移的人，是少之又少的。可惜苏子美本人也未曾做到，除了热爱诗词与书法，他还嗜酒如命，最终因酒丢了官，不久后就病逝了，年仅41岁。故欧阳修在为苏子美文集作序时悲叹："嗟吾子美，以一酒食之过，至废为民而流落以死。此其可以叹息流涕，而为当世仁人君子之职位宜与国家乐育贤材者惜也。"[4]这在历史长河中，虽算不上奇闻轶事，但不由使人感叹，人生看似充满乐趣，实质欲望重重的后面都是悲剧。"人生就是一场悲剧。"这是一位把苦难化为智慧成为思想巨人的德国哲人叔本华所说的名言，好在他同时给出后人三条离苦得乐之路：研究哲学、艺术审美、否定意志到达涅槃境界。

今天，我们所处在网络信息大爆炸、文化更加丰富多元、时世飞速

1 《历代书法论文选》，上海书画出版社，1979年版，第518页。
2 《历代书法论文选》，上海书画出版社，1979年版，第363页。
3 《历代书法论文选》，上海书画出版社，1979年版，第307—308页。
4 〔宋〕欧阳修著，洪本健校笺：《欧阳修诗文集校笺》，上海古籍出版社，2009年版，第1064页。

变革、人心浮躁不安、竞争更为激烈的时代，我们能否自净其意，不被外物所转，做好人生整体性的规划，踏实而纯粹地做好一件事？"志学之士，必须到愁惨处"的执着精神，我们能否真正懂得和有所体味？我们又能否端正动机，有所担当，发出心中大愿，即便求道者茹毛，悟道者如角，他人能至，我当也能！

古人云："又志一于书，轩冕不能移，贫贱不能屈，浩然自得，以终其身。呜呼！书之至者，妙与道参，技艺云乎哉！"[1]

祈愿老者担当，少者志学！

二、险绝处复归平正

书法字法、章法中一般要避开两大雷区，一是前文讲到的"状如算子"，把字写的大小等同，前后齐平，二就是写的过于"板正"，缺乏欹正字势变化。

所谓"险绝处复归平正"，指书写时要注意字法、章法上的设计，要懂得险中有稳，峭中有平。能创造险境，再破除险境，能制造矛盾，再化解矛盾，如此作品才会充满惊奇与趣味。如《怀仁集王羲之书圣教序》中"墨"字，似欹反正，姿态扭动，但力量平衡，细观无一笔为正。更多"似欹反正"图文互证，详见后文《论楷书》篇。

〔唐〕《怀仁集王羲之书圣教序》选字"墨"

1 《历代书法论文选》，上海书画出版社，1979年版，第325页。

孙过庭云："至如初学分布，但求平正；既知平正，务追险绝；既能险绝，复归平正。"[1]就是说，初级阶段的学习，重点力求写得平正安稳；掌握字法平正安稳的规律后，就要追求字法的奇异险绝；直到掌握结构奇异险绝的技巧后，再回归到平正安稳。孙过庭是告诉我们书法学习的次第关系。

射陵逸史曰：兹篇作问答语，间用《笔阵图》与《书谱》成句，非亵取也[1]，不过假此以为注疏[2]，俾志学之士[3]，一见了然，岂不快软[4]？

【注释】

[1]亵取：轻慢或不恭敬地摘取。

[2]假：凭借。注疏：注和疏的并称。

[3]俾（bǐ）：使。

[4]岂不快软：难道不痛快吗？

【译文】

宋曹说：这篇作问答的内容，用了《笔阵图》与《书谱》里面原有的句子，并非是轻慢窃取，不过是借以方便来注解，为了让学习书法的人一目了然，难道不是一件痛快的事吗？

【解析与图文互证】

《书法约言》一书最大的特点，是宋曹在对古代书法理论有了整体的把握后，大量引用前人句子，有些是明引，更多是暗引，并在此基础

1 《历代书法论文选》，上海书画出版社，1979年版，第129页。

上融入自己的见解。这也是后人对其褒贬不一的原因。有些书家学者认为《书法约言》可为明清书法理论的上乘之作，有些则认为引用经典不注明来处，有失学者严谨态度。如，熊秉明先生说："明末宋曹的《书法约言》，他自己议论很有独到之处，而其中往往嵌入前人的句子，一字不改，也不注明出处，仿佛就是他自己的话。他坦白地申明：'兹篇作问答语，间用《笔阵图》与《书谱》成句，非袭取也，不过假此以为注疏，俾志学之士，一见了然，岂不快欤？'中国早期书论也有类似的情形。"[1] 确实如此，纵观整部书法理论史，可以感受到宋曹是整合资源的高手，也可以说是原创最少的一位，但不可否认，文章的确是上乘之作。同时他自己也非常清楚，所以特意在这一篇章结尾处，作一申明，表达对此的态度。

古人曾说，千古文章一大抄。就是说大家都是站在前人肩膀上仰望星空，吸收营养得以化用，但化用的是否精妙，则取决于有没有高超的悟性以及强大的文学底蕴了。

1　熊秉明：《中国书法理论体系》，商务印书馆（香港），1984年版，第39页。

论作字之始

伏羲一画开天[1]，发造化之机[2]，而文字始立。自是有龙书、穗书、云书、鸟书、虫书、龟书、螺书、蝌蚪书、钟鼎书以至虎爪、蚊脚、虾蟆子[3]，皆取形而作书。古帝启萌[4]，仓颉肇体[5]，嗣有六书[6]，而书法乃备[7]。史籀从此变而为大篆[8]，李斯又变而为小篆[9]，王次仲又变而为八分[10]，程邈又变而为隶书[11]，蔡邕又变而为飞白[12]。飞白者，隶书之捷也[13]，隶书又八分之捷也。八分减小篆之半，小篆又减大篆之半，去古渐远，书体渐真[14]，故六义八体既行于世[15]，而楷法于是乎生矣。

【注释】

[1]伏羲：古代传说中的三皇之一。风姓。相传其始画八卦，又教民渔猎，取牺牲以供庖厨，因称庖牺。亦作"伏戏""伏牺"。一画开天：相传伏羲画八卦，始于乾卦☰之第一画，乾为天，故指"一画开天"。

[2]发：开启。造化：创造演化，指自然界自身发展繁衍的功能。机：机巧。

[3]龙书、穗书、云书、鸟书、虫书、龟书、螺书、蝌蚪书、钟鼎书以至虎爪、蚊脚、虾蟆子：传说中古时候的字体，把自然界的各个物象作为字体面目，因此得名。

[4]古帝：指天帝，亦指前代帝王。启萌：开导蒙昧，使之明白事理，同"启蒙"。

[5]仓颉：也叫"苍颉"，传说他担任过黄帝的史官，是汉字的创造者。肇体：创造字体。

[6]嗣：接着，随后。六书：古人分析汉字而归纳出来的六种条例，即指事、象形、形声、会意、转注、假借。

六书

"六书"一词最早见于《周礼·地官》："掌谏王恶而养国子以道，乃教之六艺，……，五日六书，六日九数。"《说文解字》"叙"说：《周礼》八岁入小学，保氏教国子先以六书。一曰指事，指事者视而可识，察而见意，上下是也。二曰象形，象形者画成其物，随体诘诎，日月是也。三曰形声，形声者以事为名，取譬相成，江河是也。四曰会意，会意者比类合谊，以见指撝，武信是也。五曰转注，转注者建类一首，同意相受，考老是也。六曰假借，假借者本无其字，依声托事，令长是也。"许慎的解说，是历史上首次对六书定义的正式记载。后世对六书的解说，仍以许义为核心。

[7]备：完备。

[8]史籀从此变而为大篆：唐张怀瓘《书断》记载："案籀文者，周太史史籀之所作也，与古文、大篆小异。后人以名称书，谓之'籀文'"。

籀：亦称"大篆"，古代的一种字体。中国春秋战国时流行于秦国，

125

今存石鼓文是其代表。

史籀：传为周宣王时史官。

大篆：汉字书体的一种。相传周宣王时史籀所作，故亦名籀文或籀书。秦时称为大篆，与小篆相区别。

〔先秦〕石鼓文

石鼓

石鼓文是唐代在陕西凤翔发现的我国最早的石刻文字，世称"石刻之祖"。因为文字是刻在十个鼓形的石头上，故称"石鼓文"。内容介绍秦国国君游猎的10首四言诗，亦称"猎碣"。今中国考古界一般认为是战国时代秦国的遗物。

[9]李斯又变而为小篆：汉许慎《说文解字叙》记载："秦始皇帝初兼天下，丞相李斯乃奏同之，罢其不与秦文合者。斯作《仓颉篇》。中车府令赵高作《爰历篇》。大史令胡毋敬作《博学篇》。皆取史籀大篆，或颇省改，所谓小篆也。"

李斯（约前284—前208）：李氏，名斯，字通古。战国末年楚国上蔡（今河南上蔡西南）人。秦代著名的政治家、文学家和书法家。主张以小篆为标准书体。小篆又称秦篆，它给人以刚柔并济、圆浑挺健的感觉，对汉字的规范化起了很大的作用。传为由李斯书写的刻石有《泰山刻石》《琅琊台刻石》《峄山刻石》《会稽刻石》等。

〔秦〕《泰山刻石》（局部）

秦《泰山刻石》立于始皇二十八年（公元前219），是泰山最早的刻石。此刻石原分为两部分：前半部系公元前219年秦始皇东巡泰山时所刻，共144字；后半部为秦二世胡亥即位第一年（公元前209）刻制，共78字。刻石四面广狭不等，刻字22行，每行12字，共222字。两刻辞均为李斯所书。现仅存秦二世诏书10个字，即"斯臣去疾昧死臣请矣臣"，又称"泰山十字"。

〔秦〕《泰山刻石》局部

〔秦〕《琅琊台刻石》

　　琅琊台刻石是秦代传世最可信的石刻之一。《琅琊台刻石》书法，工整谨严而不失于板刻，圆润婉通而不失于轻滑，庄重典雅，不失为一代楷模。其结体平稳、端严、凝重，疏密匀停，一丝不苟。部分有纵长笔画且下无横画托底的字，密上疏下，稳定之中又见飘逸舒展。《琅琊台刻石》笔划接近《石鼓文》，用笔既雄浑又秀丽，结体的圆转部分比《泰山刻石》圆活，所以一般研究篆书、篆刻的人们都十分重视这个刻石。

〔秦〕《峄山刻石》

　　《峄山刻石》传为李斯所书。由于年代久远，加之战乱，原石被野火焚毁。此石是宋太宗赵光义淳化四年（993）郑文宝根据原石拓本翻刻立石，碑阴有郑文宝题记。《峄山刻石》摹刻者甚多，而首推由宋代人所刻的五代南唐徐铉的摹本为最佳，现藏于西安碑林。

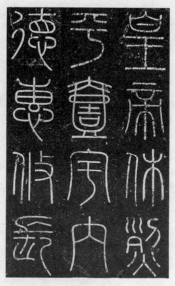

〔秦〕《会稽刻石》

公元前210年，秦始皇第五次巡游会稽（今浙江绍兴），祭大禹陵，宣扬功德，命丞相李斯手书铭文，此即《会稽刻石》。原石几经翻刻，仅有结构模样，因太偏于圆整规范，已失秦篆生动活灵的笔势。

小篆：秦代通行的一种字体，亦称秦篆，后世通称篆书。今尚有《琅邪台刻石》《泰山刻石》等残石存世。

[10]王次仲又变而为八分：唐张怀瓘《书断》记载："案八分者，秦羽人上谷王次仲所作也。"[1]

王次仲：生卒年不详。名仲，字次仲。东汉书法家（一说秦书法家），东汉上谷郡沮阳县（今河北省怀来县大古城附近）人。

八分：汉字书体名。字体似隶而体势多波磔。关于八分的命名，历

1 《历代书法论文选》，上海书画出版社，1979年版，第160页。

来说法不一，或以为二分似隶，八分似篆，故称八分；或以为汉隶的波折，向左右分开，"渐若八字分散"，故名八分。近人以为八分非定名，汉隶为小篆的八分，小篆为大篆的八分，今隶为汉隶的八分。现一般作为广义"隶书"代称。

〔东汉〕《熹平石经》残碑拓片

汉灵帝熹平四年（175）蔡邕书写七种经书，刻石立于太学，成为东汉晚期的标准书体。隶书从此向真书过渡，汉字的方块形象，也就由八分书奠定了基础。

[11]程邈又变而为隶书：唐张怀瓘《书断》记载："案隶书者，秦下邽人程邈所造也。邈字元岑，始为衙县狱吏，得罪始皇，幽系云阳狱中，

131

覃思十年，益大小篆方圆而为隶书三千字，奏之，始皇善之，用为御史。以奏事繁多，篆字难成，乃用隶字，以为隶人佐书，故名'隶书'。"[1]

程邈：字元岑，生卒年不详，秦代书法家。内史下邽（今陕西渭南北）人。相传他首先将篆书改革为隶书。蔡邕称其"删古立隶文"。庚肩吾《书品》曰："寻隶体发源，秦时隶人下邳程邈所作。始皇见而重之，以奏事繁多，篆字难制，遂作此法，故曰'隶书'，今时正书是也。"[2]书法上称秦隶为"古隶"，汉隶为"今隶"。

隶书：亦称汉隶，是汉字中常见的一种庄重的字体，书写效果略微宽扁，横画长而直画短，呈长方形状，讲究"蚕头雁尾""一波三折"。隶书起源于秦朝，由程邈整理而成，在东汉时期达到顶峰，对后世书法有不可小觑的影响，书法界有"汉隶唐楷"之称。1975年12月在湖北云梦睡虎地秦墓中出土了竹简千余枚，上为墨书秦隶。从考古发掘出来的材料来看，战国和秦代一些木牌和竹简上的文字，已有简化篆体，减少笔划，字形转为方扁，用笔有波势的倾向。这是隶书的萌芽。西汉时，书法中隶体的成分进一步增加。长沙马王堆出土的西汉帛画《老子甲本》已有了明显的隶意。隶书是中国古代文字发展的分水岭，为行书、楷书、草书等的发展奠定了基础。

[12]蔡邕又变而为飞白：唐张怀瓘《书断》记载："案飞白者，后汉左中郎将蔡邕所作也。"[3]

蔡邕（132—192）：字伯喈，东汉文学家、书法家。陈留圉（今河南杞县南）人。他不仅是东汉的大书法家，而且是汉代书法理论的集大成者。传世书论有《篆势》《笔赋》《笔论》《九势》等，尤其是《笔论》和《九势》，在中国书论史上占有重要地位。

飞白：是书法中的一种特殊笔法，相传是书法家蔡邕受了修鸿都门的工匠用帚子蘸白粉刷字的启发而创造的。它的笔画有的部分呈枯丝平

1 《历代书法论文选》，上海书画出版社，1979年版，第161页。
2 《历代书法论文选》，上海书画出版社，1979年版，第86页。
3 《历代书法论文选》，上海书画出版社，1979年版，第164页。

〔唐〕《晋祠铭》行书碑及碑额拓片

　　《晋祠铭碑》，高195厘米、宽120厘米、厚27厘米。此碑碑首为圆形，由螭首下垂装饰，华丽而庄重。在唐以前，碑文书体一般是以篆书、隶书或楷书来书写，以示庄重威严，在秦朝是用篆书，在汉代是用隶书，在唐代是用楷书。但李世民却打破常规，以行书书写，也使此碑成为中国书法史上的第一块行书碑。碑额一般是以篆书或隶书来写，所以有篆额或隶额之称，而李世民用的却是飞白书，极为少见。因而该作在书法史上有着极其重要的地位。

〔唐〕武则天飞白书《升仙太子碑》

　　《升仙太子碑》碑文是唐朝女皇帝武则天的书法作品。武则天由洛阳赴嵩山封禅，返回时留宿于缑山升仙太子庙，一时触景生情而撰写碑文，并亲为书丹。碑文表面记述周灵王太子晋升仙故事，实则歌颂武周盛世。笔法婉约流畅，意态纵横。碑额"升仙太子之碑"六字，以"飞白体"书就，巧隐十个鸟形笔划，笔划中丝丝露白，作为唐代飞白书遗存未几中的佼佼者而被书法界推崇。

行，转折处笔画突出，北宋黄伯思说："取其发丝的笔迹谓之白，其势若飞举者谓之飞。"今人把书画的干枯笔触部分也泛称飞白，笔画中丝丝露白，像枯笔所写。汉魏宫阙题字，曾广泛采用。

[13]捷：方便，便捷。

[14]书体：字体。真：清楚，显明，真切。

[15]六义：诗经学名词。语出《诗·大序》："故诗有六义焉：一曰风，二曰赋，三曰比，四曰兴，五曰雅，六曰颂。"一般认为风、雅、颂是诗的分类，赋、比、兴是诗的表现手法。此处六义指六书（象形、指事、会意、形声、转注、假借），有了六书系统以后，人们再造新字时，都以该系统为依据。

八体：八种书体。秦代统一文字，定书体为大篆、小篆、刻符、虫书、摹印、署书、殳书、隶书八种，谓之"八体"。楷书出现后所谓的八体，即古文、大篆、小篆、隶书、飞白、八分、行书、草书。见唐张怀瓘《书断》。

【译文】

伏羲一画开天，天机造化，文字开始创立。从此就有了龙书、穗书、云书、鸟书、虫书、龟书、螺书、蝌蚪书、钟鼎书以至虎爪、蚊脚、虾蟆子，这些都是根据事物的形状来创造的。古帝启蒙人们明理，仓颉开创字体，后来有了六书，书法至此完备。史籀从此变通成大篆，李斯又演变成小篆，王次仲又变通成八分，程邈又演变为隶书，蔡邕又变为飞白书。飞白这种书体，是隶书的便捷，隶书又是八分的便捷。因为八分减小篆的一半，小篆又减大篆的一半，所以渐渐远离古法，书体也逐步清晰起来，因此，六义八体同时盛行于世，而楷法也就此产生了。

【解析与图文互证】

在本段文字里，宋曹简述了书体的变迁史。

印度前总理尼赫鲁曾经这样评价中国汉字："世界上有一个古老的

国家，它的每一个字都是一幅美丽的画、一首优美的诗。"这番形容尤其贴切，古老的文字最早都起源于图画，之后慢慢简化成象形文字。我们若能真正了解汉字的演变历程，就可以体悟到文字本身的内涵与巨大的魅力，如此以来，即便从任何地方看到任何汉字，手机上、大街上或此刻书本上的印刷体，自然能懂它，而且一定被它惊叹过、感动过，因为，每一个字本来就是流动的"画"，每一个字本来就是富有生命的"诗"。

〔商〕殷墟甲骨文

〔商〕殷墟甲骨文

〔清〕伊秉绶篆书

〔秦〕李斯篆书

〔清〕邓石如篆书

〔汉〕马王堆帛书隶书

〔汉〕张迁碑隶书

〔唐〕颜真卿楷书

　　"高"字的演变用城门上的望楼来表示高的意义，这属于比较典型的以具象来表示抽象。

论楷书

盖作楷先须令字内间架明称[1]，得其字形，再会以法[2]，自然合度。然大小、繁简、长短、广狭，不得概使平直如算子状，但能就其本体[3]，尽其形势，不拘拘于笔画之间，而遏其意趣[4]。使笔笔著力，字字异形，行行殊致[5]，极其自然，乃为有法。仍须带逸气[6]，令其萧散[7]；又须骨涵于中[8]，筋不外露。无垂不缩，无往不收[9]，方是藏锋，方令人有字外之想。

【注释】

[1]盖：发语虚词。间架：本指房屋的结构形式，此处借指汉字结构。明称：清晰匀称。

[2]会：相成，相配。法：笔法。

[3]本体：指汉字本身。

[4]遏：阻止。意趣：意味，情趣。

[5]殊致：不同的风味意趣。

[6]逸气：超脱世俗的气概、气度。

[7]萧散：萧洒、闲散，毫无拘束。

[8]骨涵：笔画内含有骨力。

[9]无垂不缩，无往不收：是宋米芾在《论书·答翟伯寿》中的一句话，意思是在写字运笔时，笔锋在点画尽处或虚或实地作收缩、回锋。它与"欲右先左、欲下先上""中锋行笔"一起构成了书法技法中起笔、行笔和收笔的动作规范和准则。

【译文】

写楷书时，须先对字的间架结构有明晰的把握，然后再与笔法相配，这时书写起来自然合乎法度。注意字的大小、繁简、长短、广狭，都不能写的像算子一样平直呆板，而应该根据每个字的形体特征来发挥出各自势态，不可只拘泥于笔画之间而遏制了字本有的意趣。要每一笔力度到位，每一字各尽其态，每一行有不同趣味，通篇又极为自然，这样才算得法。还有，字里行间要有超脱气概，潇洒不拘，同时，又要力含骨力，筋不外露。写竖画时末端要有缩的笔意，写横画时末端要有回收的笔意，这就是藏锋，如此便能引入入胜，有字外之联想。

【解析与图文互证】

这一段，宋曹着重论述了楷书的字法，就是字的结构，古人叫结字。他有两个鲜明的观点，其一，认为学习楷书先须"得其字形，再会以法"，强调字法在先，笔法在后。其二，字法要各尽其态，章法要讲究自然合度又富有变化。我们针对这两个问题展开解析。

一、学习字法与笔法的先后问题

关于笔法与字法的重要性，有人认为笔法为先，也有人认为字法为先，针对这个问题，就不得不提赵孟頫在《兰亭十三跋》中留下的一段对后世影响深远的文字："书法以用笔为上，而结字亦须用工。盖结字因时相传，用笔千古不易。"这一观点造成两个极端，后人有评其为精辟论断，有评为无稽之谈。甚至对"易"字争议，还大作文章。然，赵孟頫紧随其后解释道："右军字势古法一变，其雄秀之气出于天然，故古今以为师法。齐梁间人，结字非不古，而乏俊气，此又存乎其人，然古法终不可失也。"他这一段的意思是说王羲之把古法的字势一变，使其面目一新，雄秀之气又出于天然，所以古今为师。齐梁时期的人，字体不是不古，而正是缺少了这种俊逸之气。又说，古法当然不能没有，然变，则主要取决于个人能力了。《兰亭十三跋》是他乘船期间通过细致地观摩

《定武本兰亭序》而有所这般体悟。"右军字势古法一变"并非仅强调王羲之在笔法与字法上的创举，而是想表达自书法的产生，书体自然流变，各种书体在结字风貌上虽然迥异，但用笔的基本规律是相通的，用笔的本质不外呼提按、轻重、快慢、方圆、中侧锋的变化而已。这种"用不变的笔法，应对多变的字法"，正是赵孟頫为什么把笔法列为首要的原因。

〔元〕赵孟頫《兰亭序十三跋》拓本　　　　〔元〕赵孟頫《兰亭序十三跋》残片

　　明末冯铨把赵孟頫的《兰亭序十三跋》刻入《快雪堂帖》。不料此后原迹竟遭火灾只剩下烧剩的残卷，重做装裱，被人称为"火烧本"。

　　《兰亭序十三跋》是赵孟頫57岁时，奉召赴京的乘船途中书于《兰亭序帖》后的十三篇跋文。虽然经历大火，但存世的残片更具独特的美感，非常珍贵。此篇为第七跋。

138

"书法以用笔为上，而结字亦须用工"他明确表明写字前应该懂得如何用笔，宋黄庭坚也持相同观点。"盖结字因时相传，用笔千古不易"，这证明了赵孟𫖯是统观整个书法史的发展变化而下的定论，字体结构会因时代而变，但用笔的本质是千古不变的。

当然，书家们还有其他不同理解与看法，譬如，清周星莲《临池管见》中指出："所谓千古不易者，指笔之肌理而言，非指笔之面目而言也。"[1]当代书家陈振濂先生在《书法美学》中同样认为"用笔千古不易"，不是从使用方法上着手谈的，而是从线条美的效果上作的结论。

持以字法为先的启功先生就曾直言否定赵孟𫖯这一理论，说："赵松雪云：'书法以用笔为上，而结字亦须用工'，窃谓其不然。"并解道："试从法帖中剪某字，如'八'字、'人'字、'二'字、'三'字等，复分剪其点画。信手掷于案上，观之宁复成字？又取薄纸覆于帖上，以铅笔划出某字某笔中心一线，仍能不失字势，其理讵不昭昭然哉？"[2]启功先生这样的辩论没有问题，正突出结字的重要性，在今天依旧对学习书法有一定的指导价值。没有结字谈何笔法？就像我们在读帖时也多习惯先观字形结构，再观其笔法。之所以存在争议，只因他们两者审视角度的不同，启功先生是建立在打破结字基础上而论，赵孟𫖯就是宏观书法史五体流变而言。

笔法、字法、章法被视为书法三大要素，三者相互依存，不可分割，同等重要。我们在初学时，不都是先学执笔，接着老师讲授最基本的笔法吗？有的老师习惯先让学生练习线条，体会用笔；有的先学写一"点"或一"横"，体会提按顿挫、起行收；有的先讲"永字八法"，了解笔法规律等。有了基本的认识后，就可以试着临摹汉字了。

明清以后的书法理论著作中，多倾向字法为先。宋曹就是其中一位，另外还有清冯班《钝吟书要》说："先学间架，古人所谓结字也。间架即

1 《历代书法论文选》，上海书画出版社，1979年版，第724页。
2 启功：《启功给你讲书法》，中华书局出版社，2005年版，第70页。

明，则学用笔。"[1]

清朱和羹《临池心解》云："临池之法：不外结体、用笔。结体之功在学力，而用笔妙关性灵。"[2]

近代康有为说："学书有序，必先能执笔，固也。至于作书，先从结构入，画平竖直，先求体方，次讲向背，往来，伸缩之势。字妥贴矣，次讲分行、布白之章。"[3]

笔者认为明清书法家们所提出的立论，出发点是建立在对笔法有了初步认识的基础之上的，至于复杂的笔法，则是建立在掌握结构的基础上的。如此，还争什么先后呢？

二、字法之美

（一）各尽其态　千变万化

我们知道楷书又称真书、正书。该书体既有别于长纵形的小篆书，也不同于横扁形的隶书，主要特征方正端齐。它产生于汉末，盛行于魏晋南北朝，一直沿用至今。那么，如何写好楷书，楷书到底有怎样的规律可循呢？

学习楷书法则，最为著名的就是唐欧阳询总结的三十六法，这成为后人学习楷书结构的理论基础。在此基础上，当代学者、书家洪亮先生通过视觉艺术形式美构成原理，对楷书字法总结出十一种内在规律之美，下面选唐柳公权《玄秘塔碑》中的字为例，以兹参考[4]：

1. 横向斜视统一之美

1　《历代书法论文选》，上海书画出版社，1979年版，第549页。
2　《历代书法论文选》，上海书画出版社，1979年版，第734页。
3　《历代书法论文选》，上海书画出版社，1979年版，第848—849页。
4　洪亮：《大学书法教材系列·楷书篇个案〈玄秘塔碑〉》，中国书店，2014年版。

2. 均匀之美

3. 对称之美

4. 对比之美

5．呼应之美

6．参差之美

7．穿插之美

8．谦让之美（参考上图"穿插之美"）

9. 上紧下松之美

10. 收放开合之美

11. 平衡之美

　　了解以上11种字法之美，对我们书写以及鉴赏都有很大的帮助。这不仅仅限于楷书，其他书体也都存在。

　　关于字法的各尽其态，姜夔《续书谱·真书篇》云："字之长短、大小、斜正、疏密，天然不齐，孰能一之？谓如'东'字之长，'西'字之短，'口'字之小，'體'字之大，'朋'字之斜，'黨'字之正，'千'字之疏，'萬'字之密，画多者宜瘦，少者宜肥，魏晋书法之高，良由各尽

字之真态，不以私意参之耳。"[1]姜夔以魏晋书法为最，认为字法中最重要的法则之一，就是每一个字能各尽其态。我们以王献之《洛神赋十三行》为例，来赏析字之长短、大小、斜正、字距、行距等细微变化，体会一切流于天然的变化之美。

〔晋〕王献之《洛神赋十三行》局部

王献之《洛神赋十三行》用笔挺拔有力，风格秀美，结体宽敞舒展。字中的撇捺等笔画往往伸展得很长，遒劲有力，神采飞扬。字体匀称和谐，各部分的组合中，又有细微而生动的变化，字的大小不同，字距、行距变化自然。

1 《历代书法论文选》，上海书画出版社，1979年版，第385页。

（二）似欹反正

明董其昌《画禅室随笔》曰："古人作书，必不作正局。盖以奇为正。古人神气淋漓翰墨间，妙处在随意所如，自成体势，故为作者。字如算子，便不是书，谓说定法也。"[1]

在《书法约言》第二篇中，宋曹对楷书笔法、字法概括地提出"楷法如快马斫阵，不可令滞行，如坐卧行立，各极其致。"在《论楷书》篇中，又强调"然大小、繁简、长短、广狭，不得概使平直如算子状，但能就其本体，尽其形势。"这都体现出他对楷书追求丰富变化的审美倾向。

比宋曹晚一百多年的翁方纲对字法精湛地总结到："唐文有云'势似欹而反正'者一言尽之矣。夫欹未有不衷于正者也，后世习姿媚而弊生者，知欹不知正也。"[2]翁方纲说得非常好，若后世只一味求字势险峻变化，不知终极求得平正，实为针砭时弊，他一语破的警醒了后人。下面我们结合图例感受"似欹反正"。

〔北魏〕楷书《张猛龙碑》　　〔唐〕欧阳询楷书《皇甫
选字"张"　　　　　　诞碑》选字"察"

1　《历代书法论文选》，上海书画出版社，1979年版，第541页。
2　江苏省美学学会：《中国美学史料资料类编·书法美学卷》，江苏美术出版社，1988年版，第184页。

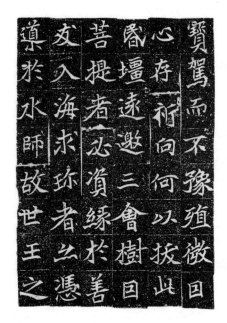

〔北魏〕楷书《刘根等造像》局部

〔北魏〕楷书龙门二十品之《贺兰汗造像记》局部

楷书注重"似奇反正",并追求"各尽其态",然行草书则表现更为显著。如行书《兰亭序》,包世臣评:"《兰亭》神理在'似奇反正、若断还连'八字,是以一望宜人,而究其戒子序画之故,则奇怪幻化,不可方物。"[1]我们下面来就此解析。

在一幅优秀的作品中,欹正关系是无处不在的。有一个笔画的欹正,有一个字中某部分的欹正,有一个字的欹正,有字组的欹正,直到行列的欹正,行列的欹正往往取决于字的欹正。我们常说的行气、章法,主要就是由字势、字组的关系变化而产生的。如图例字,有的字左正右欹,有的左欹右正,有的上欹下正,有的上正下欹,有的上下、左右皆欹等,

1 《历代书法论文选》,上海书画出版社,1979年版,第665页。

字组的欹正关系同理。总而言之，制造矛盾，又化解矛盾，创造险境，再破除险境，最终再复归到平正上来。如此，便妙不可言，神奇出焉。

《兰亭序》例字：

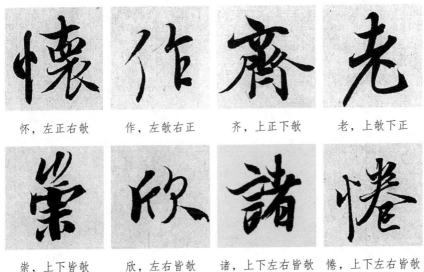

怀，左正右欹　　作，左欹右正　　齐，上正下欹　　老，上欹下正

崇，上下皆欹　　欣，左右皆欹　　诸，上下左右皆欹　　倦，上下左右皆欹

结字是《兰亭序》一大特色，间架组合形密委婉，参乎妙理，笔画自然，平中有变，险中求平。同时还有承上启下、天覆地载、左右相让、松紧相宜等字法之美，可谓天生丽质、无与伦比。然章法上更是充分体现出平淡舒缓、不激不厉、风规自远的高逸境界。董其昌在《画禅室随笔》中评道："右军《兰亭序》，章法为古今第一，其字皆映带而生，或大或小，随手所如，皆入法则，所以为神品也。"[1]

1《历代书法论文选》，上海书画出版社，1979年版，第543页。

欣倪仰之間以為陳迩猶不

能不以之興懷況修短随化終

期於盡古人云死生亦大矣豈

不痛哉每攬昔人興感之由

若合一契未嘗不臨文嗟悼博不

〔晋〕王羲之行书《兰亭序》局部

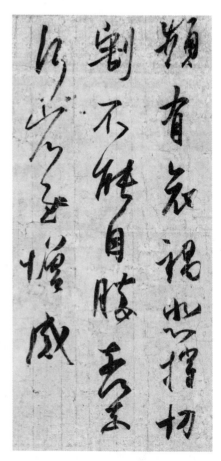

〔晋〕王羲之草书《频有哀祸帖》

《频有哀祸帖》的单字中轴线时曲
时直，书写风格沉雄跳宕，尽健流纵，
书体时草时行，点画时方时圆，体现
了王羲之高超的书写技巧和驾驭能力。

148

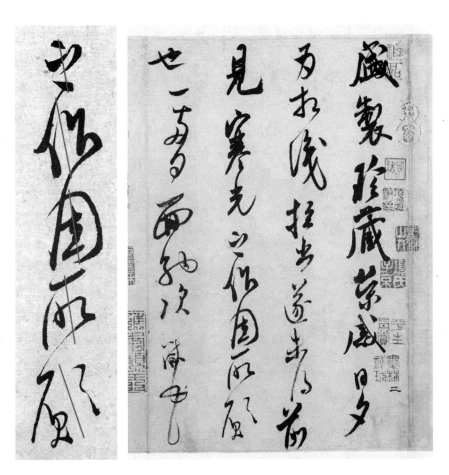

〔宋〕米芾行草书

　　米芾行笔跌宕，起伏变化大，单字中轴线摆动明显，造险能力强，匠心独具，别出心裁。明宋克评："米元章书，笔锋灿烂，少奇多怪，意到力寡，正当逸处，却有懒笔。如高阳酒徒，醉后便欲凭儿。"

如作大楷，结构贵密，否则懒散无神，若太密恐涉于俗。作小楷易于局促，务令开阔，有大字体段[1]。易于局促者，病在把笔苦紧，于运腕不灵，则左右牵掣[2]；把笔要在虚掌悬起，而转动自活。若不空其手心而意在笔后，徒得其点画耳，非书也。

【注释】

[1]体段：指字的形体结构。

[2]牵掣：牵制，制约。

【译文】

如果写大楷，结构贵在紧密，否则就显得懒散无神，若结体过于紧密就会流于庸俗。写小楷容易拘谨，应像大字一样结构开阔。写得拘谨的原因，在于握笔太紧，限制了灵活运腕而使线条左右牵制；执笔的要领在于虚掌悬起，这样转动自然灵活。如做不到虚掌及意在笔先，那么仅能得其点画而已，这样就不是真正的书法了。

【解析与图文互证】

大字贵密，小字贵疏

这是讲字法的疏密布白关系。以"密""疏"二字来形容点画的分布状态并作为字的结构的基本法则，是古代书家在实践中摸索总结出来的一条宝贵经验。

苏轼名言："凡世之所贵，必贵其难。真书难于飘扬，草书难于严重，大字难于结密而无间，小字难于宽绰而有余。"[1]这一著名立论源于传王羲之《书论》："大字促之贵小，小字宽之贵大，自然宽狭得所，不失

1 《历代书法论文选》，上海书画出版社，1979年版，第314页。

其宜。"[1]

我们这里选颜真卿大楷与王献之小楷为例作结字疏密对比与分析。

〔唐〕颜真卿大楷《多宝　　〔晋〕王献之小楷《洛神
塔碑》选字"书"　　　赋》选字"书"

〔唐〕颜真卿大楷《多宝　　〔晋〕王献之小楷《洛神
塔碑》选字"之"　　　赋》选字"之"

大字结构"密",笔画就要写得丰满,如图,颜真卿《多宝塔碑》"书"字、"之"字,这样会有一种朴茂之气,给人充盈、厚重的感觉。小字结构"疏",笔画布白就要空阔,行笔还要简捷,如图,王献之小楷《洛神赋》"书"字、"之"字,这样给人一种舒展、简静、小中见大的审美感受。

1　《历代书法论文选》,上海书画出版社,1979年版,第31—32页。

大字当密，小字当疏，后人虽多有承袭此论，如唐颜真卿、徐浩，宋黄庭坚、米芾、陈槱，明文徵明，清包世臣等，但同时他们又有不同见解。黄庭坚认为《东方朔画像赞》《乐毅论》《兰亭诗叙》作为小字是"宽绰而有余"的代表，而先秦古器、蝌蚪文字，如《瘗鹤铭》《中兴颂》《峄山刻石》等，作为大字是"结密而无间"的典范。米芾却说："凡大字要如小字，小字要如大字。褚遂良小字如大字，其后经生祖述，间有造妙者。大字如小字，未之见也。"[1]米芾认为"小字如大字"者，褚遂良做到了，但"大字如小字"者，还没有人做到。有意思的是，包世臣对米芾这番话以针锋相对："小字如大字，一言用法之备，取势之远耳。河

〔唐〕褚遂良《大字阴符　　〔唐〕褚遂良《小字阴符
　　经》选字"昼夜"　　　　　经》选字"昼夜"

1 《历代书法论文选》，上海书画出版社，1979年版，第361页。

南遍体珠玉，颇有行步媚蛊之意，未足为小字如大字也。大字如小字，以形容其雍容俯仰，不为空阔所震慑耳。襄阳侧媚跳荡，专以救应藏身，志在束结，而时时有收拾不及处，正是力若胆怯，何能大字如小字乎！小字如大字，必也《黄庭》，旷荡处直任万马奔腾而藩篱完固，有率然之势；大字如小字，唯《鹤铭》之如意指挥，《经石峪》之顿挫安详，斯足当之。"[1]不知米芾听到后人包世臣的犀利反驳会作何感想。

通过褚遂良大字与小字的对比，会发现都具备布局舒朗、笔画瘦劲的相同特点，同时用笔非常灵活多变，无论字之大小，疏密之法差别不大，妙处尽在字中。

疏与密虽是技巧的手段，然在审美意义上则是体格与境界的体现。密是气凝，疏是气畅。把握好疏密之法，并非易事。倘若处理有失，密则导致形臃气滞，疏则导致形散气泄。宋姜夔《续书谱》云："书以疏为风神，密为老气。……当疏不疏，反成寒乞；当密不密，必至凋疏。"[2]因此，运用疏密二法，当在深刻理解的基础上灵活运用。

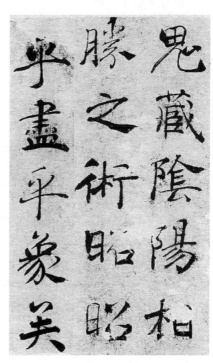

〔唐〕褚遂良《大字阴符经》局部

1 《历代书法论文选》，上海书画出版社，1979年版，第664页。
2 《历代书法论文选》，上海书画出版社，1979年版，第392页。

〔唐〕褚遂良《小字阴符经》

　　据说褚遂良奉旨书写的《阴符经》，有一百九十卷之多。《小字阴符经》为著名的越州石氏帖刻本，其字小如豆，刻工精良，是褚遂良五十九岁时所写。

〔南朝〕《瘗鹤铭》

　　《瘗鹤铭》为楷书典范之一，对后世影响很大，被历代书家推为"大字之祖"。《瘗鹤铭》其内容是一位隐士为一只死去的鹤所作的纪念文字。此铭字体浑穆高古，用笔奇峭飞逸，虽是楷书，却还略带隶书和行书意趣。

〔南北朝〕《泰山经石峪金刚经》

〔南北朝〕《泰山经石峪金刚经》拓本

　　《泰山经石峪金刚经》，原刻于泰山一小瀑布下的大块平整山石上，藏于水下约千年，后经泉水改道，才暴露出来。在斗母宫东北方中溪支流的一片3000平方米大石坪上，镌刻着1400多年前摩勒的《金刚般若波罗蜜经》的部分经文，字径50厘米，原有2500多字，现尚存1067个。大字道劲古拙，篆隶兼备，被尊为"大字鼻祖""榜书之宗"，是泰山文化的瑰宝。

总之，习熟不拘成法，自然妙生。有唐以书法取人[1]，故专务严整[2]，极意欧、颜。欧、颜诸家，宜于朝庙诰敕[3]。若论其常，当法钟、王及虞书《东方画赞》[4]《乐毅论》[5]《曹娥碑》[6]《洛神赋》[7]《破邪论序》为则[8]，他不必取也。

【注释】

[1]有唐以书法取人：《新唐书·选举志下》记载，唐代选官考核注重从书、言、身、判四方面综合考察，对书法要求"楷法遒美"。

[2]专务：专心致力。严整：工整，庄重。

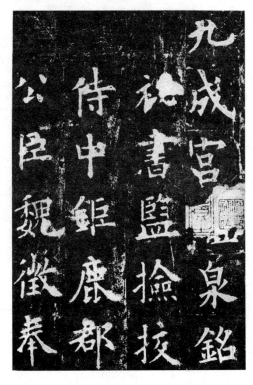

〔唐〕欧阳询《九成宫醴泉铭》拓片局部

《九成宫醴泉铭碑》是欧阳询七十五岁的作品，最能代表他的书法水平。充分体现了欧阳询的书法结构严谨、圆润中见秀劲的特点。此碑书法，法度森严，高华庄重，笔画似方似圆，用笔方整、紧凑，平稳而险绝。被视为"楷书法的极则"。

[3]朝庙：朝廷与宗庙，亦泛指公共场合。诰敕（gào chì）：朝廷封官授爵的敕书。朝庙诰敕：此处指欧阳询、颜真卿的书法适合于书写公文，暗指其书法拘束刻板。

〔唐〕虞世南《孔子庙堂碑》拓本局部

　　《孔子庙堂碑》，唐武德九年（626）刻，为虞世南撰文并书写，是其最著名的代表作。此碑笔法圆劲秀润，平实端庄，笔势舒展，用笔含蓄朴素，气息宁静浑穆，一派平和中正气象，是初唐碑刻中的杰作，也是历代金石学家和书法家公认的虞书妙品。

[4]王：王羲之和王献之。

虞：虞世南（558—638）字伯施，汉族，越州余姚（今浙江省慈溪）人。南北朝至隋唐时著名书法家、文学家、诗人、政治家。唐太宗曾称虞世南有五绝："一曰德行，二曰忠直，三曰博学，四曰文词，五曰书翰。"虞世南的书法代表作是正书碑刻《孔子庙堂碑》，还编了我国第一部完整的类书《北堂书钞》，全书共一百六十卷，摘录了唐初能见到的各种古书，为保存我国古代文化典籍作出了重大贡献。

《东方画赞》：即指《东方朔画像赞》，作品有两件，其一传为王羲之小楷，另一为颜真卿的大楷。

〔唐〕颜真卿《东方朔画像赞》局部

颜真卿书《东方朔画像赞》全称《汉太中大夫东方先生画赞碑》。自署天宝十三载（754）十二月立。晋夏侯湛文，颜真卿楷书，碑额篆书"汉太中大夫东方先生画赞并序"。

159

〔晋〕王羲之小楷《东方朔画像赞》局部

王羲之小楷《东方朔画像赞》简称《画赞》或《像赞》，无款，末署"永和十二年五月十三日书与王敬仁"。传为王羲之书，三十三行。唐褚遂良《右军书目》将此帖列为第三，位排《乐毅论》《黄庭经》之后。

[5]《乐毅论》：王羲之小楷《乐毅论》，梁摹本有题款"永和四年（348）十二月甘四日书付官奴"。现存本中可见笔画灵动，横有仰抑，竖每多变，撇捺缓急；结构上或大或小，或正或侧，或收或缩；从整体上言，在静穆中见气韵，显生机。现存世的刻本有多种，以《秘阁本》和《越州石氏本》最佳。

[6]《曹娥碑》：曹娥碑是东汉年间人们为颂扬曹娥的美德，纪念她的孝行而立的石碑。碑文虽仅仅只有442字，但"彰孝烈"其情其旨自溢于言表。现存的《曹娥碑》系宋代元祐八年（1093）由王安石的女婿蔡卞重书。此碑在中国书法史上有着较高的地位。

〔晋〕王羲之小楷《乐毅论》局部

〔晋〕王羲之小楷《乐毅论》

《乐毅论》是三国时期魏夏侯玄（泰初）撰写的一篇文章，文中论述的是战国时代燕国名将乐毅及其征讨各国之事。传王羲之抄写这篇文章，是书付其子官奴的。释智永视《乐毅论》为王羲之正书第一。褚遂良《晋右军王羲之书目》中也列为第一。

孝女曹娥者，上虞曹盱之女也。其先與周同祖，末曹荒，

沇发来适居盱，能撫節安歌，婆娑樂神。以漢

年四月時，迎伍君逆濤而上，爲水所淹，不得其屍。時

娥年十四，號慕思盱，哀吟澤畔，旬有七日，遂自投江。

以漢安迄于元嘉元年，青龍在辛卯，莫之有表。邑尚

設祭之誄辭曰：

〔晋〕王羲之《曹娥碑》局部

162

[7]《洛神赋》:《洛神赋十三行》, 简称《洛神赋》, 东晋王献之的小楷书法代表作, 原来的墨迹写在麻笺上, 内容为三国时期魏国曹植的著名文章《洛神赋》, 但流传到唐宋时代就已经残损并亡佚了。据说王献之好写《洛神赋》, 写过不只一本。南宋时残存十三行, 南宋贾似道先得九行, 后又续得四行, 刻于似碧玉的佳石上, 世称"玉版十三行"。它于明万历年间在杭州西湖葛岭的半闲堂旧址出土, 现藏北京首都博物馆。另外还有白玉版本, 但遗憾的是在嘉庆三年（1798）毁于乾清宫火灾。

〔晋〕王献之《洛神赋十三行》原石

〔晋〕王献之《洛神赋十三行》

　　《洛神赋》自宋代以来，仅残存中间十三行，所以一般人都简称为《十三行》，体势秀逸、虚和简静、灵秀流美，与文章内涵极为和谐，这件佳作被后人誉为"小楷之极则"。从此帖可以看出，王献之的楷书笔法不再带有隶意，字形也由横势变为纵势，已是完全成熟的楷书之作。

[8]《破邪论序》：传由虞世南撰文并书，小楷三十六行，行二十字。全文收入《虞秘监集》及历代书法论著中，传世刻本有款署"太子中书舍人虞世南撰并书""太子中书舍人吴郡虞世南撰并书"二种。

〔唐〕虞世南小楷《破邪论序》局部

【译文】

　　总之，熟悉法度后不拘泥于法，自然会产生美妙之处。唐朝以书法选取人才，所以人们专心致力于工整，书风庄重，用尽心思效仿欧阳询、颜真卿的书法。欧、颜各家的书法，适合于书写朝廷宗庙封官授爵的敕书等公文。如果论其常法，应当效法钟繇、二王、虞世南所书的《东方画赞》《乐毅论》《曹娥碑》《洛神赋》《破邪论序》为准则，其他的就不必取法了。

【解析与图文互证】

　　文中所提欧、颜楷书只是适合书写公文，现今也有学书不必学唐楷之说，其实有失偏颇。唐楷有相当的学习价值，历代受益于唐楷的书家很多。这段文字提到的几种碑帖，一直存在真伪争议，就算全为真迹，也不是"他不必取"。除此之外，经典碑帖丰富多样，各有各的妙处，关键在于我们能否从中吸取营养，化为己用。

论行书

　　凡作书要布置[1]、要神采[2]。布置本乎运心[3]，神采生于运笔，真书固尔[4]，行体亦然[5]。

【注释】

　　[1]布置：安排诗文书画的结构。
　　[2]神采：神韵风采。
　　[3]运心：用心，动心。
　　[4]真书：楷书，也称正书。固尔：固然这样。
　　[5]行体：行书。亦然：也是这样。

【译文】

　　凡是写字都要布置，要有神韵风采。布置本于用心，神韵风采产生于运笔，楷书固然如此，行书也是这样。

【解析与图文互证】

　　"布置本乎运心，神采生于运笔"，心中对作品布置完成，做到意在笔先，字居心后，落墨自然得法，化机在手，神采自生。那该如何"布置"？

　　布置，即对作品从局部到整体结构的安排设计，一般包含对单个字、字与字、行与行、题款、盖印位置的安排。对作品的布置，最重要的是整体意识。在书法作品中，整体意识可以分为四个层面，即"单个字的整体意识""字与字之间的整体意识""行与行之间的整体意识"及"完全整体意识"。这四个层面为层层递进关系，后者的"整体"比前者的"整体"的内涵更为丰富、复杂。"单个字的整体意识"为最基

础的层面，"完全整体意识"为最高层面。书法的布置宜整体而不可细碎，如作画首先要经营位置，又像建筑的空间切割一样，大化小、小归大，总之，其间血脉畅达，气韵贯通，一点一画不拘泥于局部得失，是以为整。

近代丰子恺先生感叹道："宇宙是一大艺术。人何以只知鉴赏书画的小艺术，而不知鉴赏宇宙的大艺术呢？人何以不拿看书画的眼来看宇宙呢？如果拿看书画的眼来看宇宙，必可发见更大的三昧境。"[1]

丰子恺先生说的就是作品最高层面的"整体意识"。书法艺术的"整体意识"同其他艺术一样，譬如欣赏音乐，具有世界影响力的德国音乐学家胡戈·里曼，他经常鼓励人们多听大作曲家的作品，并针对如何欣赏音乐作出具体指导："聆听时要注意：努力用记忆和综合的心理使零散的各个片段不再互相分离，而互相支持、促进和提携，理解其对比或类比的性质；同时把乐曲作为一个整体来理解。"[2]这无疑也是在强调音乐欣赏的"整体意识"。可见，音乐与书法之间有着很多相通之处，彼此之间又互相启发。

对于章法的布置，古人还有"文章书画，皆须从空处着眼"的精辟论述。意思就是以虚观实，以实观虚，应学会从无笔墨处寻求境界。如诗中"孤舟蓑笠翁，独钓寒江雪"，这一孤一独，就映出极静之美。"孤舟"飘在平静的"寒江"之上，四处留白，寒江与白雪就是空处、虚处、白处，所以才能造出"孤舟"之幽境。书法同样如此，从单字、字组到行列直至整幅作品都离不开虚处的巧妙布置，虚实相生、计白当黑、此消彼长，正所谓"万物负阴而抱阳""一阴一阳谓之道"。

1　丰子恺：《丰子恺散文精选：人间情味》，华中科技大学出版社，2018年版，第354页。
2　〔德〕胡戈·里曼：《音乐美学要义》，上海音乐出版社，2018年版，第8页。

黄宾虹《画法简言》手稿

　　近代大画家、学者黄宾虹在八十岁后，给弟子顾飞的《画法简言》中提到"太极图是书画之秘诀"，并多次总结说，"实处易，虚处难，中国书画的一切奥秘都在太极图中"。

黄宾虹山水画

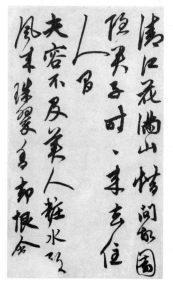

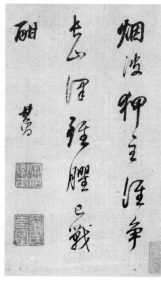

〔元〕鲜于枢行书《唐人诗
十二首》册页局部

〔明〕董其昌行书《书画合册》
局部

〔清〕何绍基行书扇面

白蕉行草书

白蕉画作兰花

盖行书作于后汉刘德升[1]，魏钟繇亦善作行书[2]，所谓行者，即真书之少纵略[3]。后简易相间而行，如云行水流，秾纤间出[4]，非真非草，离方遁圆，乃楷隶之捷也[5]。

【注释】

　　[1]刘德升：字君嗣，东汉桓、灵时人。相传行书为其所创，当时胡昭，钟繇并师其法。被后世称为"行书鼻祖"。《书断》卷中云：德升"以造行草擅名。虽以草创，亦甚妍美，风流婉约，独步当时"[1]。列刘德升行书为妙品。

　　[2]钟繇亦善作行书：南朝宋羊欣《采古来能书人名》记载："刘德升善为行书，不详何许人。颖川钟繇，魏太尉；同郡胡昭，公车征。二子俱学于德升，而胡书肥，钟书瘦。钟有三体：一曰铭石之书，最妙者也；二曰章程书，传秘书、教小学者也；三曰行押书，相闻者也。三法皆世人所善。"[2]

　　[3]纵略：放纵而省略。

　　[4]秾纤：肥瘦变化、艳丽纤巧。

　　[5]离方遁圆：原出自陆机《文赋》："虽离方而遁圆，期穷形而尽相"，后常被艺术领域引用。指不拘泥事物的表面形象，超越具体的法度规则。

【译文】

　　行书创始于后汉刘德升，钟繇也善于写行书，所谓的行书，就是真书稍微放纵而又简略。由于笔画简易而在社会上流行，书体好像行云流水，点画肥瘦之间不断微妙转化，不是真书也不是草书，并超越方圆之法则，这便是楷书与隶书快捷又方便的书写。

1 《历代书法论文选》，上海书画出版社，1979年版，第183页。
2 《历代书法论文选》，上海书画出版社，1979年版，第46页。

【解析与图文互证】

　　自汉末时期"行书"出现后，中国书法史即完成了五体嬗变的过程。前人多有对"行书"的界定，如张怀瓘、姜夔、苏轼、刘熙载、周星莲、康有为等人，他们对此多有涉及，但因角度各有不同，无法统一。

　　宋曹是继承了张怀瓘对行书的观点，张怀瓘《书断》云："案行书者，后汉颍川刘德升所造也，即正书之小讹。务从简易，相间流行，故谓之行书。"[1]《书议》又云："夫行书非草非真，离方遁圆，在乎季孟之间。兼真者谓之真行，带草者谓之行草。"[2]这两句分别阐述了行书的起源以及行书的特点。第一句，我们可以了解到，行书由于简易而得以在民间流行，这就像大篆时期的楚简帛书、小篆时期的诏版权量文字、隶书时期的简牍一样（如图），都为方便日常应用的"赴急之书"，所以都具有简易而流行的特征。通过这一现象可以总结出汉字变化的规律，在每一种新的字体得到推广和规范时，就会出现相对便捷简化的写法，同时又促进书体再次变革。第二句，"非草非真，离方遁圆"，概括出了行书的特点。

　　1949年后出土的竹木简牍、帛书实物资料证明，两汉在隶书定型化的同时也产生了行书和草书，且楷书在此时萌芽。当代著名学者、书法家钟明善先生否定了《宣和书谱》的说法："《宣和书谱》说：'自隶法扫地而真几于拘，草几于放，介乎两者间行书有焉。于是兼真则谓之真行，兼草则谓之行书。爰自东汉之末有颍川刘德升者，是为此体而其法盖贵简易，相间流行，故谓之行书。'事实上，行书产生亦在西汉。《流沙坠简》《居延汉简》《武威医简》诸简中类似今日行书的字比比皆是，说明行书并非刘德升所造，刘德升只是当时以行书文明的大书法家，行书产生也在'隶法扫地'之前。"[3]

1　《历代书法论文选》，上海书画出版社，1979年版，第163页。
2　《历代书法论文选》，上海书画出版社，1979年版，第148页。
3　钟明善：《中国书法史》，陕西人民美术出版社，2017年版，第54页。

〔战国〕楚简帛书《湖北荆门包山楚简》

174

〔秦〕《秦诏版拓片》

〔汉〕《居延汉简》

务须结字小疏[1]，映带安雅[2]，筋力老健，风骨洒落[3]。字虽不连而气候相通[4]，墨纵有余而肥瘠相称[5]。徐行缓步，令有规矩；左顾右盼，毋乖节目[6]。运用不宜太迟，迟则痴重而少神；亦不宜太速，速则窘步而失势。[7]

【注释】

[1]小疏：稍疏、略疏。

[2]安雅：自然雅致且合规规范。

[3]洒落：洒脱飘逸，不拘束。

[4]气候：气脉，气息。

[5]肥瘠：肥瘦。相称：相符，相配。

[6]毋乖：不要违背。节目：程序，次序。

[7]窘步：出自《楚辞·离骚》："何桀纣之猖披兮，夫唯捷径以窘步。"比喻为了达到某种目的所采用的简便的速成办法，其结果并不理想。

【译文】

结字必须带有一些疏朗，笔画连带应自然雅致，筋力要强劲老练，风骨要洒脱飘逸。字和字之间虽不实连而气脉相通，即使涨墨也应肥瘦相适。运笔缓慢渐行，这样写出来的字就有规矩；笔画之间要左顾右盼，互相照应，但不可背离秩序。运笔不要太过迟缓，迟缓则笨重无神；也不应太快，过快则适得其反而失势。

【解析与图文互证】

这段中"运用不宜太迟，迟则痴重而少神；亦不宜太速，速则窘步而失势"，讲的是行笔节奏的快慢对作品的影响。怎么算快，怎么算慢？其实我们每个人的书写节奏是不一样的，所以没有统一的标准，就如驾车，有的人开车比较迟缓温和，有的人就喜欢追求速度，这都是性

情使然。但无论快与慢，整体上的节奏都应该保持自然而流畅。

对书法节奏韵律感的把握，需要从临习中多多体会，细致观察碑帖，当行则行，当停则停，时间久了，就有了对行笔快慢的感受与标准。行草书要比其他书体更加追求神采与变化，所以运笔自会快慢相间，节奏分明。古人的字我们无法知道在实际书写时的速度，但通过现在的视频影像资料，我们可以直观看到当代书法家的真实书写速度，例如，当代林散之、沙孟海、启功等书家，他们书写速度就相对慢，尉天池、周慧君、曹宝麟等书家写得相对就快些。

行笔的快慢，还可参考《书法约言》第三篇问答中，对"淹留与劲疾"的解析。

布置有度，起止便灵；体用不均[1]，性情安托？有攻无性，神采不生；有性无攻，神采不变[2]。

【注释】

[1]体用：体，指事物的本体、本质，这里指人本身；用，事物的作用和现象，这里指运笔。体用不均：人与笔不能和谐。

[2]有攻无性，神采不生；有性无攻，神采不变：《书法约言》一书在不同的文献中，内容稍有差别。在《昭代丛书》中为"有攻无性，神采不生；有性无攻，神采不变"，在《楚州丛书》中为"有功无性，神采不生；有性无功，神采不变"差别仅一字，这里"攻"同"功"。攻：即书写功夫，功力，指作品技法。性：性情，情绪，指作品内涵。

【译文】

布置合乎法度，运笔起止便会灵活；人与笔若不能相契相合，又如何寄情达意呢？书写时只有手上功夫没有真实情感的投入，写出的字便

无神采可言；若只有情感而手上功夫不足，就会缺少神采的变化。

【解析与图文互证】

这句话宋曹强调了书写融入情感的重要性，阐述了"功"（技术）于"性"（情感）之间的关系，而此两者的作用又直接决定书法的神采。

书法之根本在于抒情达意，因为万千感受都离不开当下这一笔。书法之法更是根植于人心，为主观，然心又必须与客观笔墨相结合，否则，便不是真的艺术。石涛所强调的一画，就是笔墨中最根本的方法，一画看似简单，运用起来，能把万物包含其中而无所不能表达。但做到这一点，一画必须从心，因为，画从心而障自远矣。

巴尔扎克曾说："艺术的使命不是临摹大自然，而是要表达它！"这个"表达"是什么？不就是我们中国传统艺术的精魂——"意"的表现吗？不就是朱和羹讲的"作书要发挥自己的性灵，切莫寄人篱下"吗？不就是常说的心手达情、笔与神会、墨为心迹吗？深识书者，唯观神采，不见字形，神采何来？从这里头来，从自性中来！

若心不疑乎手[1]，手不疑乎笔，无机智之迹[2]，无驰骋之形[3]。要知强梁非勇[4]，柔弱非和；外若优游[5]，中实刚劲；志专神应，心平手随，体物流行[6]，因时变化；使含蓄以善藏[7]，勿峻削而露巧[8]；若黄帝之道熙熙然，君子之风穆穆然[9]。如此作行书，斯得之矣。

【注释】

[1]疑：迷惑，迟疑，畏惧。

[2]机智：机巧之心。

[3]驰骋：自由狂放。

[4]强梁：亦作"强良"，勇武，亦指刚愎自用，强横凶暴。

[5]优游：悠闲自得。

[6]体物：摹状事物。流行：流动，移动，此处引申为变化。

[7]善藏：善于隐藏。

[8]峻峭：比喻书风严峻，锋芒毕露。

[9]熙熙然：温和、平易、广大。穆穆然：仪容或言语和美，行止端庄恭敬。

【译文】

好的书法应该心不疑于手，手不疑于笔，没有机巧之心，也没有狂放的形态。要知道强横不是真的果勇，软弱也并非真的平和；外在体现出不激不厉、风规自远的气象，而实际笔笔刚劲，力含于内；书写时专心致志，神灵自应，心平气和，手自相随；要顺应字势而行，根据不同情形条件而变化；并要善于隐藏以含蓄为美，避免锋芒毕露故作机巧；应像黄帝之道那样温暖而广大，像君子之风范那样端庄而和美。如此写行书，就算得其精髓了。

【解析与图文互证】

这一段非常精彩，把行书的审美境界提升到了至高点，其实也不仅是行书，其他书体亦如是。本质上来讲，这一段透过书法折射出了中国哲学思想及美学上的至高追求。我们稍作展开论述。

明潘之淙在《书法离钩》中记录："谭景升云：心不疑乎手，手不疑乎笔，然后知书之道。和畅，非巧也；学古，非朴也；柔弱，非美也；强梁，非勇也。神之所沐，气之所浴。是故点策蓄血气，顾盼含性情。无笔墨之迹，无机智之状；无刚柔之容，无驰骋之象。若黄帝之道熙熙然，君子之风穆穆然。是故观之者，其心乐，其神和，其气融，其政太平，其道无朕。夫何故？见山思静，见水思动，见云思变，见石思贞，

人之常也。"[1]这段文字是宋曹引用的出处,潘之淙则直接引用唐代谭峭(谭景升)所著《化书》中"书道"篇。《化书》为道家著作,在中国思想史中有重要的地位。以"化"为名,代表以万物变化之道而立论,以太虚为本体,认为化化不间,如环之无穷,皆出之于道。本书与书法相关的内容虽仅这一百余字,但却把书法最精髓的地方出神入化地阐明出来。宋曹说"如此作行书,斯得之矣"。

欽定四庫全書　書法離鈎　卷二　九

譚景昇云心不疑乎手手不疑乎筆然後知書之道和暢非巧也學古非朴也柔弱非美也彊梁非勇也神之所沐氣之所浴是故點策蓄血氣顧盼含性情無筆墨之迹無機智之狀無剛柔之容無馳騁之象若黃帝之道熙熙然君子之風穆穆然是故觀之者其心樂其神和其氣融其政太平其道無朕夫何故見山思静見水思動見雲思變見石思貞人之常也張懷瓘云大巧若拙明道若昧静而求之或存躁而求之或失明目諦察

《书法离钩》

1　〔明〕潘之淙:《书法离钩》卷二,钦定《四库全书》,第九页。

我们先了解谭峭何许人也。谭峭生在唐末五代时期，学佛也学道，是有名的得道高人。他的父亲是唐朝唯一大学的校长，可见当时地位之高，谭峭十几岁就离家出走，十多年后突然回来，身着道服，鞋帽破旧，嘻皮笑脸，古灵精怪，并劝其父随他一起修道。南怀瑾认为谭峭的《化书》，理论和哲学境界都非常之高，他除了继承了老庄思想，同时与大乘佛教和禅宗相通。《化书》共六卷，分道、术、德、仁、食、俭六化，共一百一十篇。在"书道"篇中主要凝练了三个要点：一是"心不疑乎手，手不疑乎笔，然后知书之道"。二是纯净无机心、复归心源的状态，运笔自会"神之所沐，气之所浴"，这便是"黄帝之道，君子之风"。三是书法欣赏带来的作用，"故观之者，其心乐，其神和，其气融，其政太平，其道无朕"。

我们之所以认为这是书法境界的至高点，都离不开中国美学追求的"绚烂之极，归于平淡"，传统哲学的"黄帝之道，君子之风"以及中国人对"和"的深深向往。

再回到书法丰富的审美活动上来，通过对比来感受不同的风格类型之美，这样就容易知道"黄帝之道，君子之风"应属于哪种风格，为何境界最高？书法风格一般包含：秀逸、古朴、雄浑、潇洒、老辣、清雅、醇和、端庄、爽利、粗率、丰润、刚健、圆熟等。如此之多的风格，实则是书法家们不同个性使然，如吴昌硕的老辣之美，老之沉厚深邃，辣之倔强无润。这种沉厚老辣的味道，所透出的精神境界实在令人膜拜倾倒。再如董其昌的清雅之美，运动感从外在形式转向内在，欲擒故纵，含而不露，可以把人带入宁静、幽雅的境界。书法有趣的是，或者说难的是，一边追求变化飞动之势，一边又要内含静气，不露浮躁之气，这几乎成了书坛评价的一个重要标准。这种"静气"，实际指向的是书法家除了纯熟的技术之外的艺术精神内蕴。

再如，与"清雅"对应的就属"粗率"了，这不由使人马上想起张旭的狂放，杨维桢不顾结体平衡的率笔狂扫，他们那打破一切规则之势，对自我释放的极致追求，确实缔造了书法的传奇，面对其作，令

人瞠目结舌的同时，一览无余地展现出生命中狂野粗率之美。但这种美比起端庄、秀逸、清雅，总归属于小众。除此之外，还有更小众的一部分人，这就是，在大家都趋之若鹜地显露各种技法时，他们对此早已淡然而超脱，但又绝不会冷眼看待技法，因为这是他们曾经走过的路，只是，他们早已走出技法，进入了一条悠然自得、平淡至极的路。这条路上的字，没有了机巧，初看起来平稳无奇、恬淡寡味、毫无特色，但细看处处内含微妙、高度统一、意蕴悠远。这样的作品还有一个共同的特点，就是"若黄帝之道熙熙然，君子之风穆穆然"，如俨然玄妙的圣人，如精神高洁的君子，使观者如沐春风、神和气融、心灵升华、超脱畦界……

诚然，这样的平淡，是一种超越，看起来貌不惊人，实际历经千锤百炼。我们可以这样评价：正是因为"超越"，所以小众；正是因为"超越"，所以是难上加难；正是因为"超越"，所以成就了"大和之美"！

又有行楷、行草之别，总皆取法右军《禊帖》[1]、怀仁《圣教序》[2]、大令《鄱阳》[3]《鸭头丸》[4]《刘道士》《鹅群》[5]诸帖，而诸家行体次之。

【注释】

[1]《禊帖》：即《兰亭序》，又名《兰亭集序》《临河序》《禊帖》《三月三日兰亭诗序》等。

[2]怀仁：唐代书法家，僧人。住长安（今陕西西安）弘福寺。曾集摹王羲之行书字迹成《大唐三藏圣教序》。碑刻中此为独创。北宋周越《古今法书苑》载："文皇制《圣教序》，时都城诸释委弘福寺怀仁集右军行书勒石，累年方就，逸少真迹，咸萃其中。"近人康有为《广艺舟双楫》称："《圣教序》怀仁所集右军书，位置天然，草法秩理，可谓异才。"

〔晋〕王羲之《兰亭序》冯承素摹本

　　唐太宗视《兰亭序》为至宝，命人摹临了许多副本分赐给近臣，今天我们看到的多为唐冯承素的双钩摹本，也叫《神龙本兰亭》。

　　《圣教序》：《怀仁集王羲之书圣教序》（唐太宗贞观二十二年，即648年），为褒扬玄奘西行取经及译经的功劳，赐予"圣教序"，内容提到佛教东传及玄奘西行的事迹。由京师弘福寺僧怀仁，集内府所藏王羲之书迹，于高宗咸亨三年（672），由诸葛神力勒石，朱敬藏镌刻成此碑。其中还包括太宗的答敕、皇太子（李治，后为高宗）的"述三藏圣教序"及答书，最后附玄奘所译的"心经"。由于直接从唐代所存王羲之真迹中摹出，保留原貌，是历代临书的楷模。

　　[3]大令《鄱阳》：大令，即王献之。《鄱阳帖》，又称《鄱阳归乡帖》。

　　[4]《鸭头丸》：王献之《鸭头丸帖》，行草书二行十五字，内容为王献之写给亲朋的短札。

　　[5]《刘道士》《鹅群》：《刘道士》也指的是《鹅群帖》。这是王献之写给家人亲戚的一封书信，刻入《淳化阁帖》。此帖文中询问住在海盐的各房亲戚生活近况，又谈到刘道士以鹅群相赠之事。由于相传王羲之爱鹅，曾写《道德经》（也称《黄庭经》）一卷，与山阴道士换鹅。因此黄庭坚等前代学者曾认为此帖本为伪作，系附会传说而成，此说可备参考。

〔唐〕《怀仁集王羲之书圣教序》局部

《三藏圣教序》因碑首刻七佛像，又称《七佛圣教序》，是唐人敬重王羲之书法的体现，也是众多集王羲之书法碑刻中最成功、最有影响的一部。"集王"一格，首推《圣教序》。由于怀仁对于书学的深厚造诣和严谨态度，致使此碑点画气势、起落转侧，充分体现了王书的特点与韵味，达到了位置天然、章法秩理、平和简静的境界。当然这种集字的做法也有相当的局限性，如重复的字较少变化，偏旁拼合的字结体缺少呼应。

王献之《鄱阳帖》。8行，57字。行草书。入刻《淳化》《大观》《宝贤堂》《绛帖》《玉烟堂》《宝晋斋》。

〔晋〕王献之《鄱阳帖》

此帖为唐代模本，清代吴其贞在《书画记》里对此帖推崇备至，认为："（此帖）书法雅正，雄秀惊人，得天然妙趣，为无上神品也。"

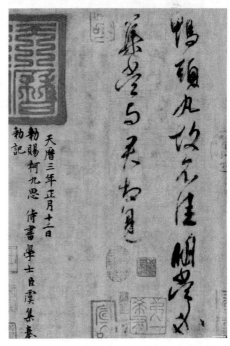

〔晋〕王献之《鸭头丸帖》

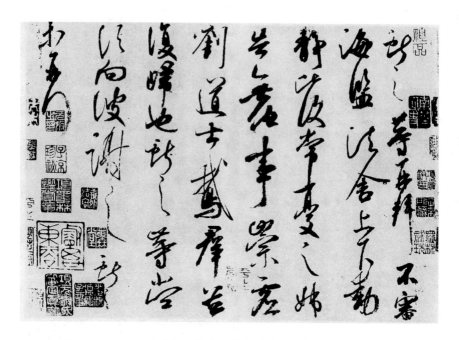

〔晋〕王献之行草书《鹅群帖》

《鹅群帖》传世有墨迹本，相传为米芾所临，临本今所见为民国影印件，原迹现存佚未详。

【译文】

又有行楷、行草之别，总的来说，都取法于右军《褉帖》，怀仁《圣教序》，大令《鄱阳》《鸭头丸》《刘道士》《鹅群》诸帖，而其他诸家行体次之。

【解析与图文互证】

通过《书法约言》可以了解到，宋曹在碑学方面极少提及，几乎全力推崇法帖，并以晋唐为宗，可见他是位典型的帖学代表。从时代背景

来看，他所处的明末清初时期，帖学从创作到理论均已达到史上最广泛的普及和繁荣程度，入清后，虽有中晚期碑学的强势崛起，但帖学传统未受影响，并从未间断。相反，这时期的帖学书家们取法多元，尤其注重创新与传统和谐共生，在结字造型、欹正、疏密等方面并不断精进探究及突破，这大力推动了书法帖学的发展。

论草书

汉兴有草书。徐锴谓张竝作草[1]，竝草在汉兴之后无疑。迨杜度、崔瑗、崔寔草法始畅[2]。张伯英又从而变之[3]。王逸少力兼众美[4]，会成一家，号为"书圣"。王大令得逸少之遗[5]，每作草，行首之字，往往续前行之末，使血脉贯通，后人称为"一笔书"[6]，自伯英始也。

【注释】

[1] 徐锴（920—974）：南唐文字训诂学家。扬州广陵（今江苏扬州）人。张竝（bìng）：无史籍记载，待考。

[2] 迨杜度、崔瑗、崔寔草法始畅：卫恒《四体书势》记载："汉兴而有草书，不知作者名。至章帝时，齐相杜度，号称善作。后称善作。后有崔瑗、崔寔，亦皆称工。"[1]

杜度：生卒年不详，字伯度，东汉书法家。东汉京兆杜陵（今陕西西安）人。以善章草著名。崔瑗，崔寔父子学杜度书，后人并称为"崔，杜"，为张芝师。张怀瓘《书断》曰："章草古逸，极致高深，则伯度第一。"所以列为神品。

崔瑗（78—143）：字子玉，东汉学者、书法家。涿郡安平（今属河北）人。汉安帝初年，官至济北相。师法杜度，时称"崔杜"。"草圣"张芝自云"上比崔杜不足"。三国时魏人韦诞称其"书体甚浓，结字工巧"。

崔寔（约103—约170）：字子真，东汉后期政论家、书法家。涿郡安平（今河北安平）人。参与撰述本朝史书《东观汉记》。出为五原太守。崔寔工书，尤善章草。张怀瓘《书断》列为能品。

1 《历代书法论文选》，上海书画出版社，1979年版，第16页。

[3]张伯英（？—约192）：张芝，敦煌酒泉（今属甘肃）人。张怀瓘《书断》称他"学崔、杜之法，因而变之，以成今草，转精其妙"。三国时称他为"草圣"。对后世王羲之、王献之草书影响颇深。

〔东汉〕张芝《冠军帖》局部（传）

[4]王逸少：王羲之，字逸少。众美：众多优点和长处。

[5]王大令：王献之，字子敬，三羲之第七子，官至中书令，人称王大令。遗：指前代遗留的风气、风格。

[6]一笔书：草书体势似一笔写成，故称。引自张怀瓘《书断》："然伯英学崔、杜之法，温故知新，因而变之（章草）以成今草，转精其妙。字之体势，一笔而成，偶有不连，而血脉不断，及其连者，气候通其隔行。惟王子敬明其深指，故行首之字，往往继前行之末，世称一笔书者，起自张伯英，即此也。"

〔晋〕王献之《中秋帖》（传）

【译文】

草书兴起于汉。徐锴说张竝作草书，而张竝的草书在汉兴起之后是没有疑问的。等到杜度、崔瑗、崔寔时，草书开始真正成熟起来。张伯英的草书从中又产生了变化。王羲之又融会各家优点，聚成一家，被称为"书圣"。王献之又延续了王羲之的风格，每每写草书，行首的字，往往接续前行后一个字的气息，使得血脉贯通，所以后人称为"一笔书"，这是从张伯英开始的。

【解析与图文互证】

本章首先简述了草书发展史，并提到"一笔书"的由来。

一笔书，顾名思义，指行间点画前后相续连成一笔来书写。虽称一笔书，但并非全篇一笔到底连绵不断、笔不离纸，这里主要强调气息相连，即使断开处也是顺势贯气、笔断意连。一笔书不等于草书，因为草书又有章草、今草、狂草之别，三者书写风格迥异。今草是由章草演变而来，是东汉末年行草的新体草书，古书记载张芝师法杜度、崔瑗变章草为今草，因其体势连贯、用笔纵逸奔放，被后人称为一笔书，所以一笔书多指今草。

唐张怀瓘说王献之为一笔书，他继承了张芝草书，每一行的第一个字，往往继前一行最后一字，虽有时断开没有实连，但血脉气息未断。我们通过古代画论还可以了解到，唐代张彦远也借用张怀瓘的观点，评价过王献之的一笔。到了北宋时期，著名美术史论家郭若虚，又延伸出"一笔画"，并论述到："凡画，气韵本乎游心，神采生于用笔。用笔之难，断可识矣。故爱宾（张彦远）称唯王献之能为一笔书，陆探微（南宋画家）能为一笔画。无适一篇之文，一物之像，而能一笔可就也。乃是自始及终，笔有朝揖，连绵相属，气脉不断。所以意存笔先，笔周意内，画尽意在，像应神全。"[1]郭若虚用"一笔书""一笔画"来阐释书画"神采"的由来，又说"一笔书""一笔画"又必须"意在笔先"，方能"画尽意在，像应神全"。他的立论几乎是没有任何争议的。"一笔书"之所以难，不仅需要气脉不断、意在笔先，还需要"连"得高级，"连"得有规矩，纵横有度，恰到好处。

然，"一笔书"概念行成后，由于被世人推崇，在唐宋时期，曾被夸张地写成萦绕连绵、繁复勾连的"游丝草"，这种书体一味追求连贯流利，淡化了提按顿挫，偏离的书法本体，使人生厌。针对这种现象，宋姜夔《续书谱》提出严厉批评："自唐以前多是独草，不过两字属连，累数十字而不断，号约连绵、游丝，此虽出于古人，不足为奇，更成大病。"[2]持有相同态度非姜夔一人，时人同时对张旭、怀素以连绵为主的狂

1　殷晓蕾编著：《古代山水画论备要》，人民美术出版社，2011年版，第55页。
2　《历代书法论文选》，上海书画出版社，1979年版，第387页。

草也颇有微词。

　　"一笔书"，总会想起一人，王铎。他"全以力胜"的用笔，似乎倔强地对观者说，我当不受前人之桎梏，更不在乎后人之评说，我只顾随心开创，做独一无二的自己。看王铎的部分草书，就是典型的"一笔书"，但不同于所谓"游丝草"，因为他具有超强的结构处理构成意识，以及对空间切割的次序感，并能理性地把脱缰的野马笼住，使其纵横取势，变化多姿，不落俗套，出新意于法度之中，又收奇效于意想之外。这是很多人欣赏王铎书法的重要原因，当然，"一笔书"也最能体现出章法水平的高低。

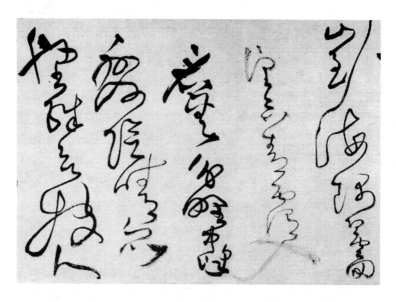

〔清〕王铎《草书唐诗九首》局部

　　王铎在狂放变幻的草书中锤炼出如此冷静、有条不紊的布置能力，让后人敬佩不已。

192

卫瓘得伯英之筋[1]，索靖得伯英之骨[2]，其后张颠、怀素[3]，皆称"草圣"。颠喜肥，素喜瘦；肥劲难，务使肥瘦得宜、骨肉相间，如印泥[4]、画沙[5]，起伏随势。笔正则锋藏，笔偃则锋侧。草书时用侧锋而神奇出焉。[6]

【注释】

[1]卫瓘（220—291）：字伯玉。三国时期曹魏将领，西晋时重臣、书法家。河东安邑（今山西夏县北）人。张怀瓘《书断》中评其章草为"神品"。《晋书·卫瓘传》谓其："学问深情，明习文艺。与尚书郎敦煌索靖俱善草书（章草），时人号为一台二妙。"二人草书同师法于张芝。筋：筋脉相连有势。

[2]索靖（239—303）：字幼安。敦煌龙勒（今甘肃敦煌）人，张芝姊之孙。官至征西司马，人称"索征西"。时人云"精熟至极，索不及张；妙有余姿，张不及索"。索靖章草书，自名"银钩虿尾"。代表作品有《出师颂》《月仪帖》。

〔晋〕索靖《月仪帖》（传）

[3]张颠：张旭（约675—约750），字伯高，唐朝吴县（今江苏苏州）人，曾任常熟县尉、金吾长史，人称"张长史"。其母陆氏为初唐书家陆柬之的侄女，即虞世南的外孙女。他是一位极有个性的草书大家，因他常喝得大醉，呼叫狂走，然后落笔成书，甚至以头发蘸墨书写，故又有"张颠"之称。后怀素继承和发展了其笔法，也以草书得名，并称"颠张醉素"。唐文宗曾下诏，以李白诗歌、裴旻剑舞、张旭草书为"三绝"。书法代表作有《肚痛帖》《古诗四帖》。

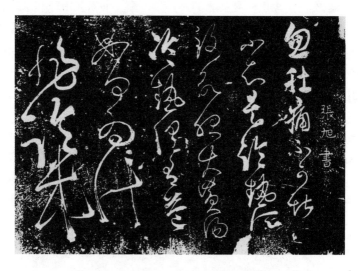

〔唐〕张旭《肚痛帖》（传）

怀素（737—799）：字藏真，僧名怀素，永州零陵（湖南零陵）人，幼年好佛，出家为僧。怀素喜欢饮酒，及其酒酣兴发，寺壁屏幛、衣裳器具，靡不书之，时人谓之"醉僧"。自言得草书三昧，有"狂僧"之称。他用笔圆劲有力，使转如环，奔放流畅，一气呵成，与张旭齐名，人称"张颠素狂"或"颠张醉素"。怀素传世的书迹较多，有《自叙帖》《苦笋帖》《食鱼帖》《圣母帖》《论书帖》《大草千字文》《小草千字文》《四十二章经》《藏真帖》《七帖》《北亭草笔》等。

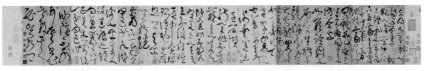

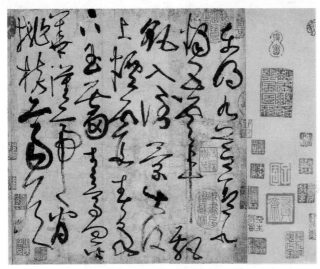

〔唐〕张旭《古诗四帖》局部

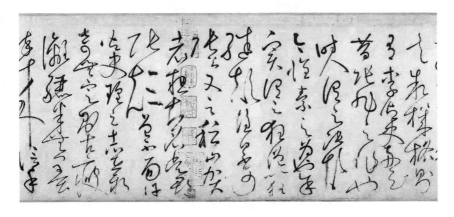

〔唐〕怀素《自叙帖》局部

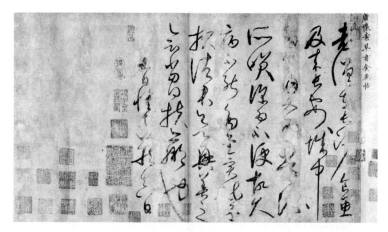

〔唐〕怀素《食鱼帖》

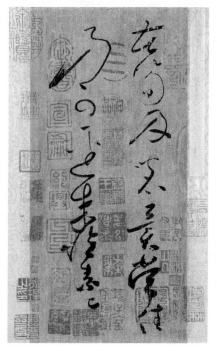

〔唐〕怀素《苦笋帖》

[4]印泥：即印印泥。书法上的术语，暗含多层意思。一指"意在笔先"；二指藏锋；三指用笔力度，形容下笔准稳。

[5]画沙：古代书家比喻笔锋如锥画沙，书法中的藏锋笔法。

[6]笔正则锋藏，笔偃则锋侧。草书时用侧锋而神奇出焉：此句出自宋姜夔《续书谱》："笔正则锋藏，笔偃则锋出，一起一倒，一晦一明，而神奇出焉。"偃：倒、伏。

【译文】

卫瓘得到张伯英之筋，索靖得到张伯英之骨，在他们之后的张颠、怀素，都称为"草圣"。张颠喜肥，怀素喜瘦；写的瘦而劲比较容易，写的肥又劲就比较困难，所以务必肥瘦恰当、骨肉相间，就如同印印泥、锥画沙，用笔起伏随势。笔正则锋藏，笔倒则锋侧。草书要善用侧锋方能取得神奇的效果。

【解析与图文互证】

一、印印泥

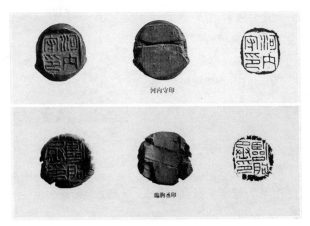

河内守印

临朐丞印

上海博物馆藏古代封泥

"印印泥"是一著名的书法术语。这里所说的印泥不是现在的印泥，而是封泥，封泥是一种官印的印迹，主要流行于秦汉时期。印印泥指印章印在封泥（类似今天火漆的紫泥）上，深入而有力，永存其真。书法上借以形容用笔功夫精深，运笔圆润厚重，下笔稳健准确而有力。

唐褚遂良《论书》中记载："用笔当如印印泥，如锥画泥，使其藏锋，书乃沉着。当其用锋，常欲透过纸背。"[1]

宋代黄庭坚《论书》："王氏书法以为如锥画沙，如印印泥，盖言锋藏笔中，意在笔前耳。"[2]

通过古人记载，可以感受到"印印泥"暗含多层意思，一指藏锋；二指下笔准稳，力透纸背；三指意在笔先。

二、锥画沙

"锥画沙"也是著名书法术语，与"印印泥"同指笔意、笔法。现大多数书家对锥画沙的解说如下：

（一）用锥子划平整的沙面，划出的线条具有"藏锋"的效果。

（二）锥子或尖锐物在平整的沙面上划线，会发现线的两侧沙子匀整凸起，痕迹中正自然，形似毛笔写出的"中锋"，因此用"锥画沙"来比喻中锋用笔，书迹圆浑，富有立体感。

相传褚遂良悟到"印印泥"之后，传于陆彦远（陆柬之儿子），陆彦远不解，后偶在沙滩上划字，悟到书如

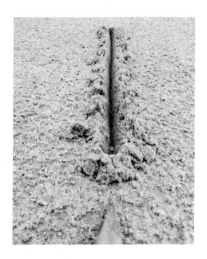

锥画沙

线痕内呈现一个深 V 形，这是中锋用笔的线痕。

1 王原祁等纂辑：《佩文斋书画谱》卷五《论书五》，文末注明录自《书法钩玄》。原题为唐遂良《论书》。
2 《历代书法论文选》，上海书画出版社，1979年版，第354页。

"锥画沙"。这在颜真卿《述张长史笔法十二意》有载："（颜真卿）曰：敢问长史神用执笔之理，可得闻乎？长史曰：予传授笔法，得之于老舅彦远曰：吾昔日学书，虽功深，奈何迹不至殊妙。后问于褚河南，曰：'用笔当须如印印泥。'思而不悟，后于江岛，遇见沙平地静，令人意悦欲书。乃偶以利锋画而书之，其劲险之状，明利媚好。自兹乃悟用笔如锥画沙，使其藏锋，画乃沉着。当其用笔，常欲使其透过纸背，此功成之极矣。真草用笔，悉如画沙，点画净媚，则其道至矣。如此则其迹可久，自然齐于古人。"[1]这一段在古代书论中堪称经典，首先证明了古人非常重视笔法的传承，尤为重视口传手授，褚遂良传授陆彦远，陆彦远传授外甥张旭，张旭又传颜真卿，颜真卿成文得以广传；其次，可以了解到"印印泥""锥画沙"同有藏锋、力透纸背之意。另外，"真草用笔，悉如画沙，点画净

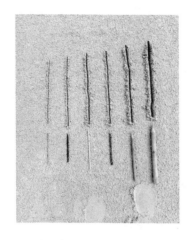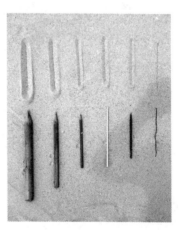

半干湿的锥画沙　　　　　　　　干的锥画沙

选取不同粗细的木棍等物　　木棍等物在干沙上划出的为工具，在半干湿的沙中划出　线痕。
的线痕。

1　《历代书法论文选》，上海书画出版社，1979年版，第280页。

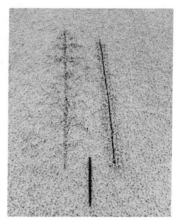

<div align="center">

湿的锥画沙　　　　　　　　快与慢的锥画沙

</div>

　　木棍在全湿的沙上划出的线痕。　　　在半干湿沙中，用不同速度划出的线痕（左快右慢）

媚，则其道至矣"，这句很值得品味，除了藏锋与笔力，还要"点画净媚"，画沙画出"净媚"之感，即下笔不仅要干净利落，行笔气息需刚柔并济。甚妙！

　　通过古代书论对"锥画沙"的记载，感受其魅力之大，促使笔者对此实证，以便帮助大家更好的体会。

　　我们可以感受到，在干沙、半干湿沙及全湿沙中划线的效果是不尽相同的，通过实验可以判断出古人的体验多是来自半干湿的沙面。同样，若用不同速度划出的效果也会大相径庭。如下图，左边快速划出的线痕，在木棍快速运动的作用下飞扬散落，部分落下的沙粒直接覆盖了线痕，显得支离破碎。而右边放慢了速度划出的线痕，则完整地保持了中锋用笔的特点。由此得知，锥画沙不仅强调藏锋与中锋用笔，使其书迹圆浑，还应注意控制好书写速度和用笔力度。

　　以下，我们体会锥画沙在不同书体中的运用：

锥画沙与颜真卿《告身帖》（局部）

锥画沙与怀素《四十二章经》（局部）

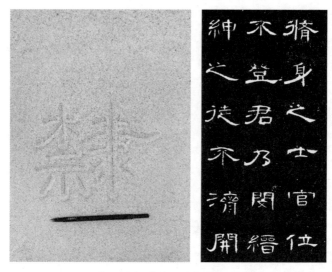

锥画沙与《曹全碑》（局部）

锥画沙与《峄山碑》（局部）

202

锥画沙与赵孟頫《趵突泉诗》(局部)

从图片对比可以看出，中锋用笔在真、草、隶、篆、行书各体中均广泛运用，是书法最常用的一种技法。静观经典，用心体察，如张旭、怀素之狂草，竟无一浮笔，皆有力透纸背之感，实在令人叹服。所以前贤们为此感叹，谁人悟得"印印泥""锥画沙"攻书之妙，功成之极，自然齐于古人！

三、"笔正则锋藏，笔偃则锋侧，草书时用侧锋而神奇出焉"

"笔正则锋藏"，指毛笔中锋运笔，笔锋在笔画内部运动而不露于笔画外沿；"笔偃则锋侧"，指毛笔笔杆倾斜，笔锋和笔的腰腹部各在笔画一侧而将笔锋表露于笔画外沿。此句出自宋姜夔《续书谱》："笔正则锋藏，笔偃则锋出，一起一倒，一晦一明，而神奇出焉。"[1]姜夔强调运笔善于正侧锋的灵活转化才会产生精妙效果。宋曹暗引此句用在草书篇，是着重突出侧锋在草书中的妙用。

1 《历代书法论文选》，上海书画出版社，1979年版，第388页。

笔正则锋藏　　　　　　　　　笔偃则锋侧

逸少尝云：作草令其笔开，自然劲健，纵心奔放，覆腕转促[1]，悬管聚锋，柔毫外托[2]。左为外拓，右为内伏[3]。内伏有度，始为藏锋。若笔尽墨枯，又须接锋以取兴[4]，无常则也[5]。

【注释】

　　[1]覆腕转促：翻转手腕，运转推动。

　　[2]外托：外面衬托或衬垫。

　　[3]左为外拓，右为内伏：左边向外拓展，右边向内收敛。即"外拓"和"内撅"笔法。

　　[4]接锋：顺着其笔势继续书写。

　　[5]无常则：没有固定的规则。

　　此段出处唐虞世南《笔髓论》："羲之又云：'每作一点画，皆悬管掉之，另其锋开，自然劲健矣。'草即纵心奔放，覆腕转蹙，悬管聚锋，柔毫外拓，左为外，右为内，起伏连转，收揽吐纳，内转藏锋也。"由于元

代录入有误，因此宋曹引用有误。元盛熙明《法书考》卷三"笔法篇"中所载录的王羲之书论云："每作点画，皆悬管掉之，令其锋开，自然劲健。草则纵心奔放，覆腕转蹙，悬管聚锋，柔毫外拓。左为外拓，右为内伏，连卷收揽，吐纳内转，藏锋也。"

【译文】

王羲之曾说：写草书笔毫舒展，自然刚劲雄健，运笔随心奔放，灵活翻转运腕，悬管聚锋，柔毫外托。左边向外拓展，右边向内收敛。向内收敛有法度，才是藏锋。如笔毫中的墨写完，又需顺着其笔势接锋书写以取得兴致。这没有一定的规律准则。

【解析与图文互证】

在这段文字里，宋曹误将虞世南《笔髓论》的话当作王羲之的书法言论。我们对该段文字提到的几个笔法以图文互证：

一、"覆腕转促"

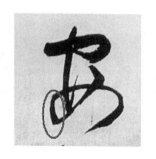

〔清〕王铎《草书临王献之帖轴》选字"安"

"覆腕转促"指翻转手腕，运转推动笔画的书写。如王铎《草书临王献之帖轴》"安"字最后一笔。

二、左为外拓，右为内伏

"外拓"和"内撅"是指运笔时两个相反方向的着力。以笔画中轴线来分界，笔力更贴近笔画上侧或左侧为"外拓"笔法；反之，贴近笔画下侧或右侧就是"内撅"的笔法。如图：

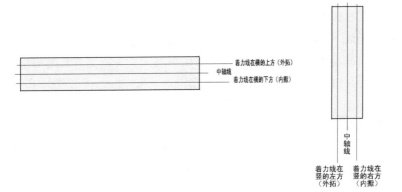

着力线在横的上方（外拓）
中轴线
着力线在横的下方（内撅）

中轴线

着力线在竖的左方（外拓）　　着力线在竖的右方（内撅）

"外拓"和"内撅"在横和竖中的体现

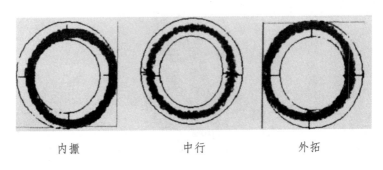

内撅　　　　　中行　　　　　外拓

"外拓"和"内撅"在圆形中的体现

三、若笔尽墨枯，又须接锋以取兴

例如董其昌草书作品《书张籍七言诗》中"新雪"二字，"新"字墨

206

已尽，需重新蘸墨续写，所以在写"雪"字时，就顺着"新"字最后一笔的笔势写"雪"字；同样，如怀素《四十二章经》中"天"字续接上面"事"字，蘸墨续接明显，以保证作品顺势贯气。这种"笔尽墨枯，接锋取兴"是写草书常用的方法。

〔唐〕怀素《四十二章经》局部

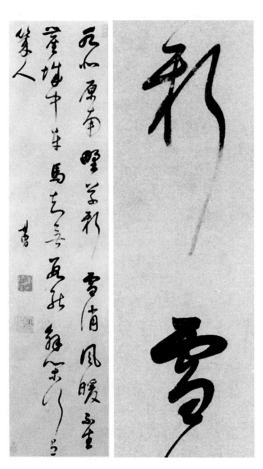

〔明〕董其昌草书《书张籍七言诗》轴
及其"新雪"二字

顺势接锋处"事天"

207

然草书贵通畅，下墨易于疾，疾时须令少缓，缓以仿古，疾以出奇，或敛束相抱，或婆娑四垂，或阴森而高举，或脱落而参差，勿往复收，乍断复连，承上升下，恋子顾母，种种笔法，如人坐卧、行立、奔趋、揖让[1]、歌舞、擗踊[2]、醉狂、颠伏，各尽意态，方为有得。若行行春蚓，字字秋蛇[3]，属十数字而不断，萦结如游丝一片[4]，乃不善学者之大弊也。[5]

【注释】

[1]揖让：古代客人与主人相见时礼节，互相作揖谦让。

[2]擗（bò）踊：捶胸顿足、哀痛的样子。

[3]若行行春蚓，字字秋蛇：形容线条软弱无力。语出唐太宗李世民《王羲之传论》："子云近世擅名江表，然仅得成书，无丈夫之气。行行若萦春蚓，字字如绾秋蛇，卧王濛于纸中，坐徐偃于笔下；……此数子者，皆誉过其实。所以详察古今，研精篆、素，尽善尽美，其惟王逸少乎！"

[4]萦结：回旋缠绕。游丝：飘动的云烟或蛛丝。

[5]该段文字出自宋姜夔《续书谱》："大抵用笔有缓有急，有有锋，有无锋，有承接上文，有牵引下字，乍徐还疾，忽往复收。缓以效古，急以出奇。"又："草书之体，如人坐卧行立，揖逊忿争，乘舟跃马，歌舞擗踊，一切变态，非苟然者。"

【译文】

　　草书贵在气息通畅，但下笔往往容易写得过快，快时就要注意稍微放慢，放慢速度可以更接近古迹，但快速能产生出神的效果，比如收敛相互环绕之态，比如枝叶纷披四面垂下之态，又如茂林高高耸立之态，又如落叶参差脱落之态等……行笔欲行反收，欲放还缩，有时突然停顿或断开，又紧接着相连。又有承上升下，恋子顾母之态，种种笔法，总

之如人坐卧、行走、奔跑、揖让、歌舞、捶胸顿足、醉狂、颠伏等，若能各尽意态，就算成了。如果行行如春蚓，字字如秋蛇一般软绵绵，写十几个字都连绵不断，反复回旋缠绕，就如游丝一样，这样写草书是不善学者的大毛病。

【解析与图文互证】

在这一段，以意象思维描述了草书的美学特征。无论是东汉蔡邕提出"书肇于自然"，还是唐张怀瓘提出"书者法象"，都同时道出书法的本质及重要的美学命题。

下面我们尝试对文中的书法意象来对应经典例字，浅尝书之妙道。

1. 敛束相抱：行笔以收敛为拓放，形成相抱之态。

〔晋〕王羲之《孔侍中帖》　　〔唐〕孙过庭《书谱》
选字"后问"　　　　　选字"窥"

2. 婆娑四垂：枝条叶蔓纷披四面垂下之态。

〔唐〕怀素《四十二章经》局部　　　　〔明〕解缙《草书千字文》
选字"升"

3. 阴森而高举：枝繁叶茂的树木屹立之态。

〔明〕徐渭《草书白燕诗　　〔明〕解缙《草书千字文》
卷》选字"归"　　　　　选字"带"

4. 脱落而参差：落叶纷纷，自然脱落之态。

〔晋〕王羲之《远宦帖》
选字"不"

〔明〕祝允明《前后赤壁赋》选
字"吹洞箫……歌而和之……"

5. 承上升下，恋子顾母：字字遥相呼应，紧密相连；动态生动，不离不弃；你中有我，我中有你。

〔唐〕怀素《自叙帖》选
字"为也"

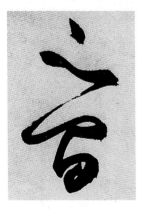

〔明〕祝允明《前后赤壁
赋》选字"之间"

6. 如人坐卧、行走、奔趋、揖让、歌舞、擘踊、醉狂、颠伏，各尽意态，方为有得。

坐态：

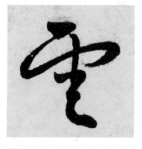

〔元〕张雨《七言律诗》选字"云"

〔清〕于右任《草书千字文》选字"甚"

卧态：

〔晋〕王羲之《司州帖》选字"或"

〔宋〕黄庭坚《李白忆旧游诗草书卷》选字"绿"

立态：

〔唐〕怀素《四十二章经》选字"何"

〔唐〕怀素《自叙帖》选字"开"

行态：

〔唐〕孙过庭《书谱》选　　〔明〕解缙《草书千字文》
字"夷"　　　　　选字"赏"

奔态：

〔明〕解缙《草书千字文》　〔明〕解缙《草书千字文》
选字"笑"　　　　　选字"晚"

揖让之态：

〔晋〕王羲之《司州帖》　　〔唐〕杜牧《张好好诗》
选字"落"　　　　　选字"欲"

213

舞态：

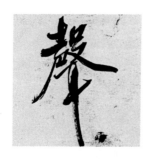

〔宋〕米芾《鹤舞铭》选　〔宋〕黄庭坚《李白忆旧
字"声"　　　　游诗草书卷》选字"微"

擗踊之态（痛苦地捶胸顿足）：

〔元〕杨维桢《真镜庵募　〔明〕王铎《赠汤若望诗
缘疏卷》选字"有"　　翰》选字"正"

214

醉态：

〔唐〕怀素《苦笋帖》选　　〔宋〕黄庭坚《草书诸上
字"及"　　　　　　　　座帖》选字"慧"

颠态：

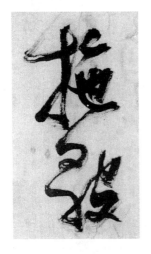 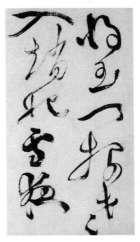

〔清〕张瑞图《桃园洞口　　〔明〕徐渭《草书白燕诗
诗册卷》选字"拖皱"　　　　卷》局部

狂态：

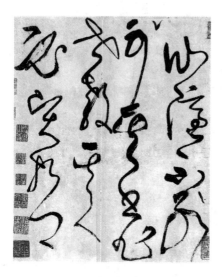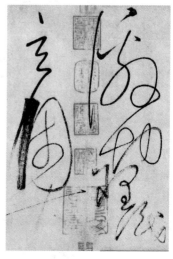

〔唐〕张旭《古诗四帖》局部　　　　　〔唐〕怀素《自叙帖》局部

书法，与自然同根，与阴阳共生。书法，是有形之学，因为有形才有势。

真正的书家，不仅能够从千变万化的自然造化之中和丰富多彩的人类生活之中，体悟到书法的变化之美，更重要的能力是能够把体悟到的美感"囊括万殊，裁成一相"，情景交融地投射到飞动的笔墨之中。

邱振中先生说："一旦打开自然、生活这两座无尽藏，书法艺术可以直接面对一个多么广阔的世界！秋日丛林中枝条变化无尽的分割，可以成为极好的观察和借鉴的对象。一个粗犷的人体动作所产生的肢体对空间的剖切，或是俯视繁华街道时空间关系连续不断的微妙变化，都可以成为训练空间感觉的极好机会……在我们生存的世界中，到处都存在空间的动人变化，只要习惯于从具体视觉印象中提取空间要素，并能找到

任一抽象空间进入书法作品的道路，那么，我们的活动领域，将是整个宇宙，整个人类的生活。"[1]邱振中先生这段话，不仅具有开示意义，还说出书法空间视觉的具体训练方法，同时明确指出书法艺术的大光明、大方向。这不由使人想起宗白华先生所说，世界是无穷无尽的，生命是无穷无尽的，艺术的境界也是无穷无尽的。

下文，宋曹紧接举出古人在自然生活中体察入微悟出书道的事例。

古人见蛇斗与担夫争道而悟草书[1]，颜鲁公曰：张长史观孤蓬自振、惊沙坐飞与公孙大娘舞剑器，始得低昂回翔之状[2]，可见草体无定，必以古人为法，而后能悟生于古法之外也。悟生于古法之外而后能自我作古[3]，以立我法也。射陵逸史曰：作行草书须以劲利取势，以灵转取致，如企鸟時，志在飞，猛兽骇，意将驰[4]，无非要生动，要脱化[5]，会得斯旨[6]，当自悟耳[7]。

【注释】

[1]蛇斗：此语典出自宋文同《论草书》："余学草书几十年，终未得古人用笔相传之法。后因见道上蛇斗，遂得其妙，乃知颠、素之各有所悟，然后至于此耳。"文同说自己学习草书多年，未能找到草书的奥秘，后来看到两蛇相斗，从中体悟到草书的笔法。

担夫争道：此语出自唐李肇《唐国史补》："张旭草书得笔法，后传崔邈、颜真卿。旭言：'始吾见公主担夫争路，而得笔法之意；后见公孙氏舞剑器，而得其神。'"

[2]张长史观孤蓬自振、惊沙坐飞与公孙大娘舞剑器，始得低昂回翔之

1　邱振中：《神居何所》，中国人民大学出版社，2005年版，第134页。

状：此句出自唐陆羽《释怀素与颜真卿论草书》："怀素与邬彤为兄弟，常从彤受笔法。彤曰：'张长史私谓彤曰"孤蓬自振，惊沙坐飞，余自是得奇怪"草圣尽于此矣。'颜真卿曰'师亦有自得乎？'素曰：'吾观夏云多奇峰，辄常师之，其痛快处如飞鸟出林、惊蛇入草。又遇坼壁之路，一一自然。'"

孤蓬自振、惊沙坐飞：出自南朝鲍照《芜城赋》："白杨草落，塞草前衰，棱棱霸气，籁籁风威，孤蓬自振、惊沙坐飞。"

公孙大娘：唐开元间教坊著名舞伎，善舞《剑器》，史载怀素见之，草书遂长，盖壮其顿挫势也。

[3]自我作古：指不依旧法，由自己创造。

[4]如企鸟跱，志在飞，猛兽骇，意将驰：此句出自汉崔瑗《草书势》："观其法象，俯仰有仪；方不中矩，圆不中规。抑左扬右，望之若欹。兽跂鸟跱，志在飞移；狡兔暴骇，将奔未驰。"跱（zhì）：站立。

[5]脱化：发展变化。

[6]会得：领会，理会。斯旨：此意思。

[7]自悟：自然知晓。

【译文】

古人看见两蛇争斗与担夫争道而悟出草书笔意，颜真卿说：张长史观看孤蓬自振、惊沙坐飞与公孙大娘舞剑器，才明白这些低昂回翔的形态与草书相通，可见草书本无定法，必先以古人为法，而后再领悟古法之外的法。若能悟出古法之外的法便可自我作古，创立我法了。宋曹又总结道：写行草书要以劲利来取得笔势，以灵活运转来取得精致，写出来就好像竦立的鸟即将飞起、受惊的动物即将逃窜的样子，无不是要生动、要脱化，若领会到其中要旨，则自会明了。

【解析与图文互证】

上文运用了自然物象对草书形态进行了诸多比拟，成为草书篇的精彩核心部分，同时也给全篇结尾做了铺垫。

最后这一段宋曹又通过生动的举例阐释了艺术创作与自然生活之间的有机联系。如道上蛇斗、担夫争道、孤蓬自振、惊沙坐飞、公孙大娘舞剑，古代书法理论中，诸如此类对物象的感悟还有很多，如飞鸟出林、惊蛇入草、江声起伏、群丁拔掉、长年荡桨、泥涂行车、流水落花等。这都成为了经典的书法术语，源源不断地点拨启发后人。

　　我们可以感受到这些词汇中都蕴含着丰富的美学及书理之奥，其中包含力与势的关系、速度与节奏、作用力与反作用力、时空的延续与不可逆等。"道上蛇斗""担夫争道"，两蛇之间、公主与担夫之间针锋相对又必须做出不可逆的揖让，揖让中会出现反作用力，反作用力来保持平衡的同时又形成新的势力。这形容笔法一切要顺势而为，又随势而变。"孤蓬自振"是张旭将柔软的毛笔笔毫比喻成被风吹动的"孤蓬"，笔毫在运行中的自由翻飞正如"自振"，笔毫随笔势而变，笔锋或中或侧，或倒又立，一切顺应了"自振"的自然法则。"惊沙坐飞"，大风把沙粒卷起，随风旋转飞动。一般理解为草书行笔快而使线条像无数小沙砾受到外力的作用而飞动，积点成线，从而产生极强的视觉冲击力和感染力。"公孙大娘舞剑"，有神龙吸水、翻江倒海之势，剑法动静张弛、低昂回翔、上下左右、起伏随势……这些在自然生活中捕捉到的灵感，举不胜举。若我们善于在书法之外体悟笔法，便可起到四两拨千斤的作用。古人云："书无定法，莫非自然之谓法。"学书法无非是学会用笔，学会取势，"势"是笔力发挥的重要前提，是草书内在律动及神韵所在，更是草书之灵魂。若不得势，一切将无从谈起。

　　《书谱》云："草乖使转，不能成字。""乖"，就是不能随心取势。"使转"是草书中最为重要的笔法组成，"使"是指直线运动，"转"指曲线运动，有曲有直就是"使转"。那么如何写好使转，宋曹最后说"以劲利取势，以灵转取致"，意思是以力量与速度来取得笔势，以灵活转腕运笔来取其精致。写出来就好像鸟儿即将飞起、受惊的动物即将逃窜，无不是要生动、要脱化。宋曹依然用物象来解释意象，强调草书点画要追求变化飞动。可草书之难，即便"会得斯旨"，也未

必能至，因为知之者不一定能行之。可见，比起明理，千锤百炼似乎更难！

无论笔下功夫如何，并不影响通过古人的"意象感悟"得到新的启发而"悟生于古法之外"。知有古，知有我，以古化我。传正道，变则新。

我们再从创作美学的角度来分析这些"意象感悟"，不难发现创作主体的成就与其内在修为及体察万物的审美心胸是密不可分的。而这种能够"体察万物的审美心胸"有个重要的前提，就是当下的纯净之心，否则便不可"悟"。这就如老子提出的"涤除玄览"、庄子提出的"心斋、坐忘"、魏晋南北朝时期提出的"澄怀观道"，妙悟与创造似乎只有在这种状态下才能生出，而这些关于审美心胸的理论，自古就引入了文化艺术的创作领域。所以灵感创作无不来源于此。

善学者一定善察、善悟，参禅须悟禅境，作诗须悟诗境，法书须悟字境。心若不能妙探于物，墨则不能曲尽于心。禅门认为："解道者，行住坐卧，无非是道。悟法者，纵横自在，无非是法。"时时有妙道，处处可生法，妙到极处，全由自然，水流花开，雾起云收，不立一法，自在云游。

我们能否开启心源之门以"解道"，行住坐卧中为艺术提供不竭的灵感，这也正是真正的艺术家不可或缺的条件。书法艺术这条路，正如康有为所言："吾谓书法亦犹佛法，始于戒律，精于定慧，证于心源，妙于了悟，至其极也，亦非口手可传焉。"[1]

1 《历代书法论文选》，上海书画出版社，1979年版，第846页。

研究综述

一、宋曹的书学概述

（一）宋曹生平及著作简述

宋曹，号射陵，江苏盐城人，终年81岁。是明清之际著名的书法家、书法理论家、爱国者和诗人。明灭后，隐居不仕，康熙间，多次被奉诏引荐，坚决不赴。所著的《会秋堂诗文集》保存了他大量的爱国诗篇，其诗洋洋洒洒、正义慷慨，感人至深。康熙二十二年（1683），两江总督于成龙请他去南京编撰《江南通志》，盛情难却，志书编成，宋曹坚不留名。于成龙敬重他的人品，称他为"射陵先生"。

在书法方面，他尤善行草，笔意飘然自放胸臆。宋曹书法幼承家学，是在其父的严格教导下开始的。他幼年时因一次逃学而被父锥刺左掌，右掌因要执笔写字而幸免。宋曹学习书法主要取法晋唐，并广泛学习古帖，为明清时期帖学代表，并享有盛名。他二十五岁后接触大批从北京南迁的文艺精英，对他影响巨大。他历数载，游览江淮、拜师会友，纵觅南北名碑，吸取精华，悟入微际，并加以融会贯通。《草书千字文》是宋曹书法代表作。该书法气势融贯、跌宕起伏，如行云流水，又不失敦厚，确有大河奔涌，一泻千里之势。现宋曹故居内有草书千字文石刻，供人观赏。晚年的宋曹，学与年俱进，书法更臻精善。邱振中先生对宋曹的评价至为中肯，其云："宋曹书法具有一种清初书坛少见的质朴、刚健，并由此而真正接近了人们所向往的古风。"结合宋曹在书论中的审美祈向，确实如此。当今的日本书法界，有研究宋曹书学的学术群体。他的书法作品在日本、上海、常熟等地博物馆多有收藏。书论名篇即《书法约言》。

（二）《书法约言》简述

《书法约言》全书四千余字。在康熙三十六年（1697）被收入《昭代丛书》以后，影响深广，为清初重要的书学理论著作。在这部著作中，作者宋曹从自身学书出发，并借鉴前人书论综合阐述。文章囊括了书法执笔、运腕、笔法、临摹、巧学、创作、审美、书法史等各个方面，可谓书法学习之泛海指南。一"约"字，正是他对前人书论的高度提炼和总结。（后附完整原文）

《书法约言》是宋曹在对古代书法理论有了整体的把握后，大量引用前人句子，有些是明引，更多是暗引，并在此基础上融入自己的见解。这也是后人对其褒贬不一的原因。左淑琴在硕士论文中对《书法约言》进行了源流条考，共27处为无出处的引用。所以，有些书家学者认为《书法约言》可为明清书法理论的上乘之作，有些则认为引用经典不注明来处，有失学者严谨态度。对于这个问题，可以这样来评，古人说，千古文章一大抄，就是说大家都是站在前人肩膀上仰望星空，吸收营养得以化用的，但化用的是否精妙，则取决于有没有高超的悟性以及强大的文学底蕴了。宋曹显然化用精妙，尽显高明，这都离不开他过人的才华、丰赡的学养。但为什么不注明出处，想必是宋曹性格而使然，在第三篇"答客问书法"结尾他直言"不过假此以为注疏，俾志学之士，一见了然，岂不快欤？"这颇流露出他狂放不羁的态度，所以他不屑条条缀引，更追求的是文笔随而化用的流畅。对于是否应该注明引用出处，我们认为文学著作，尤其理学研究类，应当注明，这不仅体现治学的真挚与严谨，同时也是对前人智慧的一份尊重。

民国著名书法家余绍宋在《书画书录解题》中评价《书法约言》："射陵（宋曹）夙以能书称，是编首为总论两篇，不作浮词，至为扼要。次为答客问书法一篇，发挥《笔阵图》及孙过庭《书谱》所言书法之意，设为问答以明之，惟效俗传张长史《笔法十二意》之文体，则无谓也。"纵观整部书法理论史来看，对于清前期书论著作，整体

水平不高。当然，历史上对《书法约言》不乏赞美之辞。清初曹溶评价说"如烂漫春花，远近瞻望，无处不发。可谓书家三昧"，由此可见《书法约言》在同期书论中是不容忽视的引领者了。

二、《书法约言》研究的当前状况

当前对宋曹《书法约言》的研究资料不多，主要分为以下方面：潘运告主编，云告译注的《清前期书论》对宋曹的《书法约言》进行了注释并译文；陈硕的《书法约言》一书，对其文进行了注释和点评；左淑琴硕士论文《宋曹〈书法约言〉疏解》对宋曹的生平、交游及书法等作了研究，梳理了《书法约言》中的论书源流，并对《书法约言》全文进行疏解，考证《书法约言》的成书时间，对不同版本进行校勘等；刘东芹硕士论文《宋曹书法研究》对宋曹的生平交游和书法师承进行了梳理，结合其作品，对其书法渊源、书法风格进行了详细分析，同时从《书法约言》成书时间、版本流传以及所蕴涵的书学思想等多角度进行了阐述。以上著作及研究，皆给此书提供了诸多方面的宝贵参考资料。

三、《书法约言》图文互证中的研究心得

"解析与图文互证"部分是这套书研究的重点和难点。洪亮先生发起倡导的"图文互证"法，应用于书论研究属于首次尝试，所以是本书最大的亮点和特色。这套丛书在2019年已经成功出版十册，并得到一致好评。

图文互证包含两个方面：一是对实指性笔法、字法、章法和墨法等具体形体的书法语言图文互证；二是对喻指性形态的笔法、字法、章法和墨法等意象的书法语言图文互证。尤其第二种喻指性图文互证法，就是古代书论中只可意会的大量物象比喻，比如"导之如注、顿之若山、飞鸟出林、电激龙飞"等，我们配合图文，采用了全新视角和方法进行了大胆的、尝试性的探索解析，力求适应于当下的文化语

境，让每一位读者更加直观、明朗、愉快地领会其意，感受古人传递的心境。

心得一：心、手、腕的关系

《书法约言》篇幅不长，四千余字。关于执笔、运腕和运心，宋曹开篇就提到心、手、腕三者的关系。全文共提到七次"腕"，凸显了运腕的重要性。我们在本书中对心、手、腕有非常详尽的图文解析。在最后综述部分，作为补充以说明容易让读者误解及没有图文互证的地方。

七次"腕"按照原文出现的先后顺序为：

1．执笔欲紧，运笔欲活，手不主运而以腕运，腕虽主运而以心运；

2．即脱于腕，尤养于心；

3．务求笔力从腕中来；

4．腕竖则锋正；

5．惑于腕下，不成书矣；

6．志学之士，必须到愁惨处，方能心悟腕从；

7．病在把笔苦紧，与运腕不灵。

以上七处有关"腕"的文字，有三点说明：

其一，宋曹首先提出"执笔欲紧，运笔欲活"，而在最后言"病在把笔苦紧，与运腕不灵"，又否定了"紧"字，关于执笔力度，好像前后文矛盾，结合全文就可以感受到他第一个"紧"字更贴近"稳"，而后面的"紧"则指过分用力。所以我们不可只根据字面来断章取义、肤浅理解。握笔力度松紧需要适度，不可太紧也不能太松，而是根据手指的生理特点，配合握稳，使手在轻松自然的状态下书写即可。

其二，腕竖则锋正

"腕竖则锋正"，我们认为不能成立，腕竖即指掌竖，这是为保持笔杆垂直、笔锋正立。虽然现在还有很多书家依然强调执笔法时腕要竖起来，但若腕竖的角度比较大，书写就受到很大的约束而不能自如。况锋正并不依赖掌竖，掌竖仅限于枕腕法、提腕法，而且角度不可过大。无论用怎样的执笔法或写多大的字，我们只要改变手指的角度，把腕、掌自然放平一样可以保持锋正。悬腕和站姿书写就更无需掌竖了。

其三，既脱于腕，仍养于心

这部分在正文没有延伸互证，原因在于易懂，无需赘述。在综述中补充，是强调其重要性。

我们常说，书，心画也。书如其人，立品为先。立品就是字外功夫的养心。手腕熟练后，最为重要的莫过于不断提升自己的道德学问、胸次修养了。宋曹在文中还提到"学字即成，尤养于心，另无俗气"，就是说想脱"俗"，即要在心上下功夫，如何下功夫？多读书，用学问来养。正所谓书即是药，可以医俗，可以医愚。这就是为什么论一个人的才能，先看其文辞，后看其书法了。当然，读书一定要有选择，读什么？读好书，读圣贤之书，读此生不读必后悔的书。这样选好，莫问前程，读上几年，且再观照！

黄庭坚说："学书需要胸中有道义，又广之以圣贤之学，书乃可贵。若其灵府无程，政使笔墨不减元常、逸少，只是俗人耳。"[1]他直言如果书家胸中无圣贤之学问和道义，即便笔墨技巧追的上钟繇、王羲之也是俗人而已。此话极是。虞世南在《笔髓论》中有云："学者书契于至道，则书契于无为。"我们纵观古今大家，无一人不是这样高标准要求自己，只有这样，我们在技法娴熟之后，才不至于落俗，只有这样，我们才能逐渐达到"书之为功，同流天地"，而这时，流

1 《历代书法论文选》，上海书画出版社，1979年版，第355页。

淌出的线条自会"厚人伦，美教化"了。

心得二：实指性书法的图文互证

《书法约言》中有大量实指性笔法，在第一篇总论中就介绍了运笔的"起止""缓急""映带""回环""轻重""转折""虚实""偏正""藏露"九种重要的笔法。我们以王献之行草书《地黄汤帖》为例，一并图文互证精准解析九种笔法，希望让读者一看就懂，同时体现出一幅作品中的所蕴含的更多二元对立统一法则。

其中"转折"是笔法中的重点和难点，宋曹对转折的解释是"如用锋向左，必转锋向右，如书转肩，必内方外圆。书一捺必内直外方，须有转折之妙，方不板实"。我们一般都知道，转折包含转笔和折笔，转笔为圆，折笔为方，所以转折笔法非常丰富，折笔就有十多种不同形态。在解析"用锋向左，必转锋向右"转折笔法时，算是遇到的一个互证难点，这八个字，首先包含了我们熟悉的"欲左先右"的笔势，其二包含了巧妙调锋来改变方向，这两点都是比较容易理解的。但总感觉还是不能直观表达其意，于是就用绘图软件绘制一个反"S"行笔路线图，同时结合明代董其昌提出的"转左侧右"来深入理解，因为董其昌说自己用了30年悟得此法在"自倒自起，自收自束处耳"，并说"转左侧右，为二王字势，所谓迹似奇而反正者，世人不能解也。"经过图文互证的过程，得出这一笔法潜含着用腕来发力的技巧。很多人一直在用，但不明其理，也有很多人，写了一辈子字，从未灵活运腕。

心得三：喻指性书法的图文互证

《书法约言》一书中除大量实指性书法语言，还有大量喻指性书法语言，喻指性书法语言是本书中趣味十足、眼前一亮的地方。如快马斫阵、惊蛇入草、飞鸟出林、导之如注、顿之若山、电激龙飞、云崩兽骇等，这些对笔法与字势的形容，我们结合自然景象图，搭配与

226

其相应的墨迹，让抽象意会的笔法势态跃然于眼前。

再如，最后一段草书篇内容，把整部《书法约言》推向了高潮，原因就是宋曹用了大量喻指性书法语言，除了担夫争道、孤蓬自振、惊沙坐飞、公孙大娘舞剑器、企鸟跱，志在飞，猛兽骇，意将驰之外，我们尝试对文中的书法意象词汇找到尽量贴切的经典例字，抛砖引玉，让读者浅尝书之妙道。

心得四：对"锥画沙"的实证

"锥画沙"是著名书法术语，与"印印泥"同指笔意、笔法。多指中锋行笔使其书迹圆浑和产生立体感。

心得五：书法折射出的中国哲学思想及美学上的至高追求

书法之所以成为世界上独特又独立的一门艺术，是因为它非常的纯碎，纯粹的只有黑白世界，纯粹的只有线条在流淌，而且它必须依附于文字。在纯粹的黑白线条世界里，处处投射出中国阴阳有无相生的法则，这种二元对立统一无处不在。黑中有白、白中有黑、虚中有实、实中有虚、黑即白，白即黑、虚即实、实即虚……疏密、主宾、肥瘦、欹正、藏露、起止、缓急、轻重、转折、浓淡、干湿、燥润、大小、长短、曲直、刚柔、纵横、俯仰、向背、断连、收放等。

四、文中引用出处错误说明

在草书篇，宋曹引用一段文字为："逸少尝云：作草令其笔开，自然劲健，纵心奔放，覆腕转促，悬管聚锋，柔毫外托。左为外拓，右为内伏。内伏有度，始为藏锋。若笔尽墨枯，又须接锋以取兴，无常则也。"此段正确出处为前句"作草令其笔开，自然劲健"为王羲之句，后面为唐虞世南句。完整见虞世南《笔髓论》："羲之又云：'每作一点画，皆悬管掉之，另其锋开，自然劲健矣。'草即纵心奔

放，覆腕转蹙，悬管聚锋，柔毫外拓，左为外，右为内，起伏连转，收揽吐纳，内转藏锋也。"这是由于元代抄录有误，而至宋曹引用有误。元盛熙明《法书考》卷三"笔法篇"中所载录的王羲之书论云："每作点画，皆悬管掉之，令其锋开，自然劲健。草则纵心奔放，覆腕转蹙，悬管聚锋，柔毫外拓。左为外拓，右为内伏，连卷收揽，吐纳内转，藏锋也。"

五、本书的研究范围、目的、方法、理论意义及实用价值

本书是在《历代书法论文选》（上海书画出版社）、《清前期书论》（潘运告主编、云告译注，湖南美术出版社）、《书法约言》（宋曹著、陈硕评注，浙江人民美术出版社）等基础上，对宋曹书论进行详尽解析。此书也是洪亮先生主编《历代书论精解》丛书中的一本，主要分为以下部分：

（一）基础部分

笔者以上海书画出版社出版的《历代书法论文选》中的宋曹《书法约言》作为原文，结合已出版的相关著作、论文及散见资料，在此基础上进行分析、比较、解读等基础性研究工作。

（二）创新部分

解析与图文互证，是对书法本体语言进行"文—图—文"的方式深入探究，再浅出表，是本系列书最有特色的创新部分。这是洪亮先生结合时代读书特性，为古代书论指导当代书法创作开辟的新路径，既力求高度学术性，又让读者一看就懂，这对于中国书法艺术来说，是具有划时代的突破和实际意义的。

六、研究综述部分

此部分为《书法约言》较为全面性的总结。包含：

（一）作者宋曹的生平、著作成果《书法约言》的历史影响、研究现状等进行了概述；

（二）列举对《书法约言》研究过程中的心得；

（三）本书研究的范围、方法、目的、理论意义及实用价值；

（四）关于宋曹的生平、行迹考述、交游考、书法作品等在本书中尚未涉及；

（五）结语及附《书法约言》原文。

七、结语

宋曹一生勤奋好学，在明清鼎革时期，他时常参禅悟道，为解决思想困惑而求智慧。为了更好地深入了解他，笔者在著述期间，与家人一起驱车到江苏盐城"宋曹故居"，遗憾到达时正逢故居闭门整修。故居不大，透过门缝依稀看到院内茂竹和长有绒草的碎石路，还有因年久失色脱落的木柱老漆……虽未能进入瞻摩，但亦有心契所得。非常欣慰的是周边在拆迁开发，唯有故居保留，可见当地政府对文化的保护和重视。

宋曹其书、其诗、其著作在明清时期影响之大，是不容后人尤其专业研究者忽视的。他的《书法约言》也将永久的载入中国书法理论史册。我们通过必要的学术性研究，只为让有缘广大书友从中更方便的领悟提升。由于著者学力有限，恳期专家学者们给予指正，更希望后来者展开更多对《书法约言》的精妙解读。

参考文献

主要参考书目

[1] 宗白华:《美学散步》,上海人民出版社,1981年版。

[2] 陈鼓应:《老子注译及评介》,中华书局,1984年版。

[3] 陈振濂主编:《书法美学》,江苏教育出版社,1992年版。

[4] 鲁迅美术学院编:《美术之路》,辽宁美术出版社,1992年版。

[5] 陈振濂:《书法美学教程》,中国美术学院出版社,1997年版。

[6] 潘运告主编:《宋代书论》,湖南美术出版社,2002年版。

[7] 孙晓云:《书法有法》,知识出版社,2003年版。

[8] 沈尹默:《书法论》,上海书画出版社,2003年版。

[9] 丛文俊:《书法史鉴》,上海书画出版社,2003年版。

[10] 邱振中:《笔法与章法》,上海书画出版社,2003年版。

[11] 陈振濂:《书法美学》,陕西人民美术出版社,2004年版。

[12] 王镛:《中国书法简史》,高等教育出版社,2004年版。

[13] 邱振中:《书法的形态与阐释》,中国人民大学出版社,2005年版。

[14] 邱振中:《神居何所》,中国人民大学出版社,2005年版。

[15] 崔尔平选编:《历代书法论文选续编》,上海书画出版社,2007年版。

[16] 何学森:《书法五千年》,时代文艺出版社,2007年版。

[17]〔清〕石涛著,俞剑华注译:《石涛画语录》,江苏美术出版社,2007年版。

[18] 刘恒:《中国书法史·清代卷》,江苏教育出版社,2009年版。

[19] 黄惇:《中国书法史·元明卷》,江苏教育出版社,2009年版。

[20] 王镇远:《中国书法理论史》,上海古籍出版社,2009年版。

[21] 葛路:《中国画论史》,北京大学出版社,2009年版。

[22] 白蕉:《白蕉论艺》,上海书画出版社,2010年版。

[23] 潘运告主编:《清前期书论》,湖南美术出版社,2011年版。

[24] 方鸣:《中国书法一本通》,中国华侨出版社,2011年版。

[25] 殷晓蕾:《古代山水画论备要》,人民美术出版社,2011年版。

[26] 杨国荣主编:《中国哲学史》,中国人民大学出版社,2012年版。

[27] 洪亮:《大学书法教材系列·楷书篇个案·玄秘塔碑》,中国书店,2014年版。

[28] 朱光潜:《谈美书简》,华东师范大学出版社,2014年版。

[29] 华东师范大学古籍整理研究室选编:《历代书法论文选》,上海书画出版社,2015年版。

[30] 陈硕评注:《宋曹〈书法约言〉》,浙江人民出版社,2015年版。

[31] 洪亮:《经典碑帖笔法临习大全》系列丛书,安徽美术出版社,2015年版。

[32] 杨明刚:《清代书法遗存审美意识研究》,山东人民出版社,2015年版。

[33] 白谦慎:《傅山的世界》,三联书店出版社,2015年版。

[34] 乔志强:《中国古代书法理论解读》,上海人民美术出版社,2016年版。

[35] 诸荣会:《腕下风流》,江苏凤凰美术出版社,2017年版。

[36] 冯友兰著,赵复三译:《中国哲学简史》,民主与建设出版社,2017年版。

[37] 洪亮主编:《"中国历代书法理论研究丛书"系列丛书》第一期(6本),中国书店,2018年版。

（1）洪亮:《唐·孙过庭〈书谱〉解析与图文互证》

（2）苏刚:《明·董其昌〈画禅室随笔〉解析与图文互证》

（3）彭庆阳:《清·刘熙载〈书概〉解析与图文互证》

（4）刘品成:《唐·欧阳询〈三十六法〉解析与图文互证》

（5）闵文新：《宋·姜夔〈续书谱〉解析与图文互证》

（6）李木马：《清·笪重光〈书筏〉解析与图文互证》

[38]〔德〕胡戈·里曼著，缪天瑞、冯长春译：《音乐美学要义（修订版）》，上海音乐出版社，2018年版。

[39] 彭庆阳：《〈抱云堂艺思录〉读书札记100篇》，华文出版社，2019年版。

[40] 万献初讲授、刘会龙撰理：《说文解字十二讲》，中华书局，2019年版。

[41] 朱良志：《惟在妙悟》，安徽文艺出版社，2020年版。

主要参考论文

[1] 张芹苏：《无声的音乐纸上的舞蹈——书法的审美特性》，《广东教育学院学报》1998年第4期。

[2] 段永丰：《从运动学的角度谈书法技法》，《太原理工大学学报》2003年9月。

[3] 陈治元：《察观于心形神兼备》，《青海师范大学学报》2005年第6期。

[4] 吴蒙：《静：中国书法的审美特性》，《广西艺术学院学报·艺术探究》2005年8月。

[5] 洪亮：《民俗书法刍论》，《北京大学学报〈哲学社会科学版〉》2006年11月。

[6] 左淑琴：《宋曹〈书法约言〉疏解》，吉林大学古籍研究所，2007年硕士论文。

[7] 刘东芹：《宋曹书法研究》，南京艺术学院，2008年硕士论文。

[8] 杨国栋：《从〈书法约言〉看宋曹的书法思想》，《艺术百家》2008年第8期。

[9] 葛复昌：《从〈书法约言〉窥宋曹书学观及其意义》，《书法赏评》2011年第4期。

[10] 杜萌若：《王羲之行书笔法》，《书画世界》2011年7月。

[11] 孟会详：《无法》，《名家专栏》2011年12月。

[12] 郭列平：《通畅雅逸肇于自然——论宋曹〈书法约言〉的书学思想》，《艺术百家》2013年第8期。

[13] 刘忠义：《当代书法美学范畴神采与形质研究及展望》，《泰州职业技术学院学报》2014年4月。

[14] 闫庆楠：《由宋曹书法看临摹与创作》，《书法》2014年第6期。

[15] 王红花：《江苏馆藏宋曹书法作品的调查和研究》，《南方文物》2018年2月。

[16] 张恨无：《一笔书、连绵草与大草、狂草辨析》，《中国书法》2018年5月。

[17] 熊海英：《探究中国书法创作的审美内涵》，《长江丛刊》2020年4月。

后记一

经过五年多时间，本书终于得以完稿，现附以后记记之。

《宋曹〈书法约言〉精解》一书的撰写过程也是本人书法理论学习的过程。虽然在此之前也有看过书法理论方面的书籍，但从没像写书过程的这段时间那样认真，所看相关书籍资料的量也从所未有的大。本人才疏学浅，撰写一本这样的书论精解困难无疑是巨大的。

这套书论精解丛书是由恩师洪亮主编，他本人及其学员从历代书法论文中选取内容分别研究撰写。我是学员之一，我选取的研究对象就是清代宋曹的《书法约言》。我之前对书论的研究可谓一片空白，一下子选择了这样的学习任务，可以说无从下手了。用洪亮老师的话说，我们写好这样一本书，其困难程度相当于读一次硕士或博士。困难是有，但在洪亮老师悉心指导下，我的撰写思路得以逐渐明晰起来。我们参考了陈鼓应著《老子注译及评介》，吸取其框架模式，以图文互证作为我们这套丛书的特色。大量地收集资料并研究分析，这需要大量的时间精力。随着时间的推移，部分学友因各种原因放弃了撰写。我的撰写工作也并不顺利，主要是水平有限，以前相关的阅读量不够，这只能靠自己"恶补"了。同时，在撰写书论精解的这段时间里，本人生活上碰到一些沮丧烦心之事要处理，撰写书论精解一事受到不小影响，时时要放下手头撰写工作，思路常常被打断。本人之所以没有放弃这次书论的研究和撰写，最重要的原因是得益于洪亮老师的关心和耐心指导，还有自己对书法艺术的这份热爱始终没有减退半分，让我难以割舍。另外，随着不断地对书论的阅读、研究，和师友们的互动，自己在这个过程中实实在在地感受到了书法艺术理论方面的收获，自己真真切切地得到了提高。2020年5月，洪亮老师请阚萌老师加入本书撰写工作，给我带来很大帮助。阚萌老师的加入，使

我对此书的成功出版增添了不少信心，她为本书稿件作了大量的补充拓展工作，确保了本书的质量。阚萌老师从禅宗角度对书法本体语言的解读非常有特点，大大增加了本书的可阅读性。

《清·宋曹〈书法约言〉解析与图文互证》一书的完成和洪亮老师的大力支持和耐心指导是分不开的，在此，我首先要感谢洪老师对我的帮助，没有他就不会有《清·宋曹〈书法约言〉解析与图文互证》的问世。阚萌老师加入本书的撰写，是本书能够达到出版要求的关键。在撰写该书过程中，林来顺老师在古文今译方面提供了大量帮助，彭庆阳老师为本书提出了宝贵的修改意义，本人受益匪浅，在此表示谢意。该书的完成还得益于洪亮老师书学研究团队各位老师的互相讨论提意见，本人一并感谢！

书法理论的研究，相关的学术研讨，学术批评是书法艺术繁荣的重要标志。当下大多数书家热衷于技法训练，紧跟时代书风，钻研各项书展的入展条件及评委审美倾向和喜好，身边涌现了不少"书匠"，作品内容清一色抄古文诗词，各种板块拼接处理等。与之相比，在此社会风气下潜心研书法理论的人要少得多，但也更显难能可贵。希望今后有更多书家投身于书法理论研究，推动书法艺术的发展。

<div align="right">

梁美源

2021年5月

</div>

后记二

洪亮先生曾说："研究古代书论，不是为研究而研究，而是为指导我们当代书法学习与创作而研究。"此话正印我心，因为这样的研究动机是纯正的，更是当代书法家所需。

2020年的春天，洪先生来电，希望我与书法家梁美源老师合作完成此书。美源老师在之前已经做了大量基础工作，尤其亲自到海边进行锥画沙研究让我非常赞叹。承此机缘，再加导师洪先生鞭策和指导，我对古代书论进行了系统地梳理和研究，大约用时两年，可谓大获裨益，对书法艺术有破迷开悟之感。研究期间，每次遇到疑难处，告诉自己，就做一个钉子，稳稳地、深深地扎进去，直至找到满意答案，给自己和读者一个交代。

我时常问自己，学习书法为了什么？当然除了爱好，还有什么内在的驱动？问得多了，自然明了。圣贤之千经万论，都为让众人"明其心"，而众生在不明之前，皆被物转，心外求法。那么，就借书法之法，愿明其心。

两年间，非常感恩家人的支持和师友们的鼓励。同时，感恩为本书付出大量审改与编辑工作的卢玉珊和陈骁勇两位老师。谢谢你们！尽管此书力求完善，但由于本人水平有限，定有诸多不足之处，恳请广大读者、专家们给予指正。

阚萌
2023年3月